漫畫聖經 1
最萌ＢＬ創作教室
藤本ミツロウ

前言

大家好。

感謝各位購買這本《BL漫畫教學》。

我想有很多人是透過「BL」踏入漫畫領域，懷抱著「我也想畫BL漫畫！」的念頭。漫畫雖然隨手可得，不過，真的想要「自己畫畫看」時，總覺得不知該如何著手，也會感到「門檻很高」，我剛開始畫漫畫時也是一樣。此外，我也很能體會許多人希望技巧能「更上一層樓」的心情。這種積極的想法雖然很重要，但是也有不少人因為太過於鑽研技術與知識，反倒在不知不覺中失去了「開心畫漫畫」的初衷不是嗎？

畫漫畫原本應該是開心的，是讓人「雀躍♡」的，所以希望各位可以先珍惜這種快樂的初衷。就算畫不太好也無所謂！只要當作是在自我介紹，畫出能讓自己開小花的「BL漫畫」就夠了不是嗎？剛起步時不要太拘泥技巧，只要放手去畫，當初想畫漫畫時那種「雀躍感♡」應該就會重現心頭吧！

有生以來第一次覺得「想畫漫畫！」，或是開始創作後覺得「想要更進步」，以及「以前畫過漫畫，希望以後能再畫一次」的讀者，希望這本「漫畫教學」能讓各位的夢想付諸實現。請盡情追尋只屬於你的BL萌吧，期盼本書能在這條路上助各位一臂之力♡。

藤本ミツロウ

002　前言

005　第1堂課　美形男作畫技巧
　006　導　論　男生的身體構造
　008　STEP1　臉部與頭部的作法
　010　STEP2　五官　眼・鼻・口
　014　STEP3　身體各部位　上半身・下半身・手腳
　016　STEP4　人體透視　仰角與俯角
　020　「男性人物」的變化

023　第2堂課　依喜好進行人物設定
　024　導　論　「萌要素」與人物形象
　026　STEP1　選擇基本體型
　029　STEP2　決定頭型
　032　STEP3　搭配髮型
　034　STEP4　人物類型
　040　worksheet　設計自創人物

041　第3堂課　設定「萌」點
　042　導　論
　　　　讓「人物」成立的要素是精髓與舞台
　043　STEP1　設定基本要素
　044　STEP2　將人物放入舞台
　046　STEP3　決定具體職業
　049　STEP4　為個性添加變化
　052　STEP5　進一步設定人物
　056　STEP6　掌握人際關係的基本模式
　060　worksheet　萌角設定備忘

061　第4堂課　劇情構思
　062　導　論　由萌角構思劇情
　064　STEP1　從構想到劇情
　066　STEP2　掌握「5W1H」
　068　STEP3　是否有「起承轉合」？
　072　STEP4　頁數分配
　073　worksheet　BL的5W1H設定筆記

075　休息時間　如何鍛鍊BL腦

085　第5堂課　漫畫分格分鏡
　086　導　論　草圖繪製步驟
　090　STEP1　畫出令人印象深刻的場景
　092　STEP2　畫出高潮迭起的畫面
　094　STEP3　「視線」是讓人投入感情的要點
　096　STEP4　對白框的用法
　098　STEP5　自由移動「鏡頭」

101　第6堂課　漫畫作畫技巧
　102　導　論　作畫準備步驟
　106　STEP1　手繪
　110　STEP2　數位化處理
　114　STEP3　貼網點
　118　STEP4　轉檔、確認

129　特別課程　挑戰彩圖
　130　STEP1　線稿
　132　STEP2　底色
　134　STEP3　各部位著色
　136　STEP4　增添「味道」
　138　STEP5　瞳孔的寫實畫法
　140　STEP6　服裝上色
　142　STEP7　整體比例調整

TIPS
　121　何謂漫畫原稿紙
　124　快捷鍵輕鬆上手
　125　設定專屬自己的筆刷

COLUMN
　022　何謂「自我風格」的BL？
　074　想不出劇情時該怎麼辦？
　084　BL一定要有「H」嗎？
　126　如何成為BL漫畫家

＊　＊　＊

正如各位所知，BL是「Boys Love」的簡稱，
內容為男性與男性之間的戀愛故事。
想創作BL漫畫嗎？
本書將從基礎到應用一一講解，告訴各位如何創作BL漫畫。
「第一次畫漫畫」的讀者請從「第一堂課」讀起，
擅長作畫和構思人物，可是不曉得該如何編劇的讀者，
請從「第四堂課」開始。
讀完後請務必拿起紙筆親手畫畫看。
此外，如果你不想畫BL漫畫，
但是很喜歡看BL的話，
也可以將本書當作BL漫畫的創作過程來閱讀。

希望能打動各位姊姊妹妹的動人BL漫畫，
今後也源源不絕地誕生在這世上。

＊　＊　＊

美形男作畫技巧

找出自己的「萌點」

要畫BL漫畫，就一定要知道該怎麼畫美形男！可是男生好難畫喔……你是不是曾因為這樣而停下畫筆？剛開始畫漫畫當然多少會有些缺點，讓我們用「萌的力量」跨越這道難關吧！首先要掌握基本要點，先試著盡量多畫一些來練習吧。最重要的是「想畫」的那份心意♡一起用「妄想的力量」好好努力吧！

 導 論

男生的身體構造

畫男生體型的時候該注意什麼呢？「該怎麼畫才會像男生？」「男生跟女生的身體有什麼不一樣？」為了掌握男生的作畫技巧，第一步先來研究一下身體結構吧！

課 題 ●●●●●●●●●●●●●●●

「不管怎麼畫線條都太細，看起來就像是女生一樣…，畫全身的時候比例好難抓！」
各位是不是有這種煩惱呢？

目 標 ●●●●●●●●●●●●●●●

創作美形男時，構圖要盡可能簡潔有力。只要作畫時多注意身體各部位的細節，就能畫出男生結實的體型。

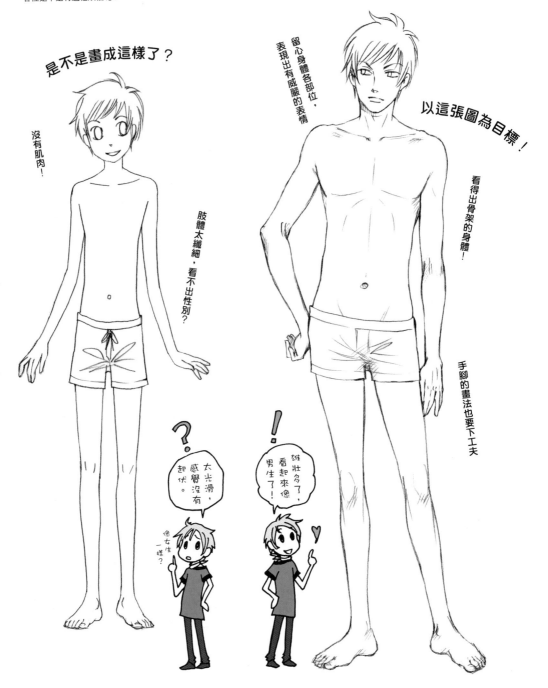

是不是畫成這樣了？

沒有肌肉！

肢體太纖細，看不出性別？

留心身體各部位，表現出有威嚴的表情

以這張圖為目標！

看得出骨架的身體

手腳的畫法也要下工夫

太光滑，感覺沒有起伏。

像女生一樣？

雄壯多了，看起來像男生了！

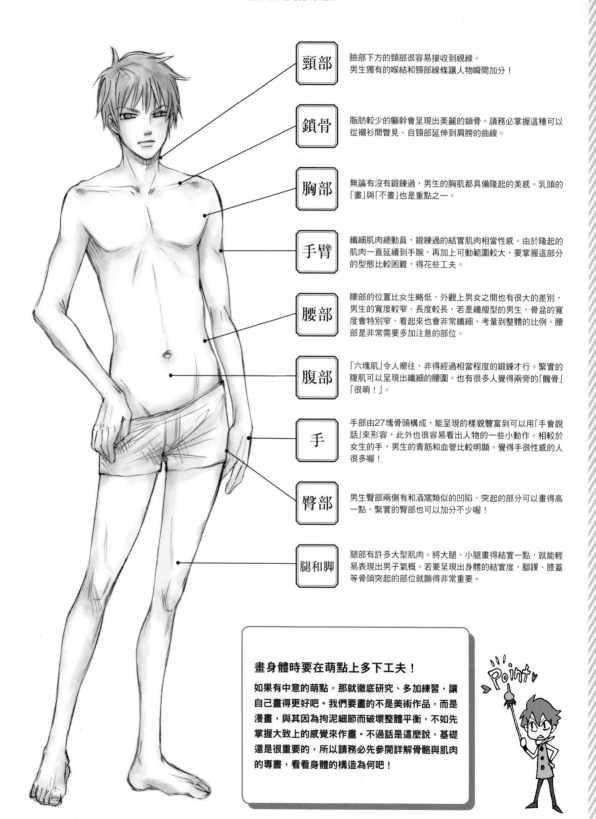

男生的性感部位！

「鎖骨的線條好性感！」「我喜歡男生的手指！」哪些萌點是各位畫男生時絕不放過的部分呢!?

頸部
臉部下方的頸部很容易接收到視線。
男生獨有的喉結和頸部線條讓人物瞬間加分！

鎖骨
脂肪較少的軀幹會呈現出美麗的鎖骨。請務必掌握這種可以從襯衫間瞥見、自頸部延伸到肩膀的曲線。

胸部
無論有沒有鍛鍊過，男生的胸肌都具備隆起的美感。乳頭的「畫」與「不畫」也是重點之一。

手臂
纖細肌肉總動員，鍛鍊過的結實肌肉相當性感。由於隆起的肌肉一直延續到手腕，再加上可動範圍較大，要掌握這部分的型態比較困難，得花些工夫。

腰部
腰部的位置比女生略低，外觀上男女之間也有很大的差別，男生的寬度較窄、長度較長，若是纖瘦型的男生，骨盆的寬度會特別窄，看起來也會非常纖細。考量到整體的比例，腰部是非常需要多加注意的部位。

腹部
「六塊肌」令人嚮往，非得經過相當程度的鍛鍊才行。緊實的腹肌可以呈現出纖細的腰圍。也有很多人覺得兩旁的「髖骨」「很萌！」。

手
手部由27塊骨頭構成，能呈現的樣貌豐富到可以用「手會說話」來形容，此外也很容易看出人物的一些小動作。相較於女生的手，男生的青筋和血管比較明顯。覺得手很性感的人很多喔！

臀部
男生臀部兩側有和酒窩類似的凹陷，突起的部分可以畫得高一點。緊實的臀部也可以加分不少喔！

腿和腳
腿部有許多大型肌肉。將大腿、小腿畫得結實一點，就能輕易表現出男子氣概。若要呈現出身體的結實度，腳踝、膝蓋等骨頭突起的部位就顯得非常重要。

畫身體時要在萌點上多下工夫！

如果有中意的萌點，那就徹底研究、多加練習，讓自己畫得更好吧。我們要畫的不是美術作品，而是漫畫，與其因為拘泥細節而破壞整體平衡，不如先掌握大致上的感覺來作畫。不過話是這麼說，基礎還是很重要的，所以請務必先參閱詳解骨骼與肌肉的專書，看看身體的構造為何吧！

Point

臉是人物的生命,特別是在作畫還不熟練的階段,必須時時留意「臉部作畫」才行。如果覺得自己畫的臉不太對勁,可以試著觀察是不是哪裡的比例出了問題。五官有許多類型,加以組合就能創造出不勝枚數的人物角色。

臉部作畫 | 如果只是憒憒懂懂地畫,臉部作畫並不會進步。先一步一步來思考五官是如何組成一張臉的吧!想要畫出均衡的臉部,祕訣之一就是要意識到顴骨的存在。

人類的頭部是由肉附在顴骨上所構成。平常雖然不太會注意到,不過繪製臉部時忘記這點的話可就不妙了。作畫時並不需要每次都畫出骨頭,不過請記得裡頭是有顴骨的。

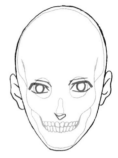

接下來一邊考量相對位置,一邊將五官放上來。鼻子位於臉部中央,不同畫法會影響到整張臉給人的印象,請試著多加嘗試。

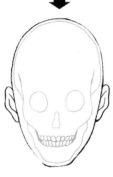

試著將頭部的基本線條疊合在顴骨上,把它當作是臉部拼圖的底板。只要意識到顴骨的形狀,就能夠畫出上下左右均衡的臉部輪廓。

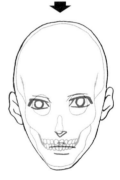

放上嘴巴就會出現表情。只要想想下顎和牙齒的位置,就能輕鬆看出嘴巴該放在何處。嘴巴的大小、開合方式和嘴唇厚度等,都是能表現出人物個性的要素。

將構成頭部的五官一一放上。首先,放上攸關整體平衡的「眼睛」,位置約與兩耳同高。

在光禿禿的臉龐放上眉毛和頭髮。只要留意頭形,就能畫出自然的頭髮。比例均衡的臉部就此完成!

頭部作畫

如果隨便畫「斜角45度」和「側臉」，就會變成一副失敗作品。這時只要了解五官的相對位置、頭部與身體的連接方式，就不會有問題了。先把基本形式和相對位置掌握好吧！

為了畫出各種臉部角度，第一步必須先掌握比較容易的「斜角45度」和難度頗高的「側臉」才行！

重點在眼睛和耳朵的位置！

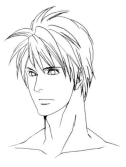

左斜角45度

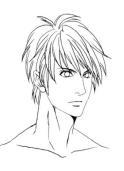

右斜角45度

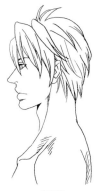

左側臉

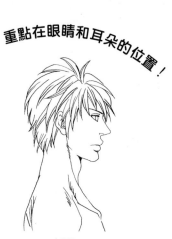

右側臉

・・・・・・・・・・・・・・ 哎呀？　好像怪怪的!? ・・・・・・・・・・・・・

嘴巴太怪了！

沒有下巴啦！

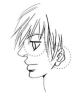

眼睛和耳朵的位置很怪！

後腦杓太扁！

〈身體的側面線條〉

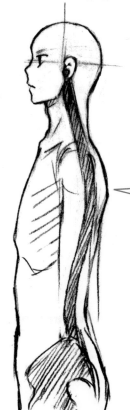

Check

側臉的作畫要點和畫正面的時候相同。顴骨並非正圓形，頸部的骨頭如何和顴骨連接？大腦在哪裡？請仔細觀察五官的位置，以及頭部與上半身的連接吧！

〈基本側臉〉

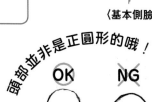

Check

如圖所示，人體是由脊椎骨所支撐。作畫時請注意不要讓臉太大，還要避免頭部和上半身的連接不自然。若是將頭畫得太前傾，姿勢就會不好看，還會讓人物看起來比設定上的年齡還大，這點必須多加留意！

頭部並非是正圓形的哦！

OK

NG

大腦位於顱骨內，因此人的頭部後方較長。每個人的頭形不同，不過從正上方看下去的話，頭部其實是稍微縱長的橢圓形，而非「正圓形」。

> 臉就算畫得有些變形，有時也會成為作畫的「風格」，關於這點的判斷十分重要。基礎雖然要緊，不過也別因為這樣而綁手綁腳、施展不開了哦。找出屬於自己的「帥勁」和「可愛」吧！

五官的相對位置也是作畫要點之一，讓我們先好好掌握基礎吧！眼、鼻、口各器官是建構作畫風格的重要要素。在變形應用時，也必須先掌握這些器官的基本比例才行。只要能畫出各個角度的臉，作畫的表現能力就會大幅提升！

定出中心點，避免不對稱

只要是同一個人物，就算角度改變，五官的相對位置也不會變化。要是相對位置改變，同一個漫畫人物就會在每一格裡看起來判若兩人，讓人無所適從。為了正確畫出五官的位置，定出「中心」就成了很重要的技巧。

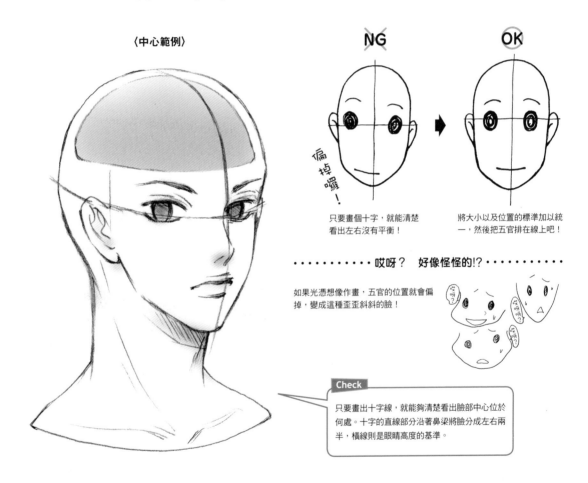

〈中心範例〉

NG

OK

偏掉囉！

只要畫個十字，就能清楚看出左右沒有平衡！

將大小以及位置的標準加以統一，然後把五官排在線上吧！

············ 哎呀？ 好像怪怪的!? ············

如果光憑想像作畫，五官的位置就會偏掉，變成這種歪歪斜斜的臉！

Check

只要畫出十字線，就能夠清楚看出臉部中心位於何處。十字的直線部分沿著鼻梁將臉分成左右兩半，橫線則是眼睛高度的基準。

五官的相對位置

如下圖所示，無論從何種角度看，五官的高度與大小比例都是一致的。就算把臉轉一圈，五官的位置也不會跟著改變，這點請各位牢記在心！

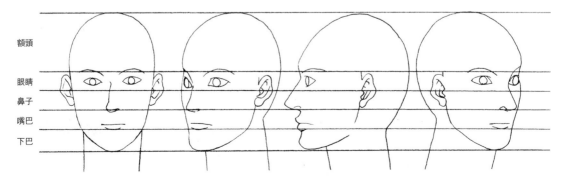

額頭

眼睛

鼻子

嘴巴

下巴

眼睛 眼睛是容易表達出喜怒哀樂的部分。有句話說「嘴巴在笑但是眼睛沒笑！」可見連微妙的表情都會透過眼睛顯現出來。對創作出來的角色而言，眼神有無「力道」也是很重要的一點，所以畫眼睛時要拿出幹勁喔！

眼睛構造

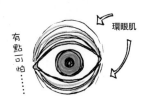

環眼肌

有點可怕……

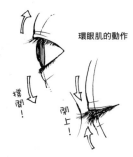

環眼肌的動作

撐開！

閉上！

眼睛的開合是透過「環眼肌」來控制。環眼肌的動作會帶來瞪大眼睛、瞇眼等表情。若是想畫卻怎麼也畫不出來……，那就先用鏡子盯著自己的眼睛瞧一瞧吧！

當作球體來畫

掌握球體的角度

配合瞳孔畫出眼睛的形狀

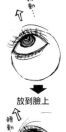

挪動…

放到臉上

挪動…

眼睛是一個球體，因此臉部一有角度就不好畫，作畫時請先記得眼睛是立體的。

〈眼睛與顱骨的關係〉

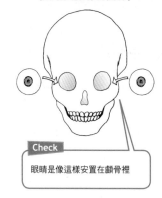

Check

眼睛是像這樣安置在顱骨裡

臉給人的印象會隨著眼睛的位置改變！

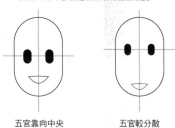

五官靠向中央　　　五官較分散

形形色色的眼睛

大眼睛會給人年幼、可愛的感覺，相反的，細小的眼睛看起來較成熟，或是讓人覺得很難看出該人物的表情。另外還有深邃黑眼、三白眼……等，要呈現出年齡和表情的話，眼睛的畫法是很重要的。試著畫畫看各式各樣的眼睛吧！

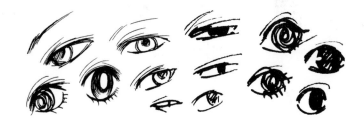

眉毛

只要在眉毛下工夫，就能夠畫出豐富的表情。基本上請將眉毛和眼睛當作是一對的來畫。是要畫成一條直線？還是仔細畫出線條呢？這些細節也要好好留意喔。

Check

眉毛的角度是呈現表情的重點。揚起眉毛看起來比較強硬，垂下眉毛則會給人懦弱的感覺。

眼睛的變化

試試看哪種眼睛比較符合自己想呈現出來的感覺吧！隨著省略或強調的方式不同，給人的印象也會跟著改變。

寫實	銳利	畫出虹膜、亮度	深邃黑眼	將特徵誇張化

鼻子 鼻子是容易顯現出年齡的部位。只要畫出英挺的鼻梁，整張臉看起來就會比較成熟。鼻子位於臉部中央，會比較顯眼也是理所當然，所以要好好學習畫法才行喔！

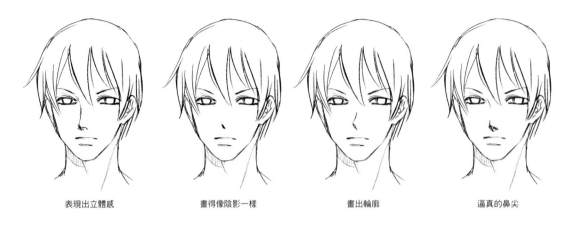

表現出立體感　　　　　　畫得像陰影一樣　　　　　　畫出輪廓　　　　　　逼真的鼻尖

形形色色的鼻子

〈正面〉

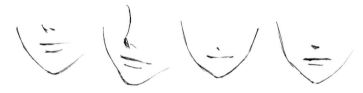

只畫出鼻孔或陰影的話，就會顯得比較稚嫩可愛。鼻子同時也是容易表現出作者風格的部位。

〈側面〉

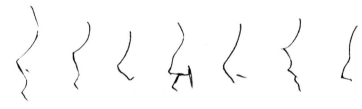

畫側臉時別忘了鼻子的形狀也會改變！請記得和正面做比較，確認有沒有哪裡不對勁。

··· 哎呀？　好像怪怪的!? ···

這張圖的鼻子是不是跟臉格格不入，角度怪怪的呢？別忘了基本的比例喔！

如果畫的是稍微誇張的圖，有時鼻子畫成點狀看起來比較可愛。關於鼻子的畫法並沒有「標準答案」，基本上只要確認「和自己的畫搭不搭」就行了！

鼻子的變化　鼻子的畫法會隨著每個時代的流行畫風，以及漫畫種類的不同而有所差異。請各位找出自己喜歡的畫法吧！

表現出立體感　　畫出輪廓　　以一條線表現鼻梁　　用點來表現鼻孔　　畫得像陰影一樣　　逼真的鼻尖

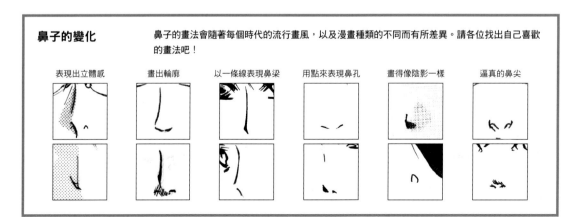

嘴巴 嘴巴是臉上最容易表現出喜怒哀樂的部位。從漫畫人物口中說出的眾多台詞，也會因為嘴巴畫得出色而更具有感染力哦！

面無表情的認真模樣　　稍微張嘴的基本表情　　開朗的笑容　　焦慮或傷腦筋時的表情　　憤怒或痛苦時的表情

〈嘴巴的開合〉

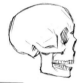

Check
嘴巴開合時，只有下顎部分會上下移動。只要記得這個動作，就能想像出側面張嘴的模樣！

〈肌肉構造〉

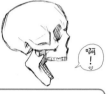

合上　張開！

Check
藉由嘴巴周圍肌肉的動作，便能表現出複雜的表情。

逼真感
作畫時請注意嘴唇實際的厚度及開合方式。別忘了嘴巴張開時會露出牙齒和舌頭。

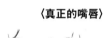

誇張法
誇張法是漫畫特有的表現方式，透過將嘴巴符號化的方式來作畫，這樣一來就能拓展表現方式。

〈真正的嘴唇〉

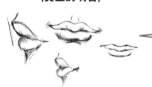

Check
太寫實的嘴唇不適合給女生看的漫畫。請留心嘴唇的厚度與形式，找出最具自我風格的表現手法吧！

‧‧‧哎呀？　好像怪怪的!?‧‧‧
如果不顧嘴邊的肌肉和下顎構造，作畫時只是「模仿漫畫的畫法」的話，就畫不出嚴肅的表情了！

大笑、大喊……嘴巴的形狀也會隨著聲音大小產生很大的變化。嘴角同時也是表現出性感的重點之一！像是嘴唇的形狀、隱約可見的牙齒這些細節，在作畫時可都別放過囉。

嘴巴的變化　漫畫是透過線條來呈現。嘴角的線條重心要放在哪兒？畫的時候要省略哪個部分？這些都會讓畫面呈現不同的感覺。

表現出嘴唇的厚度　　畫出上下唇的曲線　　留意嘴角的深淺　　強調上唇　　以一條線俐落帶過

身體各部位
上半身、下半身、手腳

在BL漫畫裡，如何將男生的身體畫得性感及寫實也很重要。先不必急著認為身體太難畫，讓我們找出身體各部位的萌點，開心地進行挑戰吧！

上半身 | 上半身有胸部、上臂等肌肉線條優美的部位。就算人物穿著衣服，也別忘了裡頭身體的厚度。作畫時須留意肩膀寬度及脖子粗細，這可是男性身體的作畫要點之一。

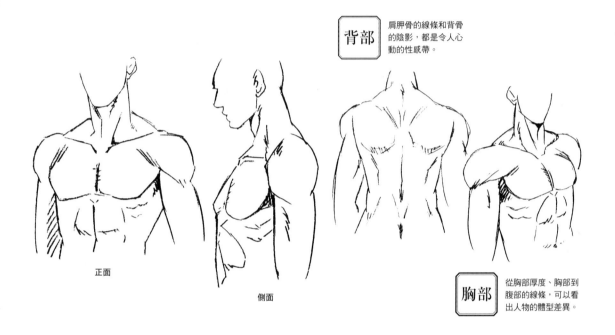

背部 肩胛骨的線條和背骨的陰影，都是令人心動的性感帶。

正面

側面

胸部 從胸部厚度、胸部到腹部的線條，可以看出人物的體型差異。

脖子・鎖骨・肩膀 從脖子到肩膀的鎖骨線條，是全身特別性感的部位。就連穿著衣服時，從衣襟間露出的脖子也很性感。畫纖瘦型和健壯型的男生時，試著透過肩部肌肉的厚薄、脖子的粗細來作區分吧！

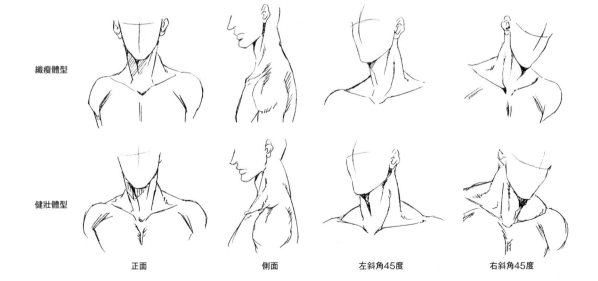

纖瘦體型

健壯體型

正面　　　　　側面　　　　　左斜角45度　　　　　右斜角45度

下半身、手腳

若要畫出正常比例的身體，下半身和手腳就顯得很重要。作畫時可以透過肌肉的結實度、厚度以及清晰的骨骼來強調肢體細節，表現出男生身體的味道。

手 男生的手比較大、比較結實。作畫時要注意指關節的運作方式。

腰部・臀部 相較於女生，男生的腰部和臀部顯得比較清爽。和腿部連接的部分也要多加留意。

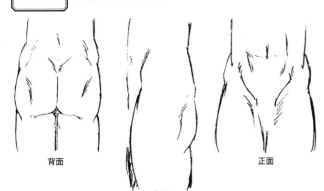

背面　　側面　　正面

腿部

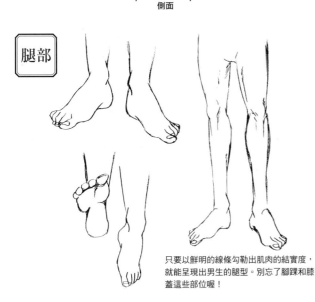

只要以鮮明的線條勾勒出肌肉的結實度，就能呈現出男生的腿型。別忘了腳踝和膝蓋這些部位喔！

手臂

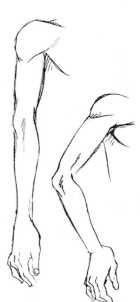

要畫手臂伸直及彎曲的動作時，千萬別忽略了手肘的位置。

分成3部分來作畫

手腳是非常難畫的部位。如圖所示，第一步先將手腳分成圖中「手套」和「襪子」的3個部分，記下大致上的模樣吧！

腳 分成3個部分，這樣一來就能輕易看出各角度的模樣。

手

熟悉以後，接著開始留意每根手指的關節。

觀察手指和手的連接方式！

人體透視
仰角與俯角

透視就是「遠近法」，英文為perspective，是一種讓平面看起來像立體的技術。若要詳細說明可能會很難理解，總之基本上就是「視線」！也就是圖片所呈現的角度。如果還是不了解，可以試著想像拍攝人物的情況。善加利用透視法的話，甚至能為圖畫附加意義呢！

仰角 | 想像一下由下而上的攝影方式吧。仰角可以用在想要增加景物的存在感，或是呈現壓迫感的時候，對於表現緊張感也很有效果。

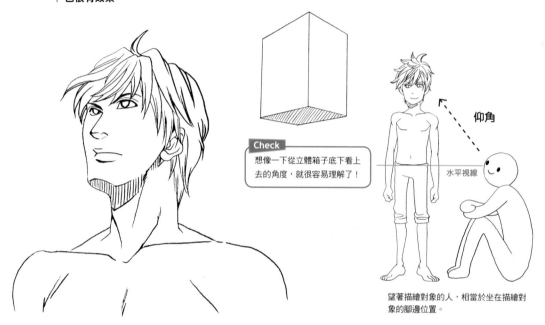

Check
想像一下從立體箱子底下看上去的角度，就很容易理解了！

仰角

水平視線

望著描繪對象的人，相當於坐在描繪對象的腳邊位置。

俯角 | 爬上梯子，拿著相機由上往下看的狀態。俯角能夠以退一步的視線觀看整體，適合用來表現客觀的角度。由於觀看者和被觀看者之間有一段距離，因此能夠表現出孤單、脆弱等感覺。

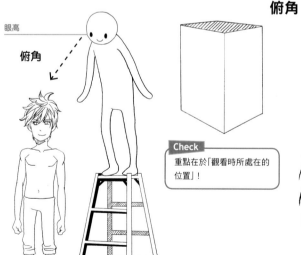

眼高

俯角

位置比觀看對象還高時，就是所謂的俯角視點。

Check
重點在於「觀看時所處在的位置」！

全身透視

來畫畫看相擁的全身透視圖吧，也許各位會覺得很難，不過透視法的基本要領都是一樣的。重點在於作畫者望著兩人的角度，也就是「所在位置」與「鏡頭高度」。

仰角　　　　　　　　　　正面　　　　　　　　　　俯角

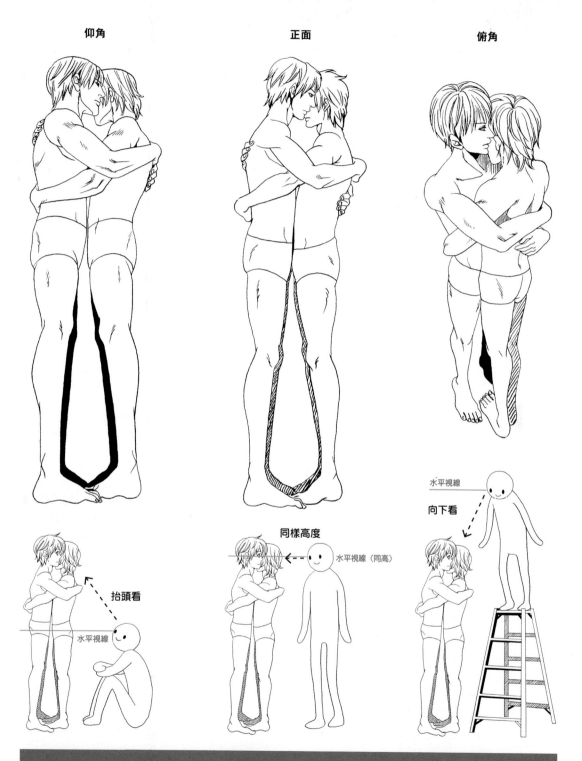

水平視線

向下看

同樣高度

水平視線（同高）

抬頭看

水平視線

只要了解透視法，就代表漫畫的表現技術又更上一層了。如果配合著想表達的畫面意涵，運用仰角與俯角的技巧來描繪人物是再好不過了，就讓我們朝這個目標好好努力吧！此外，就算面對目標的鏡頭上下移動，水平視線（鏡頭所在的位置）依舊相當於觀看者水平的視線位置。即便鏡頭向下來取得俯角畫面，水平視線也不會跟著向下移動，這點必須多加留意。

17

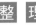 重 點 整 理

經常可見的作畫崩壞，是因為在素描和透視上出錯而造成的悲劇。只要回顧一下之前提過的內容，應該就不會再重蹈覆轍了才是。這裡將依照各種狀況，以失敗和成功的例子作比對，看看各位是否已掌握要點。如果發現還有無法掌握的地方，就再複習一下前面的課程吧！

臉和五官的比例不對！

稍微偏左的臉是右撇子比較容易作畫的角度。不過看看失敗圖的臉，眼睛的透視根本不對！再加上鼻子也偏了，耳朵的位置也很怪，而且沒有下巴，嘴巴也是歪的……就算覺得麻煩，剛開始學畫圖時還是在臉部畫上十字線取出中心點，按部就班的記住相對位置吧！

再複習一次

　p 8-9　　step1　臉部與頭部的作法
　p 10-13　step2　五官

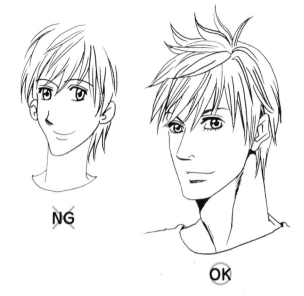

手腳太長……臀部和腰在哪裡？

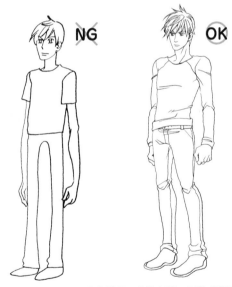

手腳長到不正常，而且沒有臀部！也沒有腰！會畫成這樣都是因為不了解體型的緣故。身體有基本的長度比例，例如「手肘」位於腰部附近，手伸直的話會低過胯下……等。如果搞不清楚比例，有個最佳範例就近在身旁。沒錯，就是你自己！請在全身鏡前好好觀察一下身體的比例吧！

再複習一次

　p 6-7　　男生的身體構造
　p 14-15　step3　身體各部位

變成「火星人」了?!

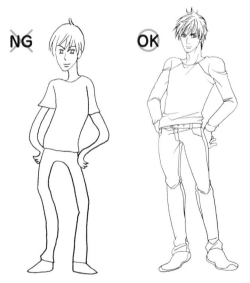

就是因為身體裡沒有骨架，才會變成全身歪歪斜斜的。關節在哪兒？肩膀和軀幹是怎麼連接的……根本搞不懂！如果有這種疑惑，那就看看、摸摸自己的身子，重新確認一下身體裡是有骨頭的吧！

再複習一次

　p 6-7　　男生的身體構造
　p 14-15　step3　身體各部位

避免「只有臉部寫實」

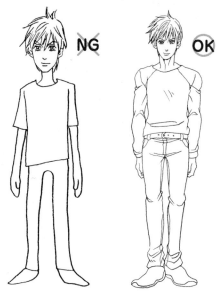

NG失敗圖的臉畫得很寫實，但是身體和臉搭不起來。如果平常只練習畫臉的話，就會無法掌握整體的比例，這樣一來難保不會變成看起來像「外星人」的圖，所以練習全身作畫是很重要的！

再複習一次
p6-7　男生的身體構造
p14-15　step3　身體各部位

脖子和頭部的比例沒問題嗎？

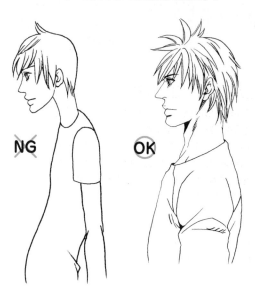

NG失敗圖的脖子位置太後面，所以頭往前面垂下去了！這樣一來就會像是駝背，或者是看起來比較老。有很多人會因為「不會畫側臉」所以刻意避開，不過無論是從何種角度作畫，頭和脖子的相對位置都非常重要。再一次仔細確認自己有沒有掌握到要領吧！

再複習一次
p8-9　step1　臉部與頭部的作法
p10-13　step2　五官

全身的透視都不對勁，變成「怪圖」了！

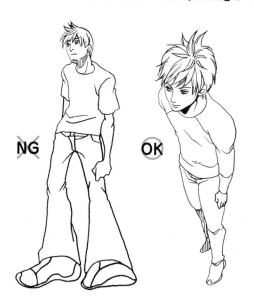

NG失敗圖的問題出在哪裡？答案就是透視。臉部採用仰角，身體是俯角……可是底下又用仰角！臉和身體完全不成比例。就和畫建築物時會用透視法一樣，畫人物時也會用到透視法。請好好掌握「畫面的觀看角度」來作畫吧！

再複習一次
p16-17　step4　人體透視　仰角與俯角

發現自己的弱點是精進的第一步。如果覺得自己也會犯上述錯誤，那就回去複習一下前面的內容，好好再練習練習吧。剛開始畫不出自己想像中的圖是很正常的，如果因為畫不好就放棄畫漫畫的話，那可就太可惜了。讓我們好好練習畫男生的技巧，一起開心地創作BL漫畫吧！

試著畫出自我風格的「男生」吧！

「男性人物」的變化

讓大家看看各種理想中的「男性」畫像！在本書邀請之下，這些形形色色、五花八門的男性人物就此誕生了。隨著畫風和喜好不同，人物的變化也會多采多姿。

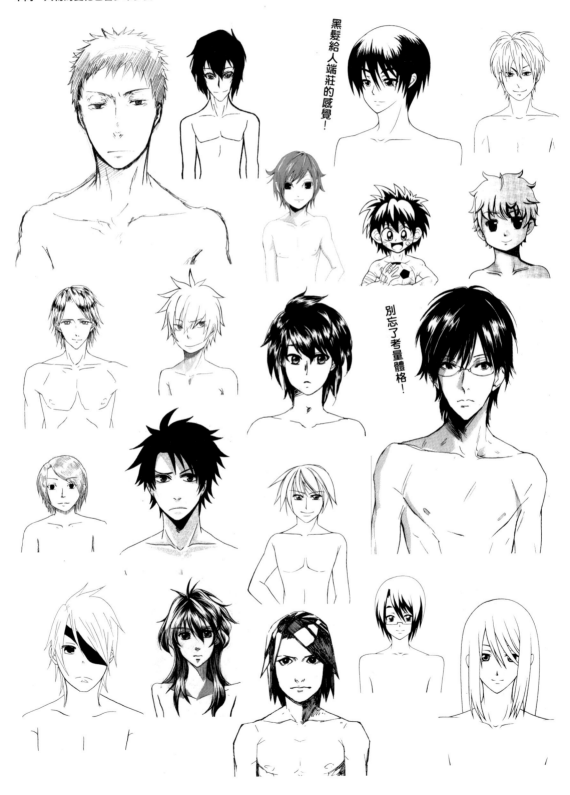

黑髮給人端莊的感覺！

別忘了考量體格！

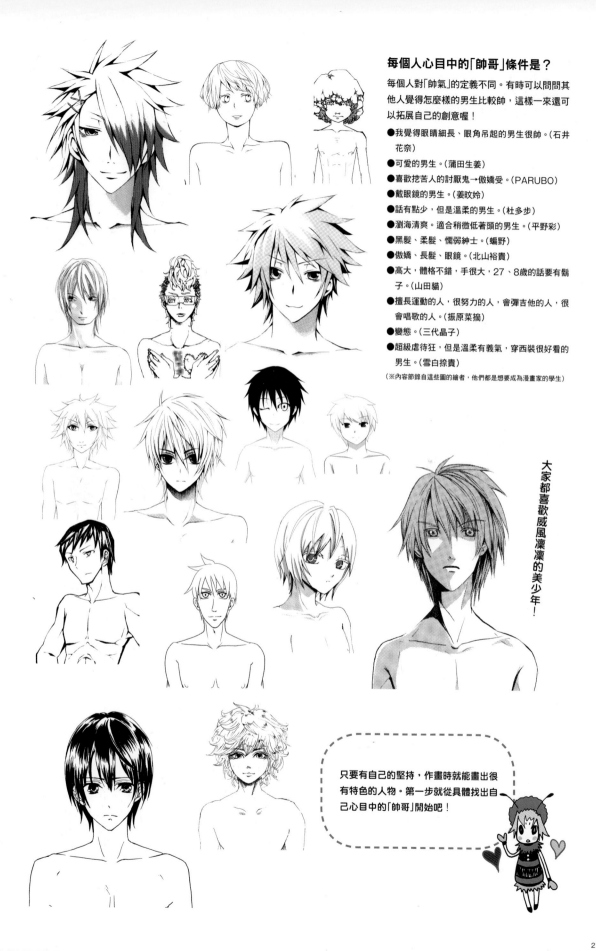

每個人心目中的「帥哥」條件是？

每個人對「帥氣」的定義不同。有時可以問問其他人覺得怎麼樣的男生比較帥，這樣一來還可以拓展自己的創意喔！

● 我覺得眼睛細長、眼角吊起的男生很帥。(石井花奈)
● 可愛的男生。(蒲田生姜)
● 喜歡挖苦人的討厭鬼→傲嬌受。(PARUBO)
● 戴眼鏡的男生。(姜旼姶)
● 話有點少，但是溫柔的男生。(杜多步)
● 瀏海清爽。適合稍微低著頭的男生。(平野彩)
● 黑髮、柔髮、懦弱紳士。(蝙野)
● 傲嬌、長髮、眼鏡。(北山裕貴)
● 高大，體格不錯，手很大，27、8歲的話要有鬍子。(山田貓)
● 擅長運動的人，很努力的人，會彈吉他的人，很會唱歌的人。(振原菜摘)
● 變態。(三代晶子)
● 超級虐待狂，但是溫柔有義氣，穿西裝很好看的男生。(雪白捺貴)

(※內容節錄自這些圖的繪者，他們都是想要成為漫畫家的學生)

大家都喜歡威風凜凜的美少年！

只要有自己的堅持，作畫時就能畫出很有特色的人物。第一步就從具體找出自己心目中的「帥哥」開始吧！

問題: 何謂「自我風格」的BL？

「我想畫BL王道的人物和舞台設定！可是畫的人這麼多，總覺得會被批評沒有自己的風格。」各位是不是有這種煩惱呢？讓我們先了解一下「創作」的基本要旨吧！

□什麼題材不能畫？繪畫時的規則

不僅是漫畫，小說、音樂、電影、音樂等創作都有所謂的「著作權」。為了避免無著作權的第三者擅自使用作品，法律上都有相關的保護規定。

有時拜讀過自己尊敬的老師的作品後，會想要研究其創作方式。不過，這時有一件事是絕對不允許的，那就是直接抄襲模仿。

模仿或直接使用掃瞄的圖檔會侵害著作權，此外也不可以模仿構圖和人物的姿勢。

參考劇情的進展方式、表情畫法、台詞等是沒有關係，不過不可以直接照抄，一定要用自己的腦袋重新建構，表現出自己的特色才行。電影畫裡有「重製」這種說法，指的是重新拍攝同樣劇情的電影，不過這在BL漫畫界是行不通的。當然，除了漫畫以外，同樣不可以抄襲小說、電視劇的劇情和台詞。

此外，像流行歌等歌詞，也必須先向日本音樂著作權協會（JASRAC）提出申請，支付費用後才可以在作品中使用，不過這樣一來既費工又花錢，可能會惹得編輯不高興。書籍引用在法律上也有規定，如果超出了法律限定的範圍，就必須透過出版社來取得著作權人的許可。

若是想惡搞而使用了商品名、人名等專有名詞，有時會造成對方的困擾，請記得一定要抽換掉幾個字，或是遮掉其中幾個字以避免麻煩。

□可以使用「BL常有的設定」嗎？

BL世界裡有許多「慣例」模式，例如富家子弟、美形人物、兄弟、男生宿舍、主從關係、醫生、律師等等……，若是考量到讀者喜歡的設定和人物，總是無法避免浮現類似的構想。

不過就算材料相同也沒關係，重點其實在於要如何進行烹調。假設想畫一個「裡頭全是美形男的學生會」的故事好了。可是市面上已經有很多一樣的漫畫了，說不定會有人說我抄襲？也許部分讀者會有這種煩惱吧。但是害怕這種事的話，那可就沒辦法畫漫畫了。

漫畫不僅由設定和人物所構成，另外還有畫風、表現手法、架構、劇情、分鏡、心理描寫、台詞、演出手法等。只要發揮自己的長處，表現出自我風格就行了。要看出自己的優缺點可能很難，所以可以聽聽朋友的意見（但是也可能會因為朋友的批評太狠而一蹶不振，因此請慎選對象）。

不過，光是模仿別人的話，可是無法創作出超越原作的作品。「我要畫出比這更好的作品！」這種自信和幹勁是非常重要的哦！

依喜好進行
人物設定

「外貌」是角色的生命！

漫畫是最能夠活用圖畫表現的創作方式。外貌給人的印象，會深刻影響到讀者對登場人物的感覺。特別是BL漫畫，為了抓住女性讀者的心，角色的外貌可是很重要的一環。就讓我們仔細考量自己想要呈現的人物個性，設計出符合自己喜好的原創人物吧！

導論

「萌要素」與人物形象

設計人物時，你是不是會有「加入流行要素」、「盡量好畫」這些沒什麼特別意義的念頭？其實外貌和人物形象之間有很密切的關係。首先就讓我們透過「萌要素」，來思考一下外貌與人物形象的關連吧。

黑髮萌角
……「黑色」人的印象

這裡以「黑髮」為例，向各位詳細介紹外貌與人物形象間的關係。讓我們將模糊的印象變得清晰些吧！

喜歡黑髮男孩的理由？

「因為黑髮具有鮮明的對比，看起來很強勢。」「黑髮很酷、很嚴肅，看起來很帥。」以心中模糊的印象為線索看來，原因似乎在於黑色本身所蘊含的意義。

「黑色」給人的印象

將「黑色」給人的印象，透過聯想的方式一一列出。

「正面」印象……鮮明、高級、男人味、成熟、理性、效率、勇敢、普通、中立
「負面」印象……黑暗、邪惡、死亡、虛無、不祥、不安、偏斜、絕望、恐懼、壓抑、自卑、嚴厲、排外、拒絕

由於「黑暗」的印象非常強，聯想出來的大多是負面印象。目前為止還處於抽象層次。

會聯想到什麼？

試著聯想一下身邊的具體事物吧。

由黑色聯想出來的事物……夜晚、外太空、墨汁、舞台劇的黑衣工作人員、喪服、惡魔、敗戰、烏鴉、規矩、貓、黑名單

拓展人物想像……

黑色這種彩度為零的顏色叫做「無彩色」。任何顏色都無法覆蓋黑色，可是，黑色和其他顏色卻又很容易搭配。這裡試著運用黑色的特質來進行設定。

範例A的設定……「個性自卑，喜歡挖苦人，因此看似難以親近、個性好強，但實際上只是個笨拙、正經、內心堅強的男孩。」

為了替人物添加特徵，此範例放進了比較多的「負面」形象。

範例A

設定角色從人物形象開始！

何謂「黑髮萌」？

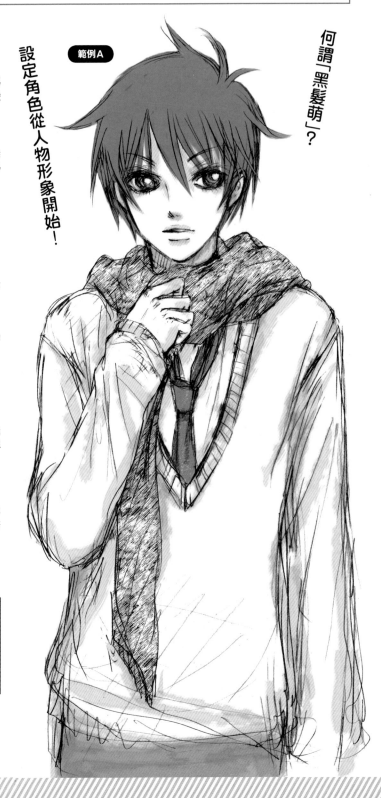

蓬鬆柔髮萌角
……「白色」給人的印象

讓我們試著運用剛才「黑色」的方法，畫出與範例A相反的人物吧。「白色」這個相反的顏色，並沒有「黑色」這麼強勢。為了呈現出不輸黑色的感覺，這裡試著稍微在髮型加入「輕柔細髮」的要素。

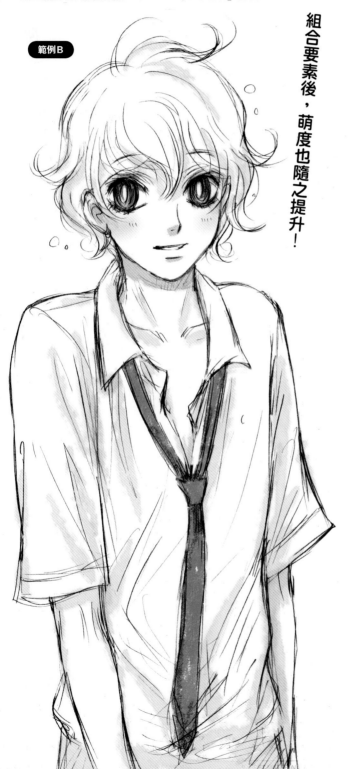

範例B

組合要素後，萌度也隨之提升！

喜歡白色系輕柔細髮男孩的理由？

這裡也以聯想的方式來看看範例B，試著稍微拓展一下人物形象吧。
「看起來很蓬鬆可愛。」「有輕柔甜蜜的感覺……」從這些印象可以看出輕柔髮型和白色十分合適。

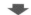

「白色」給人的印象

試著列出「白色」給人的聯想。

「正面」印象……真誠、無邪、純真、純潔、清秀、高級、天堂、直率、潔白、神聖、善良、淨化、贊同、開朗、無辜
「負面」印象……孤獨、寂寞、失敗、冷淡、空虛、哀傷、敏感、發呆、沒神經、單純、樸素、遺忘、投降

看來「白色」比較給人「正面」的印象，讓人聯想起許多正面要素。

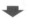

會聯想到什麼？

由白色聯想出來的事物……雲、雪、白天、白衣、牛奶、鴿子、兔子、貓、珍珠、婚禮、骨頭、白紙、泡沫、神聖魔法

白色讓人聯想到輕飄飄、虛幻、可愛等五花八門的關鍵字。

拓展人物想像……

白色也是一種「無彩色」，並且是明度最高的顏色，另外也是膨脹色（看起來會變得比較大的顏色），還有前進色（看起來向外突出）。白色會瞬間吸引目光，卻也會使得髒污更加顯眼。接下來要試著為這些印象添加設定。

範例B的設定……「個性可愛，很親近人，因此任誰都喜歡他。天真又不懂得懷疑，所以經常被騙。被騙後有時會受到傷害而心情低落，但基本上個性健忘，所以挺瀟灑的。往者不追、來者不拒，也許是少根筋的類型？」

整體而言給人「淡淡」的感覺。設定上則繼承了「白色」給人的單純、飄忽不定、開朗的印象。

現在你應該可以了解，自己在身為讀者時，自然而然掌握到的角色形象，其實是和外貌要素所帶來的各種無意識聯想，有著極大的關連性。各位想讓讀者對自己設計的人物產生什麼聯想呢？讓我們鎖定目標來決定設計要素吧！

STEP1
選擇基本體型

人體各部位有許多樣貌，讓我們依據自己喜歡的形式來組合，畫出符合自己喜好的人物吧！首先最重要的是基礎「身體」。只要考量年齡、體型、身高造成的形象變化，就能選擇出該人物的正確身體比例。

各年齡間的體格差異

只要考量一下人物年齡，就能大致決定該選擇何種體型。十多歲是一個人的成長期，因此體格的變化會隨著年齡而有很大的差異，但過了二十歲就會安定下來。年齡設定對人物體型的影響非常大，所以設定時請務必慎重。

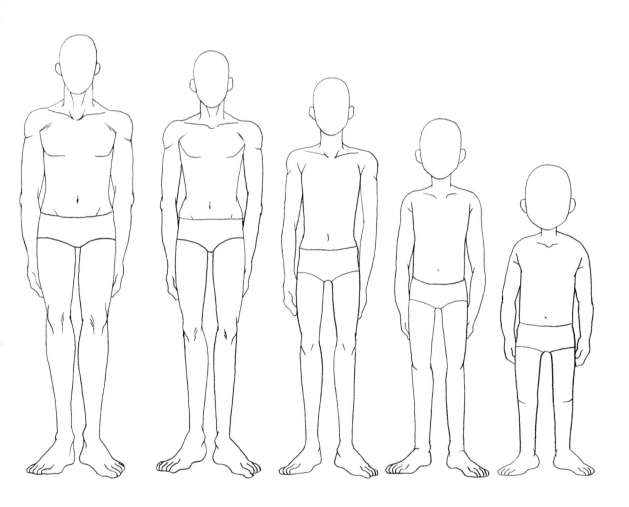

青年 ←　　　　　　　　　　　　　　　　　　　　　　　　　→ 小孩

20歲
身體已經發育成熟，再加上運動與勞動的鍛鍊，體型會顯得稍微結實些，脖子與軀幹也會略粗，給人一種很可靠的感覺。

18歲
身高大致上已經發育完成，體格之間的差異已經不再變化。作畫的時候請表現出長了肌肉、比例均衡的年輕優美體型吧。

15歲
是發育期，相較於身高急速增長，肌肉的結實度則遠遠不如，體型還不太穩定。肩膀和後背也還很單薄、纖瘦。

10歲
已經較幼兒期成長許多，但距離第二性徵出現還有一段時間，骨骼和肌肉量與女生的差異並不大。

7歲
依舊留有幼兒時期體型，還有些胖嘟嘟的。作畫時可表現出頭大手腳短、圓滾滾的可愛模樣。

（此處的區分只是大致上的年齡）

26

體型差異
（橫寬）

每個人的體型都不同，有人「胖」也有人「瘦」，和年齡沒什麼關係。排除了天生體質的差異後，剩下的就是後天變化的部分。一個人的生活習慣會顯現在體型上。若要讓讀者輕易推論出角色的日常生活，體型差異就顯得十分重要。

「肥胖型」給人的印象

喜歡甜食、大胃王、動作緩慢、個性豁達、容易流汗、好像很溫暖、圓滾滾的很可愛

「纖瘦型」給人的印象

吃得少、神經質、看起來很敏感、好像很冷、脆弱、體弱多病、無趣、禁欲

創作校園故事時，裡頭會出現許多同年齡的角色，這時體型就是顯現出個別性格的重要因素。這裡希望各位注意的是「肥胖」和肌肉結實的「強壯」，兩者所給人的感覺並不相同。「強壯」則給人的印象是剛強、熱血、擅長運動、自戀、冷酷、頑強、遲鈍等。作畫時不只要注意體格，也別忘了留意肌肉的結實度。

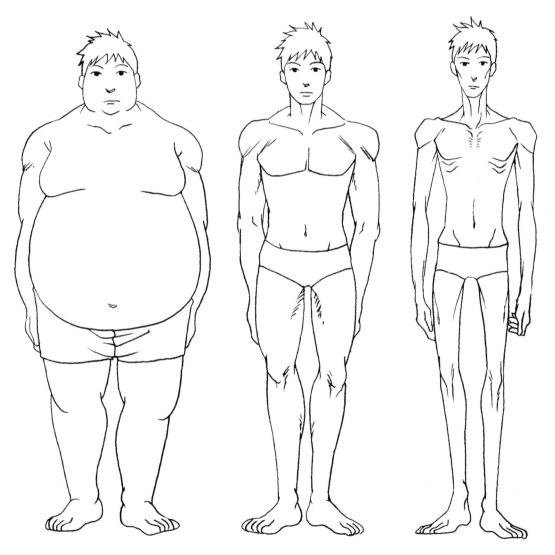

肥胖型 ← → 纖瘦型

身高差異
(縱高)

身高是天生的，無法靠自己來改變。此外，身高和設定上的個性及職業有關。舉例來說，畫籃球選手時，可以將「因為長得高所以想當籃球選手」的設定放進去。決定體型時請試著和設定互相配合。

「高大」給人的印象
成熟、時髦、壓迫感、孤獨

「矮小」給人的印象
年幼、敏捷、自卑感、個性沉穩

一般認為男生的完美形象是「臉蛋帥、長得高」。模特兒、明星之所以大多長得高，是因為該職業需要這種身材的緣故。但當然了，這世上有許多長得很帥，身高卻不高的人。若想創造出性格獨具的角色，就不能只考量到一般印象，也要好好想想屬於自己的品味。

設定長相時，不要忘了同時想一想人物的個性。在設定人物給人的印象時，年齡、體型、體格也必須跟著變更喔！

高大　←——————————→　矮小

決定頭型

臉是人物外型中最重要的部位，而頭部就是臉部的基礎！由於頭型是外貌的基礎，選擇時別忘了多多斟酌。此外，體型與頭型基本上會跟著變化，選擇頭型時必須配合體型。頭型若有變更，請記得重新選擇一個合適的體型。

頭型的變化模式

臉寬若與體型不合，全身比例就會變得亂七八糟。臉型是線條圓潤的蛋型？還是顴骨突出的粗獷型？這些差異會使得外貌給人的印象大不相同。若想讓外貌呈現衝擊感，可以挑一個強調特定部位的頭型來試試。

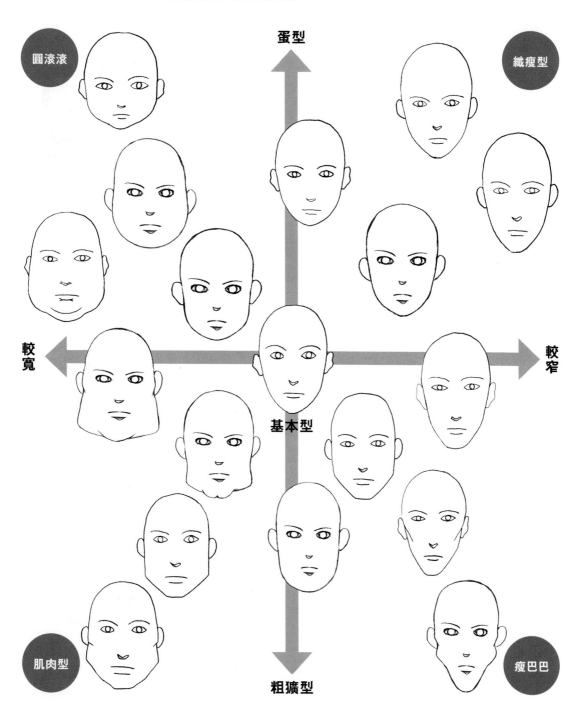

圓滾滾

纖瘦型

蛋型

較寬

基本型

較窄

肌肉型

瘦巴巴

粗獷型

伸縮變化

臉的基本模樣會隨著顱骨的形狀改變，跟體型並沒有關係。若改變臉型的長度與寬度，就能強調出體型的「肥胖」與「纖瘦」。下圖是以一般「蛋型臉」為基礎的例子。

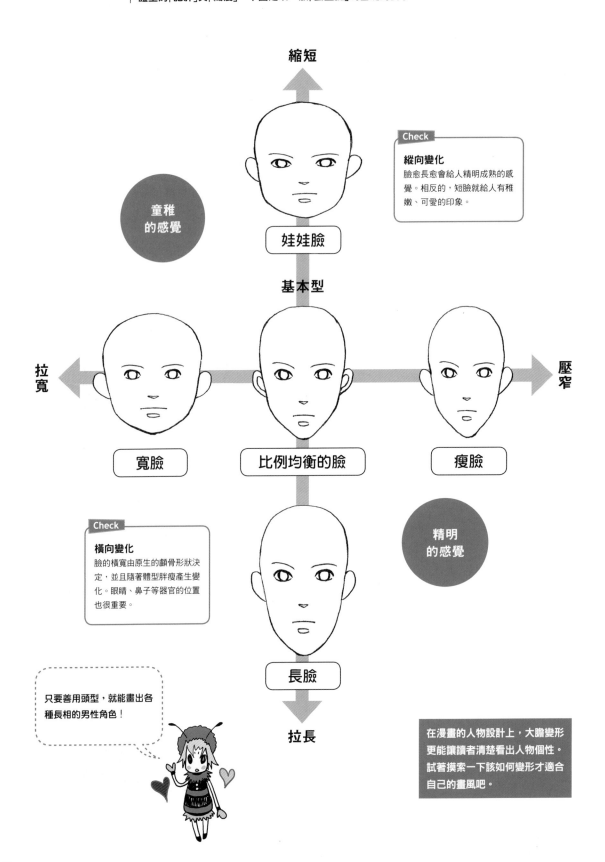

縮短

童稚
的感覺

娃娃臉

Check
縱向變化
臉愈長愈會給人精明成熟的感覺。相反的，短臉就給人有稚嫩、可愛的印象。

基本型

拉寬

寬臉

比例均衡的臉

瘦臉

壓窄

Check
橫向變化
臉的橫寬由原生的顱骨形狀決定，並且隨著體型胖瘦產生變化。眼睛、鼻子等器官的位置也很重要。

精明
的感覺

長臉

拉長

只要善用頭型，就能畫出各種長相的男性角色！

在漫畫的人物設計上，大膽變形更能讓讀者清楚看出人物個性。試著摸索一下該如何變形才適合自己的畫風吧。

全身基礎完成！

角色的全身基礎到此已經完成，是否跟自己當初想呈現的模樣相同呢？要是有一丁點不滿意，再多試著從基本體型與頭型重新來過吧！

■頭

頭是五官的重要基礎。再好好確認頭型、頭寬是否跟自己想呈現的感覺一致吧。如果是和身體不搭的話，整體比例就會變得亂七八糟，所以一定要多加注意。

■身體

男生的身體作畫必須依年齡、性格、體格來區分，這對BL漫畫而言是很重要的一點。訣竅在於設計時要考量到人物的年齡、生活與職業等種種要素。

外貌符合年齡嗎？

上下半身的比例也很重要！

在街上觀察那些從眼前走過的男性體型吧！這樣一來就會發現體型有很多種類。

設計出理想的身體之後……

雖然全身的設計都已經完成，不過最重要的頭髮還沒有加上去。接著就來設計髮型吧！頭髮可說是臉部的一部分，同時也是左右人物形象的重要因素之一。

終點已經近在眼前，
一起來為角色決定髮型吧！

STEP 3
搭配髮型

髮型可以透過修剪、染燙而自由變化，在外貌上也是能夠輕易看出人物個性的部分。此外，髮型也是反映時代與區域背景的要素之一。選擇髮型時，請別忘了配合角色個性與設定。

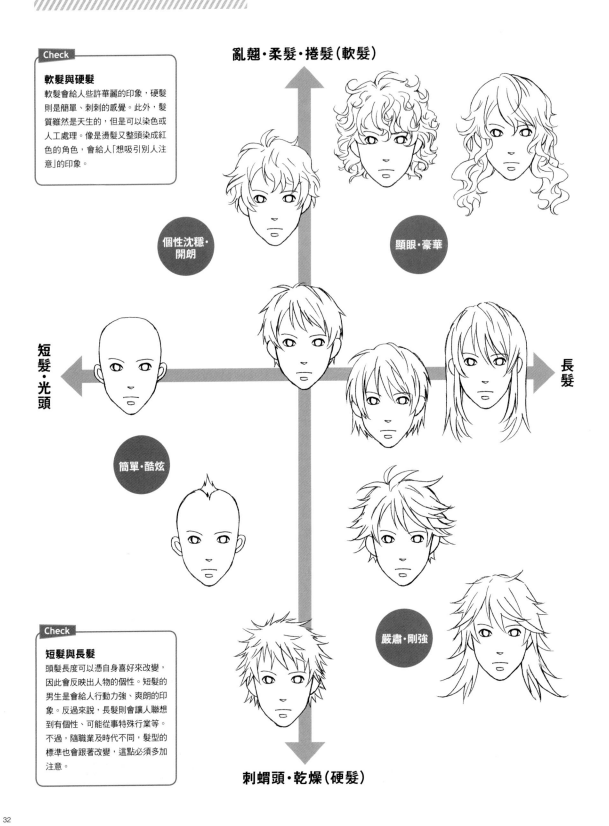

Check

軟髮與硬髮

軟髮會給人些許華麗的印象，硬髮則是簡單、刺刺的感覺。此外，髮質雖然是天生的，但是可以染色或人工處理。像是燙髮又整頭染成紅色的角色，會給人「想吸引別人注意」的印象。

亂翹・柔髮・捲髮（軟髮）

個性沈穩・開朗

顯眼・豪華

短髮・光頭

長髮

簡單・酷炫

嚴肅・剛強

Check

短髮與長髮

頭髮長度可以憑自身喜好來改變，因此會反映出人物的個性。短髮的男生是會給人行動力強、爽朗的印象。反過來說，長髮則會讓人聯想到有個性、可能從事特殊行業等。不過，隨職業及時代不同，髮型的標準也會跟著改變，這點必須多加注意。

刺蝟頭・乾燥（硬髮）

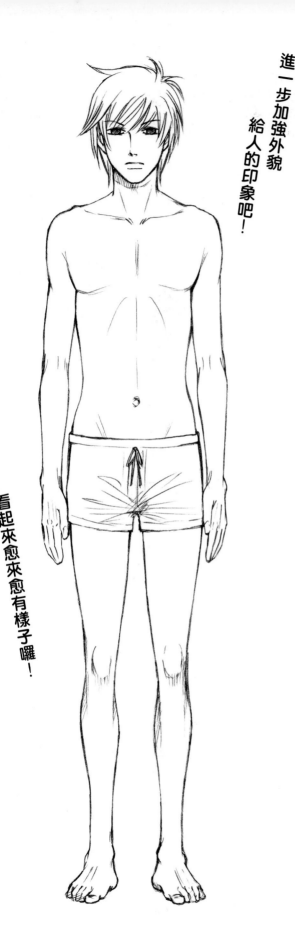

進一步加強外貌 給人的印象吧！

看起來愈來愈有樣子囉！

還差一步就完成原創人物了！

決定髮型後，整體外觀就完成了。角色在這個階段看起來還沒有生命，讓我們依照外貌要素，為角色添加具體的形象吧！距離原創人物完成就差一步。

範例

高中生・健康寶寶・一般體型・個性爽朗

■基本體型
年齡：17歲
體型：喜歡運動，但是肌肉並不會太誇張。
身高：175公分

■基本頭型
形狀：蛋型
尺寸：稍長

■髮型
髮質：稍刺，亂翹
長度：瀏海、後髮稍長

覺得設計不太滿意時，那就試著找看看有什麼地方和人物形象不合，多思考設定的細節，再做確認。

外型定案後……

人物的個性和內涵還是空蕩蕩的，五官也只是暫時放上而已。接下來再進一步深入思考設定，繼續處理細節吧！

將人物形象注入角色！

光憑外貌就讓人看出「角色個性」是很重要的。像是「眼神兇惡」＝「可能是壞人」這種表現方式，在設計時也可以作為依據。當然，也可以反過來刻意設定為「表裡不一」。讓我們參考以下範例，想想自己創造的人物比較接近哪一型吧！

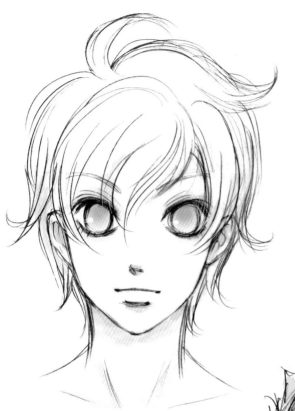

偶像型

髮型、眼睛等部位很顯眼，長相容易引人矚目。這類型的人鋒芒四射，很懂得自我推銷。特徵為具備天才的氣質，表現欲很強。有時會有自我中心、心情起伏劇烈、表裡不一等情形。

人物印象設定……模特兒、音樂人等演藝圈人士、藝術家、服務業、靠人氣謀生的工作

惡人型

長相粗獷、短髮、粗眉，一臉兇像，容易被當成壞人。隨著畫法不同，有時會給人吊兒郎噹的感覺。事實上有許多長相兇惡的人個性很可愛，這裡指的只是外表給人的印象而已。

人物印象設定……不良少年、流氓、小混混等黑社會的人、小偷搶匪、從事危險工作

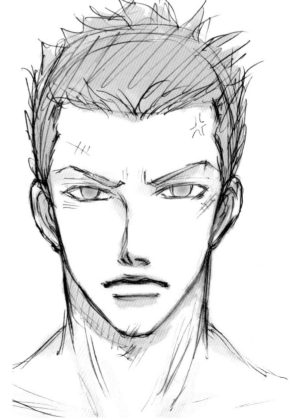

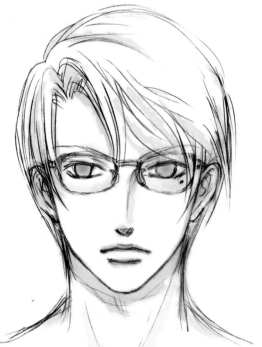

知識份子型

五官整體而言顯得銳利、較小，髮型整理得很俐落。特別是一戴上眼鏡，就給人認真、拘謹的感覺。至於視力不佳的原因，會讓人聯想到用功念書或從事坐辦公桌為主的工作。這類型中有許多人沉默寡言。

人物印象設定……才子、菁英、實業家、政治人物、理工科出身

運動型

髮型為行動力較強的短髮，擁有骨架和五官都很鮮明的臉龐。喜歡運動，給人正經的感覺。特徵為努力練習、守規矩、秉性公正等等。由於體育圈是重視學長學弟制的世界，因此兼具彬彬有禮的特質。此外，由於運動也需要動腦，腦袋應該也很靈活。

人物印象設定……運動選手、體育類社團、警察、消防隊員、經常四處跑的職業

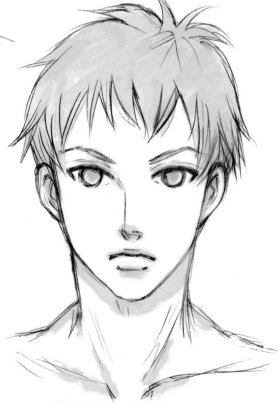

應用範例

以一般印象為範例,想想可以創造出何種類型的人物吧。隨著添加的特徵與強度不同,就能使人物個性產生無以計數的變化。

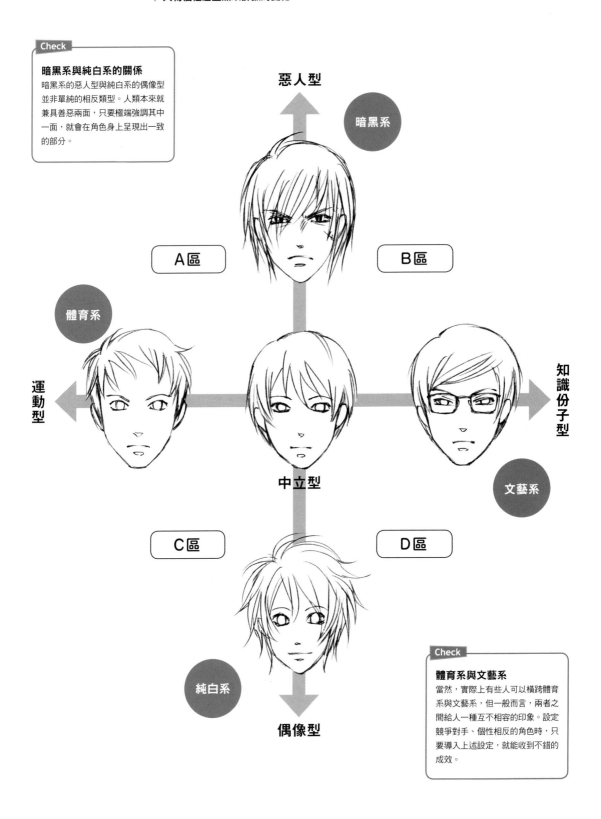

Check

暗黑系與純白系的關係

暗黑系的惡人型與純白系的偶像型並非單純的相反類型。人類本來就兼具善惡兩面,只要極端強調其中一面,就會在角色身上呈現出一致的部分。

惡人型

暗黑系

A區

B區

體育系

運動型

知識份子型

中立型

文藝系

C區

D區

純白系

偶像型

Check

體育系與文藝系

當然,實際上有些人可以橫跨體育系與文藝系,但一般而言,兩者之間給人一種互不相容的印象。設定競爭對手、個性相反的角色時,只要導入上述設定,就能收到不錯的成效。

A區

範例A 落魄的棒球少年

此為在體育系加上惡人型魅力的範例，是一個因為在體育之路上受挫而誤入歧途的角色。從不良少年的模樣中，瞥見角色原本認真、充滿正義感的那個瞬間，最能抓住讀者的少女心了，可說是正統的英雄類型。

帶有陰影的魅力……

B區

範例B 流氓知識份子

此例與範例A相反，是在文藝系知識份子型的角色身上，添加暗黑要素的例子。這男人運用智慧為非作歹，生活在黑社會的世界裡。對這種日常生活中不會遇見且蘊藏危險氣質的角色，有許多BL迷都覺得「很萌」。

亡命之徒真吸引人！

C區

範例C 沒什麼嗜好的普通男孩

此為適度加入少年可愛感與活潑個性的例子。而這種感覺隨處可見的角色，具備了任誰都能輕易投注感情的優點，而且非常適合用來當作男主角。此外，若是將「平凡」刻畫到極致的話，其實也會成為一種特徵。

平凡的極致也是一種個性

D區

範例D 樂團成員

此為在偶像型身上，添加音樂這種文藝系要素的例子。才貌兼具的角色總是很受歡迎。對讀者而言，這種角色同時也是實現變身心願的類型。

充滿個性魅力的偶像類型♡

試著放上各種配件吧

人物完成了，雖然這樣已經不錯，不過還是想加個特徵上去。如果有這種念頭，不妨加上一些身體特徵來當配件吧！以下將介紹能夠襯托人物個性的要素。

刺青（tattoo）

「tattoo」的語源，據說是玻里尼西亞文裡代表「敲打」之意的「tatau」，意指以敲打皮膚來刻出圖樣。刺青的位置與圖樣所代表的意義十分重要。

代表形象……刺青自古以來就是用來顯示信仰、身分與部族的印記。現代人刺青的目的十分多元，代表的意義和形象也隨著位置與圖樣而不同，給人的印象也因人而異。雖然一般而言刺青已經被視為一種時尚，但因為會讓人聯想到黑道和流氓，有些地方並不會讓刺青的人進入。要在設定上加入刺青時，除了時尚和代表意涵外，建議也一併考量與劇情之間的整合性。

耳環

除了耳朵外，有時候也會戴在身體其他部位。在統計上，戴耳環的男生大多戴在左耳。因此一般而言，異性戀的男性會將耳環戴在左耳，同性戀的男性則戴在右耳。據說耳環之所以不戴在右耳，是因為古時候會妨礙到右手持劍。不過到了現代，如果只是為了時髦，耳環要怎麼戴已經很自由了。

代表形象……由於是主動在身體上穿洞，因此戴耳環給人一種積極強勢的感覺。也有人認為改造自己的身體就意味著改變自己，所以才會去穿耳洞，可說是一種表現自我的方法。有些地方自古就認為穿耳洞具有象徵意義，例如成人式或男性象徵等。

鬍子

鬍子有許多種類，例如八字鬍、山羊鬍、落腮鬍、大鬍子等。就算是同一型鬍子，也會因為粗細、長短、密度的不同，而給人迥異的印象。無論古今中外，鬍子都被視作成年男子的象徵。此外，有時隨著宗教與民族部族不同，鬍子也會代表重大意義。在日本中世時期，蓄鬍也被視為武士的嗜好，據說這習慣一直延續到江戶時代初期。

代表形象……蓄鬍的習慣隨著國家與地區不同而有很大的差異，在歷史上也有很多分歧，形式和意義也五花八門。有些時代鬍子是醫士的象徵，而有些時期代表的是罪犯與奴隸。

環嘴鬍（甜甜圈）

落腮長鬍

落腮短鬍

短山羊鬍

上唇鬍

八字鬍

上唇鬍＆下唇鬍

廣山羊鬍

重 點 整 理

如果覺得替各類型的男性角色添加特徵很困難，其實只要考量每一個外型要素和角色形象之間的關連，這個煩惱就能迎刃而解。若發覺自己有些地方無法表現出差異，那就針對這點來大量設計角色，好好掌握要領吧！

設計出自己腦海中的角色了嗎？

在「高中生、健康寶寶、一般體型」的設定上，添加了「爽朗型」的形象特徵後，就成為右圖的範例了。漫畫的第一個決勝關鍵就在於外貌。我們的目標是設計出讓讀者一眼就能看出個性的角色！

■基本體型
年齡：17歲
體型：喜歡運動，但是肌肉並不會太誇張。
身高：175公分

再複習一次
step1　選擇基本體型　p 26-28

■基本頭型
形狀：蛋型
尺寸：稍長

再複習一次
step2　決定頭型　p 29-30

■髮型
髮質：稍刺，亂翹
長度：瀏海、後髮稍長

再複習一次
step3　搭配髮型　p 32

■人物類型
類型：介於運動型(體育系)
與偶像型(純白系)之間

再複習一次
step4　人物類型　p 34-37

如果想藉由外表給人更深刻的感受，可以試著改變髮色等細節設定。例如，為了呈現角色略帶問題的壞個性，右圖的範例採用了黑髮。當你可以想出各種類型的男性角色時，創作風格也會更加海闊天空！

符合自己喜好的
男孩完成了！

設計原創人物

頭

上半身

下半身

腳

■基本體型

年齡 [　　歲]

體型 [　　型]

身高 [　　cm]

體型

■基本頭型

蛋型／粗獷型

寬／窄

頭型

■髮型

短髮／長髮

軟髮／硬髮

顏色 [　　　　色]

人工處理 [　　　　]

髮型

■類型

暗黑系（惡人）

純白系（偶像）

體育系（運動）

文藝系（知識份子）

類型形象

■配件

無／有 [　　　　　　　　　　　]

萌點・角色形象

★此頁請影印使用，試著創作出形形色色的人物！

設定「萌」點

掌握創意要領，
創作出獨特萌角！

以主角為中心，各種角色的魅力左右了BL漫畫的完成度，這麼說可是一點也不誇張。即使作畫再怎麼完美，如果角色魅力不夠，劇情仍然是無法推展開來的。讓我們從原本只有帥氣＆可愛的「人偶」邁進一步，創造出栩栩如生、專屬於自己的「萌角」吧！

導論

內涵與舞台是讓
「角色」成立的要素

剛作畫完成的人物，只不過是毫無感情的人偶罷了。人物與劇情都不會自己動起來，必須為其添加真實感，讓角色栩栩如生、獲得讀者的認同才行。

從「人偶」到「活生生的人」！
添增個性（內涵）來呈現真實感！

以自己為例想想看吧。現在閱讀著這本書的你，確確實實地存在於這世上，若以自己為中心來看，你也算是故事的「主角」哦！

請想像一下你向別人自我介紹的情形：何時何地出生、在什麼樣的家庭長大、念過什麼學校、有什麼興趣？這些便是構築你個性的「內涵」。

只要具體向別人說明，也許就會得到「原來如此，難怪你給人這種感覺」或是「真讓人意外」等回應。不過，如果是平時就相處在一起的人，就算不是很清楚上述這些內容，其實也已經隱隱約約有這些感覺了。這便是活生生的人類所擁有的「真實感」。請各位也為自己創作的角色增添這樣的真實感吧！

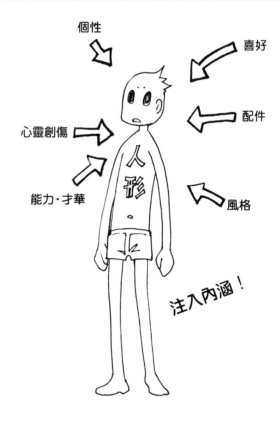

個性　喜好　配件　風格　心靈創傷　能力・才華

人形

注入內涵！

角色活動的
舞台在哪裡？

還只是個人偶

扔進舞台

呀呼！

地點（舞台）

找出角色
生活的舞台！

如果角色擁有活生生的真實感，讀者就能對角色投注和真人一樣的情感。

為了做到這點，首先，請將真實的「成長過程」賦予在你所創作的角色上吧。何時何地出生、在什麼樣的家庭長大、念什麼學校、有什麼興趣？若是已經出社會，那從事的是什麼工作？為何選擇這份工作？

當你一一為角色增添具體的設定時，會逐漸產生一種宛如在替真人撰寫履歷的感覺。進展到這個階段的時候，代表你所創作的角色已經從人偶進化為活生生的人了。

STEP1
設定基本要素

第一步先來決定角色的基本要素，要素可分為家庭成員等「先天要素」，以及擅長絕活等「後天要素」。只是大致上粗略設定也無所謂，總之先將基礎打好吧！

他擁有哪些要素呢？

先天要素

對人類而言，有些要素無論再怎麼努力都無法改變，例如親子、兄弟等血緣關係，以及外貌長相等。此外，對於一些明明八竿子打不著的人物，不知為何就是很感興趣，或者是第一次接觸就做得比別人好的能力等，這些無法以邏輯解釋的要素，也都算是先天要素的一種。這種要素是人們日常生活的基礎。

例……親子兄弟關係，長相，頭髮、眼睛、皮膚顏色，身高，手腳長度，才華，興趣，喜好

後天要素

相對於與生俱來的要素，有些要素是在成長過程中逐漸具備的。例如一個人的基本個性，便是受到兒時環境很大影響的要素。特定領域的技術與知識只要從頭學起就能學會，但也必須為此付出相對的努力，而最能反映出這點的就是一個人的職業。要為角色設定後天要素時，別忘了想想獲得這些要素的過程。

例……個性，經驗，技能，知識，工作，絕活

無法分類的要素

構成角色的要素中，有些是先天要素及後天要素交互影響下而形成的。假設有一個手腳修長的角色，他的體型雖然是天生的，不過身材是肌肉型？沒什麼脂肪的結實型？還是肥胖型？都會深深影響他給人的印象。此外，有些先天要素經過鍛鍊後會更加發光發熱，例如美感之類的。善用這些要素可以加深角色的深度。

例……體格，運動能力，美感

先天要素是一個角色的基礎，後天要素則是設定角色的過去經歷時很重要的線索。至於無法分類的要素，其中則包含了許多今後仍會產生變化的部分。只要將這些要素當作出生之後的背景設定，就能創造出具備真實感的角色。

將角色置入舞台

決定角色的要素之後,接著一起來想想角色所生活的世界(背景),這就是所謂的「舞台設定」。透過舞台設定,可以讓角色更具深度。

角色身處的舞台設定

決定了要素、為角色賦予生命後,接下來再給他一個可以活躍的舞台場景吧!各位有什麼喜歡或討厭的地點嗎?也許還會有些可以安心休息的地方,或者是讓人坐立難安的地方也說不定。待在這些地方時,在心情上會有什麼轉變?又會有什麼舉動呢?隨著地點不同,同一個人也會產生不同的感受,言行舉止上也會有所差異。

角色也是一樣,他們的思考與行動會隨著背景(地點、情況、境遇)不同而變化。這裡以一個男性角色為例,一起來看看他的變化。

雖然看起來是同一個人,不過隨著舞台的不同,就會演變出「3年A班的學生」、「剛從學校畢業的公司職員」、「穿越奇幻森林的勇者」、「阿拉伯的王子」等截然不同的角色。即便長相相

同,但只要生活的地點不同,一個人的思考方式與價值觀也會有所改變。如此一來,行動模式也應該會跟著產生變化才是。

在這種情況下,讓我們一起來想想自己所創造的角色所處的舞台裡,究竟比較適合什麼樣的背景設定吧。最能讓角色活躍其中的地點是哪裡呢?

若能找到合適的地點,角色就會開始在故事裡動起來。

不過,就算一時之間想不出合適的舞台,其實也不必著急,總之儘管嘗試就對了。這次用不上的點子,說不定以後還有機會用上,所以請好好保存下來。請記住,你所創造的每一個角色身上,其實都蘊含了能夠活躍於各種劇情的可能性喔!

■角色因背景不同而產生的變化

範例1 **3年A班的學生**

高中生活十分普通,就讀的不是以升學為主的學校,朋友也大多是個性平穩、溫和的人。

範例2 **穿越奇幻森林的勇者**

背景是一座位於某和平王國境內的森林,在位的國王相當賢明。勇者與動物相處融洽,但危機已經迫近這個王國!?

範例3 **剛從學校畢業的公司職員**

剛離開學校路入社會,還未完全擺脫學生心態,老是挨上司罵。

範例4 **阿拉伯的王子**

出生於世界屈指可數的富豪家族,不過並非長子,因此過著悠哉又遊手好閒的生活。

「舞台的時間與空間變化」所造成的難度差異

角色身處的舞台定案後,接下來一起想想時間與空間的設定。只要調整一下過去、未來等時間軸,劇情也會跟著更加有趣,但創作難度也會隨之提高。

現代(難度★)

一般最常見的就是以現代為舞台的作品,理由在於收集資料較容易,最重要的是作者與讀者都容易感到真實感。若是新手,建議剛開始可以拿自己熟悉的世界來創作。

過去(難度★★)

若創作的是歷史故事而以過去為舞台,最需要留意的便是時代考據。如果要用到實際發生過的事件、真正存在的村落及當時的生活,別忘了事先做好查證工作。要是時代考據太輕率,開始創作之後可是會出紕漏的。

未來(難度★★★)

若以未來為舞台,標準就有些難以拿捏了。要是創作出太荒唐無稽的未來世界,會讓讀者覺得掃興哦!無論設定的是遙遠未來或是近未來,至少得記得想辦法自圓其說才行。要是一直含糊帶過,劇情上就會出現完全無法處理的矛盾,這種問題相當常見。

奇幻(難度★★★★)

奇幻設定是以空想世界及時代為舞台,與一般僅有現代、過去、未來這些時間差異的舞台不同,在處理上特別棘手。請記得這是難度最高的舞台設定。

為什麼奇幻題材很難?

為什麼奇幻題材需要困難的舞台設定?這是因為奇幻這塊領域的大前提,就在於現代、過去、未來這些時間軸,地球與外太空的物理法則,以及目前為人所知的人類與動植物等,這些一般人熟悉的常識在奇幻世界裡全不適用。若是這點不成立,那設定為奇幻世界就毫無意義可言了。有妖精出現的時候,讀者會問為什麼會有妖精?劇情裡一旦出現魔法,讀者又會問這世界為何需要魔法?主角為何非出外冒險不可?為了避免讀者覺得設定太過失真,在架構舞台時必須詳細解釋設定,控制在讀者能接受的範圍才行。

決定具體職業

服裝會隨著職業、興趣及時代背景而不同。裝扮一旦改變，就會賦予同一個角色不同的印象，給人的感覺也會有很大的差異。這種表現方式能夠運用在劇情上作為強調，也可以讓角色換套裝扮就搬去其他作品裡。請試著為角色套上各種職業吧！

同一個角色隨著職業不同而產生變化！

範例為經常在BL登場的職業，共有樂團成員、打工族、警察、學生、藍領、政治人物的變化。藉由服裝及外貌的設計，能夠清楚表現出各自的特徵。

樂團成員

服裝上有鉚釘等配件，髮型也像是上過髮蠟一樣，有粗獷&帥氣的感覺。

打工族

穿著不太花錢、容易活動的一般休閒服，髮型也保持自然型態。

警察

說到警察就想到制服！警察制服會隨著國家與地區而不同，比較看看或許也很有意思。

學生

慣例上多為排扣式制服或西裝外套，可以透過上圖這種邋遢的穿法，來表現出角色的個性。

藍領階級

藍領階級的工作服也可以說是一種制服。藉由捲起衣袖及綁頭巾等方式，可以加強此職業的特徵。

政治人物

身穿高級西裝，一絲不苟。如果設定上是政治人物秘書，那麼眼鏡也是推薦的配件之一。

思考角色職業時的3個要點

既然要設定職業，如果只是換個打扮，那也未免太浪費了。為了選出可以賦予故事真實性、讓角色更具深度的職業，千萬別忘了以下3個要點！

1.從事這項職業的理由

必須將角色的成長過程視為先天要素。受到了成長過程影響，自然會讓人對某些職業感興趣或是從事該職業。例如時髦的人很有可能從事設計業，喜歡機械的人可能會成為工程師。身體不好的人應該不想從事勞力工作，對經濟有興趣的人通常不會當畫家。興趣與嗜好都會影響到職業的選擇。

2.克服困難而得到的工作

舉例來說，如果是身高160公分的小個子，要當上籃球選手雖然不是不可能，但若是沒有超越常人的努力是很困難的。如果出現這種克服了乍看之下不可能的障礙而成功的情況，單是如此便足以成為戲劇張力極高的故事。試著發揮一下想像力，想想還有什麼其他可用的模式吧。

3.部分職業必須符合特定條件

要從事某些職業時，必須滿足特定條件才行。例如職業拳擊手，日本的規定是「17歲以上，未滿33歲，左右眼裸視視力皆為0.5以上」。因此，要是角色的年齡不合，或是視力不足的話，就無法成為職業拳擊手。雖然這只是特例，不過還是請各位在決定職業前，記得考量特殊限制。

扭轉角色形象！試著注入「相反內涵」吧！

明明按部就班設定角色，可是總覺得好無聊，沒有什麼魅力……有這種感覺時，那就試著注入「相反內涵」吧！
為角色添增新的一面後，其魅力也會跟著水漲船高。

感覺似乎很平凡……

「意外性」能使角色更具深度！

在step3中，我們知道人們選擇職業時會受到嗜好或必然性影響。依常理而言，討厭小孩的人不會去當保母，不擅背誦的人也不會想當律師。

但若是故事主角的設定，那可就不一樣了。要是一個角色太過符合一般印象，就欠缺樂趣與意外性了。既然如此，何不另外為角色注入一些吸引讀者注意的內涵呢？

例如作惡多端的男人某天突然遁入空門，曾經是飆車族領袖的人當上高中老師，政治人物輩出的家族裡出了一個當流氓的兒子，曾是外科醫師的人搖身一變成為殺手……若注入這些相反要素與經歷來作為角色內涵，讀者便會因為好奇而更加關注主角。

如果覺得主角的設定太老套，運用上述的「相反內涵」便可收到成效。

若注入「相反內涵」後還是覺得不夠，那就試著注入「異質內涵」吧。例如：壞事作盡之後遁入空門，結果卻跟小和尚勾搭上，或是政治人物輩出的家族裡出了一個當流氓的兒子，但其實他的興趣是刺繡……

有些組合乍看之下完全搭不起來，但或許也能給人一種「嗯，其實也不是不可能」的感覺。請以此為目標，替角色注入新的內涵吧！

還不夠！

添加各種
內涵吧！

注入！

啪

內涵

為個性添加變化

我們已經為主角注入內涵（要素），現在就試著將其表現出來吧。
只要在基本型態上增減一些「相反內涵」和「異質內涵」，就算是條件相似的角色也能呈現出多種變化。

基本型態的變化1

可愛型

主角的基本型態完成後，再增加些變化吧！範例是以可愛型角色為基本型態，試著衍生出天然型、小少爺、潮男三種類型。

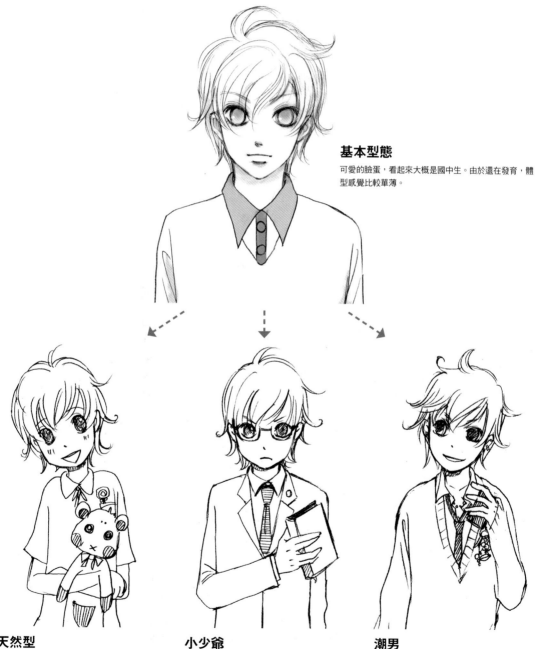

基本型態

可愛的臉蛋，看起來大概是國中生。由於還在發育，體型感覺比較單薄。

天然型

在可愛模樣上添增天然呆的感覺。為了襯托角色，讓他帶著布偶、糖果等小東西。

小少爺

長相嚴肅，身上的衣服配件給人高級、上流的感覺。

潮男

以耳環等配件來襯托輕浮的長相，服裝也鬆鬆垮垮的，一副吊兒郎噹的模樣。

帥氣型　來嘗試看看帥氣型的變化。下面的例子是從基本型態衍生出的模範生、有錢人及樂團成員。

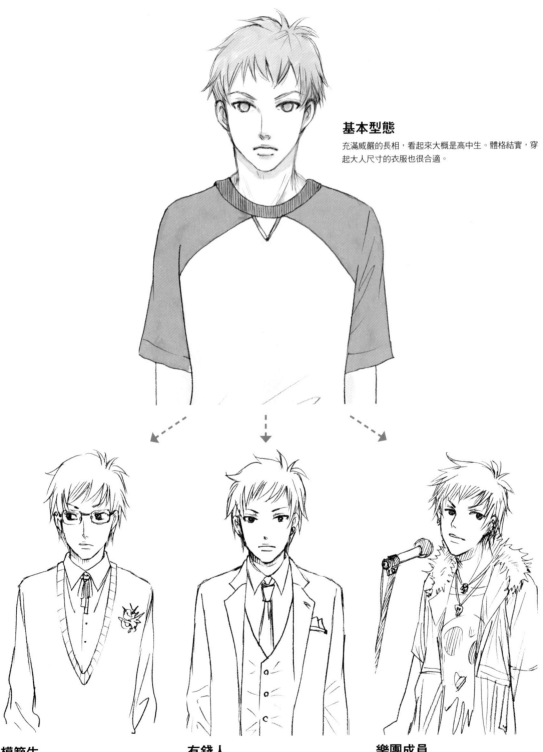

基本型態

充滿威嚴的長相，看起來大概是高中生。體格結實，穿起大人尺寸的衣服也很合適。

模範生

身上穿著符合規定的整齊服裝，再加上清爽的感覺。可以試著用眼鏡來強調模範生的一面。

有錢人

身穿高級的三件式西裝，打扮上感覺很強勢。胸前口袋裡放進手帕，強調其多金的一面。

樂團成員

垃圾搖滾型的裝扮，以銀飾來呈現出軟調的感覺。另外藉由麥克風及吉他等配件，強調其音樂人的一面。

成熟型

試著提高帥氣型的年齡，轉換為40歲左右的酷酷角色。範例為落魄型、有錢人、遊手好閒型。

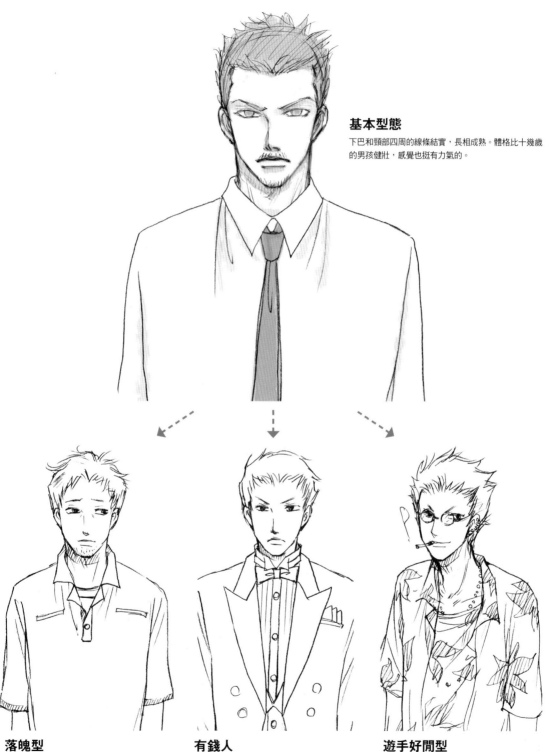

基本型態

下巴和頸部四周的線條結實，長相成熟。體格比十幾歲的男孩健壯，感覺也挺有力氣的。

落魄型

身穿樸素的破襯衫，再加上鬍渣。為了呈現整體的樸素形象，別忘了將衣服設計成皺皺的。

有錢人

服裝為正式的西裝，在嚴肅的長相上表現出上流社會的感覺。

遊手好閒型

身穿誇張且圖案大到不行的鄉下土包子襯衫，戴上金項鍊和戒指，藉由太陽眼鏡和香菸來增添其怪咖形象。

深入設定人物

在掌握角色各種變化型態之後，為了創造出「只有你能創作出來」的人物，試著再添加一些原創要素，一起朝最終階段邁進吧！

僅此唯一，
創造一個只有你畫得出來的角色！

前面已經學習過角色具備的要素、背景、職業、「相反內涵」帶來的變化等，現在就讓我們將全部整合起來，打造一個獨一無二的原創角色！

有件事千萬別忘了，設定時一定要為角色添加你專屬的「味道」喔。

單憑年齡、背景、職業等基本要素所設定出的人物，就算出現在其他作者的漫畫裡也不奇怪。但是，只要為角色添加你專屬的「吸引力」，就能創造出更有味道、僅此唯一的魅力角色。

最後這一步的關鍵掌握在各位手上。請試著深入分析心中的「萌」點，找出自己的堅持吧！

為了激發各位的想像，以下舉出3個由帥氣型角色衍生而來的「標準型」、「文藝型」、「硬漢型」範例，提供給大家參考。

創造出專屬於
自己的萌角！

没關係，因為我相信上帝。

帥氣角色的加強範例1

標準篇

要　素

17歲，3個兄弟姊妹中排行老二，父母為虔誠的天主教徒。身材纖瘦，不過擅長打架。

背　景

就讀於縣內有名的小混混高中，愈會打架的人就愈受到尊敬。

職　業

高中生。儘管念的不是自己理想的高中，但為了生存下去，藉由「吊兒郎噹」的服裝與言行來偽裝自己。

加強設定！

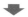

　　為了在小混混學校生存，而裝出一副吊兒郎噹的模樣，但其實個性認真，是個虔誠的天主教徒，而且還是個御宅族。

　　為了表現出上述設定，雖然在外貌上採用了吊兒郎噹的模樣，但別忘了不時在劇情中表露出其「相反內涵」的虔誠面。此外，他還具備了「異質內涵」的人偶御宅族性格，即使和學校裡的朋友玩得很瘋，實際上卻都只是表面上的交情罷了。

　　由於過度隱瞞自己身為御宅族及天主教徒的一面，給人一種隱約的陰沉感。

帥氣角色的加強範例2
文藝篇

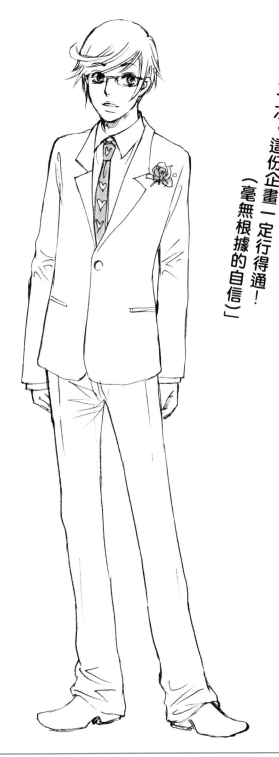

「這一次，這份企畫一定行得通！（毫無根據的自信）」

要　素

24歲，是個任誰都無法否認的大帥哥。因為是獨生子，受到豁達父母的細心養育，使得他與生俱來的少根筋個性更加誇張。

背　景

主角在一家服飾公司工作。為了完成一項大企畫，全公司的人都上下一心、幹勁十足，募集創新的點子。

職　業

由於主角那教人分不清是藝術還是邋遢的品味受到了賞識，使得他得以進入憧憬的服飾公司工作，但尚未打拚出什麼出色的成績。

加強設定！

　　儘管長相帥到不行，但由於具備了興趣奇特過頭的「相反內涵」，因此沒有人可以理解他這個人。

　　不過，由於他一直覺得自己的點子一定行得通，所以行動也跟著日益大膽，令周遭的人有些退避三舍。他不太會察言觀色，因此一直處於失控狀態，但多虧表裡一致的爽朗個性這項「異質內涵」，他並未嚴重樹敵，有些人雖然無法理解他，但還是與他相處融洽。

配件代表的意涵
即使只是一個小配件，也有其象徵的意涵。運用這些意涵可以讓表現手法更具效果！

太陽眼鏡	眼鏡	包包	香菸
警告對方不要有先入為主及偏頗的觀點、難以看穿其本質	觀察力與洞察力、希望在別人眼中充滿知性氣息	跑生意、想要出外旅遊、家人及另一半、寵物等	成熟的象徵、小混混的感覺、虛無的氛圍

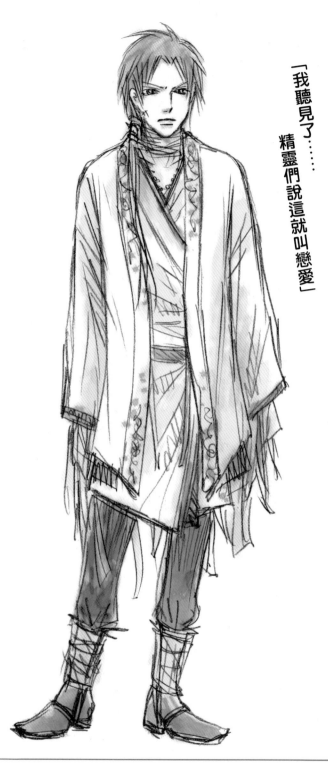

「我聽見了……精靈們說這就叫戀愛」

帥氣角色的加強範例3

硬漢篇

要素

20歲，有大學學籍，但是打工一存到錢就跑到世界各地流浪，後來被逐出家門，因為存不到出國的資金而傷腦筋。

背景

回到久違的大學（文學系），由於很久沒來上課，身旁幾乎沒有認識的人。

職業

學生兼打工族。由於大學沒有制服，總是穿著自己喜歡的民族風服裝，因此大家都離他遠遠的。

加強設定！

沉迷於世界各地的民族文化，由於只是半吊子地湊合一些自己喜歡的要素，風格上只能算是一種看不出何國的亞洲風情。

經常徘徊於精神層面的世界，所以喜歡一個人獨處，具備「其實是個非常害羞的人」這項「相反內涵」。

運動神經發達，無輪何種運動都有平均以上的表現，卻具備興趣是獨自玩翻花繩的「異質內涵」，因此顯得更為孤單。

鬍子

行動力、積極性、男性象徵、社會地位、領導才能等

領帶

男性生殖器的象徵

刺青

希望獲得他人及社會認同的心境象徵

帽子

與手套為一組，象徵貴族

衣服

想讓自己看起來更體面的心願、目前的心境、面具、社會性

戒指

輪迴轉世、永恆

掌握人際關係
的基本模式

單一角色的構想定案後,接著來想想與戀愛對象之間的關係吧。
「這組配對之間的關係好萌!」這種感覺正是BL的基礎。讓我們
以男性之間的人際關係變化為基礎,為其增添更多的萌內涵!

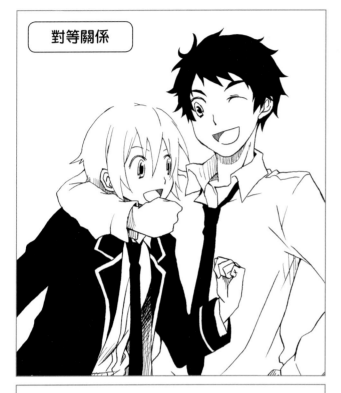

對等關係

範例

■同年級
■同班同學
■公司同事
■鄰居

聊起天來很自在,但完全不清楚彼此的隱私……這是
日常生活中最常見的關係。由於彼此之間只是認識而
已,就連情同手足的對象,也會因為「對等」的深度而
產生形形色色的發展。此外,就算是原本關係疏遠的
角色之間,也可以從此類關連自然而然地發展出劇
情,在運用上相當方便。

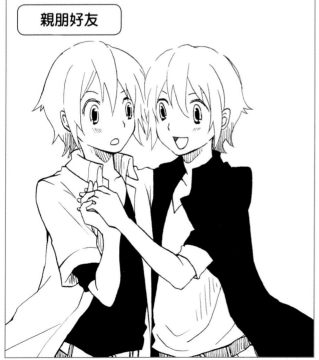

親朋好友

範例

■兄弟
■表兄弟
■青梅竹馬
■父子

這裡指的是處於同一家庭或生活環境,與彼此隱私有
所關連的一種關係。由於一開始就交情匪淺,在成為
一對之前,便能自然勾勒出兩人之間的親密接觸,這
點唯有此種關係才能夠辦到。此外,就算沒有住在一
起,也有可能實際上是兄弟或父子,這種斬不斷的關
係很適合作為炒熱故事的王牌。

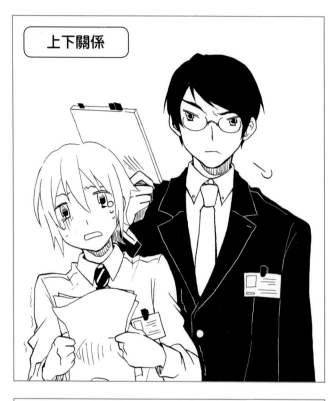

上下關係

■上司與下屬
■老師與學生
■教練與選手

此類別為命令(指導)者與被命令(被指導)者之間的關係。由於兩人之間的關係有上下之分，有時可以讓劇情有較為強硬的發展。大體而言，這是一種建構於社會結構中的關係，因此能否刻畫出打破社會限制時遭遇的風險、為愛瘋狂的感覺，便是此種關係的要點之一。此外，也只有這種關係才能動用「下剋上」這個萌技大絕招！

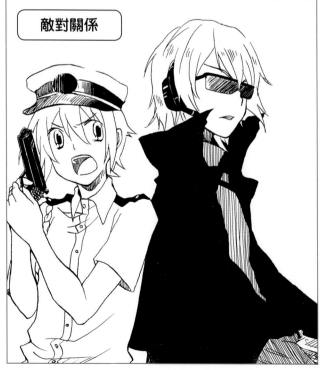

敵對關係

■體育競賽的死對頭
■敵國的百姓
■同公司業績第一名＆第二名

打從一開始，兩人就強烈意識到彼此間並非愛情的部分……這便是此類關係最強大的一點。發展為戀情之後，正由於兩人早就深深注意到彼此，更能勾勒出生動的愛情故事。不過，必須善加刻畫敵對雙方的魅力才行，因此在角色設定上需要多加著墨。

BL要二人以上才能成立

　其實不只是BL，愛情故事如果只有一個人，基本上是無法成立的(特例除外)。有了戀愛對象後，整個故事才能揭開序幕。

　希望各位首先可以先記下「對等關係」、「親朋好友」、「上下關係」、「敵對關係」4個基本關係。角色定案之後，可以將這作為自己的課題，試著將4種關係套用在主角身上看看。

　無法與朋友聊天的主角，卻能向老師傾訴煩惱；在老師面前裝乖，對學弟卻是個虐待狂……等等，這些在單一角色身上找不著、讓人心花朵朵開的「萌點」，應該可以從現實的人際關係中找到才是。

關係若與角色個性產生共鳴，
便能讓角色魅力升級！

　藉由增添人物之間的關係，也許可以收到角色魅力升級的效果。舉例來說，主角一個人的時候就只是個膽小鬼，但是前輩藉由斥責來表現暗藏內心的感情時，他的懦弱要素就一口氣成了故事裡的萌點！就像這樣，可以利用「1＋1＝無限大」的方式來引出角色魅力。

進度至此，人物已經不單是美麗的圖畫，而是能吸引讀者的「角色」了。「角色」的基本架構已經完成，接下來只要持續挑戰角色設定就行了。最後再回顧一下大致上的流程。

複習萌角創作的基本流程！

基本要素

- ●先天　　　step1　p 43
- ●後天
- ●其他

＋

背　景

- ●年齡　　　step2　p 44-45
- ●地點
- ●現代、過去、未來
- ●奇幻

＋

職　業

- ●必然性　　step3　p 46-47
- ●困難
- ●現實條件

＋

注入相反內涵

個性的　　　step4　p 49-51
變化與加強

- ●普通人
- ●小少爺
- ●不良少年
- ●意外的一面

為角色添加「關係性」後，劇情就會跟著動起來！

創作角色的必備要素：多觀察四周的人！

試了好幾次，卻總是只能創作出類似的角色……很多人都會有這種煩惱。每個人的萌點多少都會集中在某個方向，這也是沒辦法的事，不過這種煩惱可以透過平時努力不懈地「觀察四周的人」來解決。

除了平常會遇見的人外，電視上或其他作品裡的角色也都可以。「這個人是怎麼樣的人？」、「為什麼大家會覺得他很棒、很好玩？」、「是什麼地方提升了他的魅力？」，藉由仔細觀察，各位心頭的創意櫃就會累積愈來愈多深具魅力的璞玉哦。

在真實感與夢想度的絕妙搭配下，「萌」就會順應而生！

愛情故事，特別是BL，是一種日常生活中的非日常生活。有些角色能讓讀者感受到非日常生活中才會出現的心動感，若要培育這種角色，那就非得考量到「真實感」與「夢想度」才行。

「身為阿拉伯王子卻畏畏縮縮」、「只是個隨處可見的乖巧男孩，但其實夜裡會化身為正義英雄」等等，在設定上都可以加以調整，而愛情故事吸引讀者的關鍵，就在於「真實感」與「夢想度」的融合之處。

好好掌握基本要領，組合各式各樣的要素，完成專屬於自己的「萌角」吧！

把「關係性」
施加於完成的角色，
故事也開始跟著動起來！

萌角創作備忘錄

角色姓名		年齡 歲

先天要素	後天要素	其他要素

背景	與對象之間的關係	職業（為何從事這行？如何獲得這份工作？）
地點：		
時間（季節）：		
主角周遭的情況：		

主角的個性	全身圖
基礎：	
相反內涵：	
異質內涵：	

表情圖（盡可能畫出3種）

以這套服裝
代表這個角色

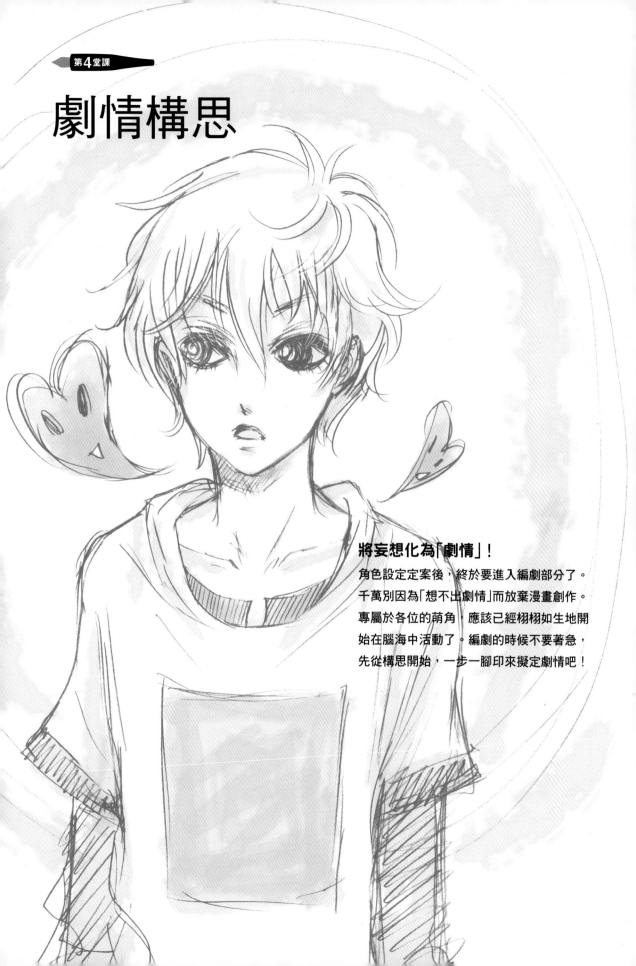

劇情構思

將妄想化為「劇情」！

角色設定定案後，終於要進入編劇部分了。
千萬別因為「想不出劇情」而放棄漫畫創作。
專屬於各位的萌角，應該已經栩栩如生地開
始在腦海中活動了。編劇的時候不要著急，
先從構思開始，一步一腳印來擬定劇情吧！

導論

由萌角構思劇情

很少有人一開始就能構思出完美無瑕的故事。讀者只會看到漫畫完成之後的模樣，如果你一開始就以完成品為目標，可是會常常因此而感到挫折哦。剛開始先從小小的構思開始，一點一滴架構出「劇情」的雛形！

角色範例　B君（美壹）

外表為運動型，裝出一副輕浮的模樣，但實際上是個樸實的懦弱角色。此外還是個超級被虐狂、少女系男孩，不過本人並無自覺。

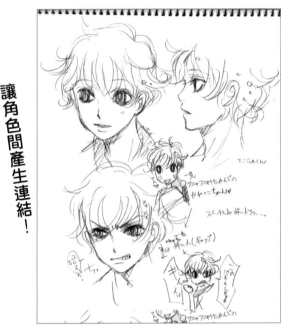

角色範例　L君（江瑠）

嬌小可愛，外表為偶像型，本性卻是不留情面的超級虐待狂。很清楚自己擁有可愛的優點，並且加以利用。

讓角色間產生連結！

只要一有構想就寫在筆記或素描本上，這樣一來之後要使用時就方便多了！角色設定也一塊兒寫下來。

劇情就從各位喜歡的角色起步！

　　在第1～3堂課裡，我們學習了角色的設計法，以及藉由細節設定來表現個性等技巧。各位應該已經有能力設計出跟上面的範例一樣，充滿各式各樣變化的豐富角色了。接下來就運用這些角色，讓他們自己動起來吧！第一步先透過各位的妄想，自由想像每個角色的行動。當這些擁有意外性和各具魅力的角色相遇時，劇情便會順應而生。

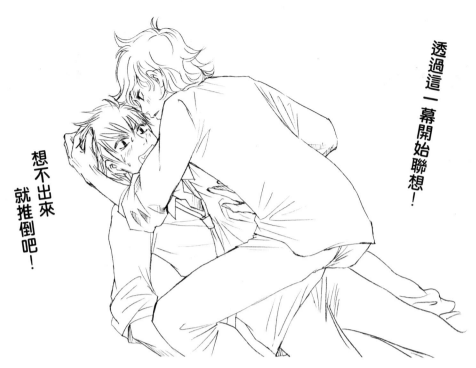

想不出來
就推倒吧！

透過這一幕開始聯想！

由單一場景開始聯想

從讀者的角度來看，大家往往會希望故事裡有一些「精彩場面」。可是，如果煩惱該設定成什麼樣的故事、高潮戲該放在哪裡的話，常常會因此造成編劇停滯不前。

遇到這種情況時，請將劇情整體架構擱在一旁，先想一個自己最想畫（或是自己是讀者的話會想看）的「萌景」，然後再試著畫出來。

想不出來就推倒吧！

BL的「萌景」有很多呈現形式，如果沒有頭緒的話，總之就先推倒吧！

請各位試著畫一個推倒的場景，這樣一來就能夠掌握何者為「攻」、何者為「受」了。

從這一幕可以聯想到什麼呢？推倒之前他們在聊什麼？為什麼想推倒對方？被推倒的一方會有什麼反應？兩人在這之後又會……只要照這樣繼續想像，妄想自然就會來愈來愈膨脹，接著就將這些妄想畫下來。

寫下可能的進展

作畫時別受限於腦海裡的妄想，而是要先將「這是什麼樣的場景」設定還原在紙上，這是第一個要留意的重點。「咦!?我花了這麼多力氣畫出來，而且腦子裡仍不停在妄想耶……」各位可能會出現這種想法。不過還是先冷靜下來，稍微深入思考一下吧。

現在我們手頭上有的，就只是「某個男生推倒另一個男生」的萌景而已。若是執著於一開始想出的點子，之後可能就想不出其他創意了。就算想出其他可能性，思緒也容易受制於一開始

的設定，這便是人類可悲的習性。此外，剛開始想出來的構想通常也只會是老套而已。

這時，請試著單純觀察萌景的「圖像」，盡可能寫出自己想到的可能性。就算每個可能性之間毫無關連也無所謂，總之盡量寫出來就對了。

試著放進各種模式

舉例來說，一般都會認為「推倒的那個是攻」，但說不定被推倒的那方是為了引誘對方而故意退讓。可是雖然退讓，卻又比預料中還要難纏。

只要像這樣換個角度，就能想出其他五花八門的設定。

★推倒的那方欺負對方時，不知為何忽然心花朵朵開、萌生愛意的瞬間

★乍看之下是兩個學生，實際上被壓在下面的是實習老師

★壓在上面的是外星人，在他的星球上，男人和男人、女人和女人結合很正常

如同上述例子，可以從比較正常的妄想中衍生出好幾個可能性，無論是異想天開、天外飛來一筆都行。剛開始只要有單一點子就夠了。讓我們以此為出發點，盡情伸展妄想的枝葉吧！

63

從構想到劇情

創作的第一階段要從大量構想開始。就算沒辦法將所有構想都放進故事也沒關係，先讓我們掌握一下透過單一畫面來誘發讀者妄想的技巧吧。這一幕是怎麼來的？接下來會發生什麼事？腦海中的各種想像都將成為劇情的基礎。

由畫面激發想像

畫出萌景後，可以嘗試將所有妄想都寫下來。作者的個人特色愈是鮮明，畫出的BL漫畫也就愈是有趣。跳脫框架的創意才是最重要的。

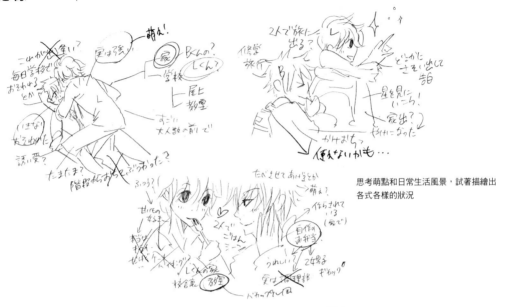

思考萌點和日常生活風景，試著描繪出各式各樣的狀況

準備各類萌景，以備不時之需

習慣由單一萌景激發妄想後，接下來可以試著用同樣角色畫出其他萌景，想像每一幕的情況和之後可能發生的進展。

若已經稍微掌握到上述萌景會在何種劇情下出現，接下來就可以畫畫看其他場景，例如角色的日常生活等。只要畫出自己看得懂的草圖就夠了，總之盡可能將腦海中的妄想畫出來。

在這個階段，還不需要考量每一張圖有不有趣或是派不派得上用場，只要畫出腦海中的畫面就好。

累積可用的構想

構思出各種畫面後，接下來可以想想每一張圖所代表的可能性中，哪些部分最能切中萌點或是感覺最有趣。

這些已經完成的圖，就像是在故事裡捕捉某個瞬間而拍下的照片。在這些照片裡，也許會摻雜些欠缺萌點的圖，或是和其他圖格格不入，而不曉得該如何安插的圖片。

儘管如此，還是請各位相信這些圖會在創作過程當中派上用場。就算只有一兩個也好，只要累積的萌景愈多，將來能用在故事裡的構想也就愈多，發展的空間也就愈大。

構想不一定要用畫的，寫下來也可以！

「常常想到一些台詞或關鍵字」、「劇情比畫面先在腦海中浮現」，如果你是上述這種人，可以試著以文字來做筆記，這方法就跟畫下來一樣，總之想到什麼先寫下來就對了。

隨身攜帶筆記

建議各位可以隨身攜帶筆記本或備忘錄，才能隨時記下靈感。只要把想到的設定或場景簡單寫下來就好，例如「放學後在校舍後方相擁的二人」，只要腦海中一浮現想用的台詞，或是書上、電視和電影裡出現什麼喜歡的單字，總之先記下來就對了。

用電腦或手寫的卡片整理

用筆記代替「快照」，累積到一定數量後再加以整理。試著將可能有關聯的內容記在同一張卡片上，或是輸入電腦記下來，再更換排列組合加以整理，整理完後就可以開始鎖定想畫的設定和劇情了。

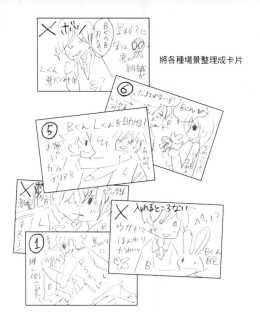

將各種場景整理成卡片

劇情為帥氣的主角登場，並且拯救了一個可愛的男生。這裡放入主角受女生歡迎的場景，藉以呈現故事是以現代的男女合校為舞台。

為了呈現有震撼力的劇情，這裡試著採用「被人看見自己丟臉模樣」的場景。秘密讓人知道後，人際關係也會隨之變化。

大事件或危機都是能夠炒熱故事的劇情。主角要如何脫離險境？藉由這點可以吸引讀者的閱讀興趣。

將構想畫在卡片上

　　從場景中挑出可能用得上的部分，然後和想出的可能發展方向畫在同一張卡片上。不僅是圖片，也可以寫上台詞、背景和構想，按此步驟將整理好的場景畫成一張張卡片。

　　接著將完成的卡片粗略分成可用的和用不上的。就算當下覺得用不上的場景，也許之後又會想拿來用，所以要好好珍惜完成的卡片。

準備建構劇情

　　在用得上的卡片上編號。編號方式只要自己看得懂即可。

　　這樣一來，已經作好將零碎場景整合成一系列「劇情」的準備工作了。

卡片的排列順序

　　接下來就要正式開始了。先將所有準備好的卡片攤開，整體看過一遍，然後從中挑出有機會連接在一起的卡片，照順序排在一起。

　　舉例來說，如果覺得某張卡片可以用在開頭的劇情，就將那張卡片擺在最前面，後頭再依序排上其他卡片。在這個階段可以隨時調整順序，讓卡片之間交換位置試試。

　　由於每張卡片都只有一個畫面，或許不是每一張都能順利接在一起。這時可以繪製新卡片來補足，或是思考一下接續的設定，將其加寫在卡片上。請各位多多嘗試卡片的擺放順序。

劇情流程完成！

　　卡片的擺放順序定案後，構成故事的「劇情」便會跟著完工。

　　若發現有趣的排列組合，可別忘了將順序記錄下來。

　　經過這樣多方嘗試後，就會發現即便第一張和最後一張的卡片相同，只要中間卡片的擺放順序不一樣，就能發展為截然不同的劇情。

　　對專業漫畫家而言，這段流程是透過腦海中的想像來完成的。但是在習慣這種作法，且能夠順利在腦海中進行之前，建議可以將卡片實際製作出來。

〈故事結構〉

故事
（漫畫整體架構）

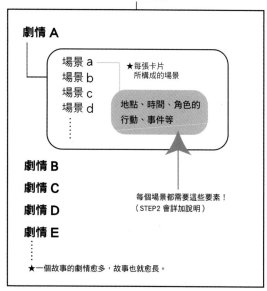

劇情 A

　　場景 a
　　場景 b　　★每張卡片
　　場景 c　　　所構成的場景
　　場景 d
　　……

地點、時間、角色的行動、事件等

劇情 B

劇情 C

劇情 D

劇情 E

……

每個場景都需要這些要素！
（STEP2 會詳加說明）

★一個故事的劇情愈多，故事也就愈長。

STEP2
建立「5W1H」

接著將設定好的角色與劇情合為一體，補足缺乏的要素吧！此時能夠派上用場的就是「5W1H」了。所謂「5W1H」，指的是構成故事骨架的何人(Who)、何時(When)、何處(Where)、為何(Why)、什麼(What)以及如何(How)。

各項要點 | 只要能回答「5W1H」，故事的必備要素便能定案。若是看得細一些，其實每一個場景裡也都有5W1H存在，因此可以藉此來檢驗每一幕的完成度。

Who?(何人)

首先要決定「主人公」。若是要讓故事成立，主角是不可或缺的要素！BL漫畫是以愛情為主題，因此必須要有「對象」。角色的外表給人什麼感覺？經歷、職業、家庭成員為何？有沒有什麼意外要素？請參照第2、3堂課的內容，思考一下主角是怎麼樣的男孩。

↓

整理角色的履歷

範例

主角……B君(美壹)。受。
外貌……16歲。運動型，略顯輕浮。
矛盾點……長得很帥，卻是個懦弱的超級被虐狂。
設定……理想中的男子漢形象與現實中的自己落差太大，因此十分煩惱。並未發現自己是超級被虐狂。異性戀的少女系男孩。
環境1……在學校裡是個輕浮的帥氣男生。國中時不太起眼，但是趁著升上高中的機會，將自己扮演為「別人無法瞧不起的男子漢」。長相帥氣而深受女生歡迎。
環境2……在家裡總是被當成垃圾。5個兄弟姊妹中排行老四，其他4個都是女生。強勢的姊姊們將他視為奴隸，連妹妹都欺負他，造成他對女孩子失去幻想，有不太相信人的傾向。感覺總是在忍受著什麼。

對象……L君(江瑠)。攻。
外貌……16歲。嬌小可愛，偶像型。
矛盾點……事實上是個毫不留情的超級虐待狂。擅長柔道，很會打架。
設定……獨生子，個性任性，但很會做人，表面上是個乖小孩。遣詞用句和待人接物都很溫柔。
環境1……在學校裡刻意利用可愛的外表，假裝自己是個「纖弱男孩」。周遭的人對他也很好，但他非常討厭別人說他可愛。有時會不小心變回超級虐待狂。
環境2……從小就被嘲笑「長得像女生」，於是他加強鍛鍊，讓自己變得更強。和外表不同，非常有男子氣概。

When?(何時)

各位想畫的故事發生在什麼時間點呢？若以宏觀的角度來看，「時代」就等於是「When?」。若縮小範圍來看，劇情是發生在幾月，或是更短的某天上課時、某件事發生的短短幾分鐘之間，都可以算是「When?」的一種，要設定成多短都可以。以科幻的角度而言，也可以採用遙遠的未來或是近未來、「BL世紀1031年」等架空時代的設定。

↓

現代較適合第一次創作

範例

時代→現代。平靜的生活。一般高中生活中的某段期間。

Where?(何處)

若以大架構而言，範圍可以無窮無盡到國家、星球、銀河、異次元空間等。但若故事舞台太大，可能連作者自己也會跟著陷入混亂，之後將十分辛苦，所以剛開始還是參考自己熟知的地點和生活圈比較好。例如學校、公司、社團、地區等，請試著以身旁人多的地點為參考。

↓

描述陌生地點時，必須善加收集資料

範例

地點→日本的男女合校高中，以及周邊的城鎮。是個治安不錯、很多獨棟房屋的住宅區。

What?（什麼）& How?（如何）

主角為了完成目標而做了什麼？是如何做的？他的行動經歷了什麼過程，造成什麼結果？搬出超乎常理的創意，創作出歡樂的故事！

結合故事與戀愛場面

範例

對象人物→男主角美壹雖然表面上耍帥，實際上卻是個超級被虐狂，而看穿他本性的超級虐待狂江瑠開始接近他。

手段、行動→江瑠差點被美壹的女粉絲霸凌，但他反倒利用這個機會邀請美壹來自己家玩。江瑠表現出自己超級虐待狂的一面，以言語和性虐待逐漸解放偽裝自己的美壹。

Why?（為何）

故事若缺乏高低起伏，讀者便會覺得厭煩而不會看到最後。整體的故事是由劇情累積而成，登場人物想要採取某項行動時，一定有其目的或非做不可的必然性，就算看起來呆呆的什麼也不做，背後也應該會有什麼理由才是。試著觀察一下身邊的人吧，這樣一來就會發覺許多的「Why?」。

愛情從何處萌生

範例

理由、目的→美壹爽朗的親切個性令江瑠頗具好感。但是，當江瑠發現美壹個性懦弱的秘密後，便想表現出自己不為人知的超級虐待狂個性，而且想讓美壹顯露出真實的一面。這個念頭使得江瑠心亂不已。

Last（結果·有什麼改變）

「5W1H」建立後，接著來為最後的「結論」做收尾。相較於故事開始前，角色所處的狀況有何變化？這等於是整個故事的「結局」。若能將作者希望透過作品傳達的主題與訊息，整理為最令人印象深刻的最後一幕，便能建立一個完美的故事流程。

濃縮想表達的訊息

範例

結局→美壹原本的個性得到肯定，他也接受了自己原來的模樣。他們分享彼此真實的一面，成為一對情侶。兩人已經能在學校裡表現出真實的面貌，過著恩愛的日子，結局最後以喜劇收場。

要是有所不足，故事就無法圓滿完成！

好好思考思考！

請運用「5W1H」，具體呈現整個故事吧！可以用p73的備忘錄來整理思緒喔。

STEP 3
是否有「起承轉合」？

故事的要點至此已大致定案。若要畫成漫畫，就得以這些作為大綱才行。此時必須將現有的幾段劇情分配為「起承轉合」。只要「起承轉合」掌握得當，就能清楚地傳達出作者想表達的訊息。

起 「起」是故事的引導部分。這部分是否引人入勝，將是能否吸引讀者的分歧點。請根據以下的必備項目，檢驗「起」的部分是否讓人印象深刻。

介紹主角

請先在漫畫的開頭將主角和其他角色介紹給讀者吧！讀者若是不清楚主角是什麼樣的人，就無法將感情投注其中。當讀者對主角興趣缺缺時，很難讓他們繼續看下去。故事的開頭是非常重要的部分。

雖然要先介紹主角，但若是搬出一堆冗長的履歷，也會令讀者覺得不耐煩哦！這裡要請各位回答一個問題：「如何以一句話來描述主角？」

各位想要以什麼樣的男生當漫畫主角呢？帥氣的人、可愛的人、有趣的人、乖巧的人、粗魯的人、溫柔的人、有才華的人、做什麼都會失敗的人……請盡情發揮想像力！找出最能描述主角的一句話後，請想想該怎麼畫才能傳達出這種感覺，然後以此為線索思考下去。

描述環境

在「起」的階段，也有必要交代一下主角身處的環境。這是因為若不曉得主角身處的狀況，便很難將主角行動與思考模式的根據傳達給讀者。

假設男主角是個「可愛的人」好了。這名主角也許是學校班級中的偶像。但是，由於他的兄弟全都是美形男，卻只有他一個人是可愛型，因此從小就覺得很自卑……類似的情況也是可能性的一種。

此外，在職場上表現傑出的人的確會受到矚目，但職業有腦力勞動和體力勞動之分，不同行業中最引人注意的類型也大不相同。

各位現在漸漸了解環境與角色間的關係了嗎？主角的設定完成後，還必須考量到因為周遭其他人的類型及生活環境不同，而造成主角定位有所差異等種種變化才行。

決定開頭的劇情

「起」的基本，在於依據「角色」與「環境」的關連，呈現出「如何以一句話來描述主角？」，並且藉由事件引領讀者進入故事之中。

首先最重要的是引起讀者的興趣，讓讀者覺得這篇漫畫的主角看起來很有趣。比起一開始就鋪陳些冗長的故事設定，上述方式可以讓讀者較容易投注感情，很快就融入漫畫的世界。

確認「起」的劇情！

劇情 1
主角美壹是個就讀現代日本高中的帥氣男孩。某日午休，他在福利社聽見有人求救，因而出手救了一名被人群壓倒的學生。
得救的學生長得很可愛，讓美壹不禁怦然心動，但名叫「江瑠」的他其實是個男生。美壹將手帕借給受傷的江瑠，江瑠也因此感到小鹿亂撞。

開頭劇情 介紹主角‧環境

主角與舞台定案後，就可以開始推演故事了。可是該怎麼做才好呢……？
遇上這種煩惱時，「日常」與「常理」是兩個很好的提示。

日常生活為何

「承」階段中最重要的一點，就在於要讓讀者知道故事裡的角色過著何種日常生活。

舉例來說，如果主角是學生，就應該過著上學→上課→午休→上課→社團與打工→放學（回家）→家庭生活的循環。若是上班族，一般而言可以將上課換成工作，社團換成加班、同好會或跟同事喝酒等，而週末可能會休息或外出遊玩。這種模式固定的日常生活，會賦予故事一種說服力。

不過，若仔細觀察上述這些循環過程，就會發現每天也不見得都一樣。例如有個學生每天搭電車上學，就算每次都同一節車廂，也不見得都能坐在同一個位置上。有時候電車上很擠，有時候又很空，每天周遭的乘客也不一樣。即使在同樣時間出門，抵達學校的時間也會不同，路上擦肩而過的行人也不會一樣。每天上的課、社團活動和打工內容也不盡相同。為了呈現真實感，描寫這些生活上的細節是很重要的。

任何角色都一定會有「日常生活」。讓讀者了解主角的日常生活，將會比較容易讓故事進入下一個階段。

事先說明故事裡的「常理」

此外還有一點也很重要，那就是什麼事情在自己的漫畫中算是常理？什麼又並非常理？

要描繪「男生與男生交往很正常的男校」，以及描述「沒有男男情侶的男校」時，就算同樣屬於校園BL，在進展上應該也會大不相同，因此必須先決定作品裡的「常理」。

這世上有些事任誰都會覺得理所當然，但也有些常理只適用於特定範圍。舉例來說，在日本，每個人都認為「開車要靠左，行人要走路邊」是理所當然。要是有人走在路中央，或是車子開在右側車道，大致上都會發生問題。如果故事是以日本為舞台，就不必說明這些常理。

相較於此，也有些常理只有特定範圍內才有意義，例如：校規、公司規定、某國的法律與秘密組織的成規等。舉個特殊的例子，像是某間學校規定「男生在校內只能穿兜襠布」，而且嚴格執行了百年以上也算……也許某個秘密組織的暗語是嘶吼「BL萬歲！」也說不定。

如果有些常理或規則只適用於漫畫裡，那就先在「承」的階段淺顯易懂地加以說明。

確認「承」的劇情！

劇情2
美壹受到母親及姊妹虐待而被鎖在家門外，此時的他難堪到跟平常簡直判若兩人。他在門外只穿著一條內褲，因為理想與現實之間的落差而煩心，於是下定決心「絕不會讓外面的人看見自己懦弱的一面」而放聲大喊。這一幕不小心被江瑠看見了。

　　　　　　　　　　　　　　　主角的日常生活……

劇情3
有女生向美壹告白，美壹卻全部都拒絕了。將一切看在眼裡的江瑠叫住美壹，兩人之間的幸福氛圍教周遭的女生嫉妒不已。

轉 完成作品中的「日常生活」與「常理」後，接著輪到以「轉」來推演事件了。主角的危機會讓讀者捏把冷汗，悲傷難過的劇情則會讓讀者感同身受。請盡量呈現出動人心弦的場面吧！

「異於平常」的事件！

「引發事件」說起來容易，有時卻會讓人煩惱該怎麼做才好。遇到這種情況，請回想一下前一頁「承」的階段中所提到的關鍵字──「日常生活」。

所謂事件，指的是「發生異於平常的事情」。這裡以上學途中為例。要是平時搭的電車因為意外誤點，月台上當然會擠滿了很多人。這樣一來，也許就會遇見平時早上不會碰到的人。人一多，空氣就會變差，便會有人身體不舒服，這時，可以讓主角去幫助他們。此外，電車一誤點，心情焦躁的人也會跟著變多，然後開始吵架，主角也許會被牽連。而主角自己也有可能正在前往重要考試的途中。

只要發生這些意外，新的邂逅就會順應而生。主角可能會認識其他人而意氣相投，或是墜入情網，或是成為競爭對手，抑或恨到想殺死對方也說不定。

如果意氣相投的對象是個小開，或者是流氓，甚至是妖怪的話⋯⋯，總之邂逅是引發事件、讓劇情得以進展的重要要素。請努力畫出動人心弦的事件與邂逅！

挑戰「打破慣例」

事件還有另外一種類型，那就是打破慣例來顛覆「常理」。

舉例來說，「承」所提到的「校內要穿兜襠布」的學校裡，忽然出現一個穿三角褲的男學生，這可是無視傳統的大事。校方應該會立即召開教職員會議，訓導處的老師也會抱頭苦惱。那名學生可能會被叫去約談，監護人也會接到聯絡。或者是之前舉例的秘密組織幹部，居然在該喊「BL萬歲！」的時候，誤喊成了「SM萬歲！」如此一來這名幹部一定會被懷疑是間諜而遭到拷問。要是一個搞不好，接下來說不定會向敵對組織發動大規模的報復行動。

這種因為違反常理而引發事件的劇情發展，會為讀者帶來極大的震撼。不過，請記得要先建構好作品中的常理基準，特別是在「承」的階段之前，可別讓劇情太過異想天開，甚至連自己都不知所云哦。

「轉」是整個故事的高潮，只要在這個階段放入事件與大膽萌景，便能創造高潮迭起的BL漫畫。

確認「轉」的劇情！

劇情4
美壹聽說江瑠被自己的女粉絲帶走，於是趕去想救江瑠。然而事情出乎意料，江瑠居然將那些女學生捆了起來。看見江瑠如此厲害，美壹雖然目瞪口呆，但還是送江瑠回家。

異於平常　　　　　　　　　　　　　　　事件發生

劇情5
到了江瑠家後，美壹居然被江瑠捆了起來。江瑠對他說「讓我看看真正的你」，儘管美壹內心掙扎，但江瑠說了一句「你懦弱的一面也好可愛」，這句話讓美壹產生了自信。於是兩人在情投意合下結合了。

 接下來終於要進入最後的「合」了。各位希望藉由落幕的事件為讀者帶來何種感受？這是此階段的重點。以下列出各種結局的變化，請參考其中的要點，創作出令人滿意的結局！

結局類型

首先介紹幾個普通的結局種類。第一次創作漫畫時，建議先嘗試單篇完結的作品，這樣一來較容易完成，也比較容易請人提供意見。故事該如何收尾呢？請先從下列結局中挑挑看吧。

特殊的「合」類型

除了上述結局，當然還有一些不屬於這些範疇的類型。若要創作長篇連載，就必須讓劇情收在吸引人之處，藉此引起讀者的好奇心才行。

若是在單篇完結的漫畫中採用牛頭不對馬嘴的結局，那可會遭到讀者的唾棄。如果一定要實驗的話，請別忘了細細推敲其中的邏輯性。

<結局種類>

喜劇收場	讀者接受度最高的就是圓滿收場。之前的劇情愈是絕望悲愴，喜劇收場給人的感動也就愈大。試著讓落差愈大愈好。
悲劇收場	要領在於讓故事隨著劇情進展而愈來愈悲情。要是「合」的悲劇度比「轉」還低，就會給人虎頭蛇尾的印象。
搞笑收場	如果想採用不合邏輯的鬧劇收尾，那就準備一個誇張的大結局吧。要是只有半吊子，讀者反倒會覺得丟臉，所以一定要搞得愈誇張愈好！
想像空間	這是一種刻意不畫出具體結局，而交由讀者自行想像的手法。但要注意的是，如果留下太多可能性，反倒無法傳達作品當初想表達的訊息。

<特殊的「合」類型>

以夢收尾	也就是最後告訴讀者「一切都是夢」。這是一直以來都存在的表現手法，但無論先前的劇情有多引人入勝，只要採用這種方式收尾，大多會讓讀者感到失望。
看不出是否結束	故事到底結束了嗎？這種半吊子的結局只會澆熄讀者沉浸於漫畫世界的愉快心情，使用上請特別留意。
意義不明	這是一種只有作者能理解的腦內完結型結局，完全沒有顧慮到讀者的心情。創作時忘了讀者可是形形色色的。
觀感不佳	最近常看到讀完後觀感不佳的作品。若是發生這種情形，讀者大概就不會再碰同一個作者的漫畫了。像是隨便就送人去領便當（死亡），或是讓人覺得噁心的結局，在使用上請務必謹慎。

確認「合」的劇情！

劇情6
美壹變了。他整個人變得溫柔婉約，連在學校裡也完全是一副少女系男孩的模樣。而江瑠反倒不再可愛，成了一個酷酷的男子漢。身為超級虐待狂的江瑠忍不住將一臉幸福的美壹綁了起來，兩人笑得十分開心。雖然同學都退避三舍，但他們並不在意外界眼光。

喜劇收場

不管是哪種漫畫，讀者在閱讀時通常都會想像著接下來的劇情。正因如此，在構思結局時可別忘了準備能顛覆讀者想像、讓人出乎意料的戲劇性收尾哦！
舉例來說，如果是喜劇收場，可以準備一個讓人大呼意外的方式，或是讓讀者覺得主角對幸福的定義與眾不同，或者是讓人以為是悲劇，結果卻是喜劇收場。這樣一來可以讓讀者更加感動，就算看完了仍餘韻無窮！

頁數分配

完成滿意的劇情後，應該很想馬上開始動手畫吧！但是，在這之前還有些事得完成，那就是先想好總共的頁數，並依照總頁數來分配各章節。若是沒先考慮好就開始動筆，最後要不就是畫太多頁，要不就是起承轉合沒分配妥當，而沒辦法有好作品哦！

依總頁數擬訂計畫

無論要畫的是何種漫畫，大致上都會在一定的頁數內結束。第一次畫漫畫常常都會因為沒多想就開始動筆，等到發覺時早已大幅超過預定的頁數。一旦走到這一步，要再修改可就得煞費苦心了。

為了避免這種情形，請在動筆前就先詳加計畫，事先分配好起承轉合所需的頁數吧。只要完成這個步驟，之後要進行修正時，也只需要稍稍變更一下就能完成了。

這裡以24頁的單篇完結作品為例，看看該如何分配頁數。

無論是多少篇幅的作品，首先都必須要有封面標題頁才行。因此在考量頁數分配時，必須先扣除一頁才是真正能運用的頁數。24頁的作品實際上能運用的篇幅是23頁，接下來一起來具體分配看看吧。

頁數該如何分配？

這麼問可能很突然，不過各位有看過電視上的時代劇《水戶黃門》嗎？在這部時代劇裡，每次都會出現主角拿出家紋向惡人大喊「還不給我退下！」，然後眾人拜倒在地的場面。不曉得各位有沒有注意過這一幕是在第幾分鐘出現？

我們在STEP3裡，已經知道故事基本的進行方式是「起承轉合」。若以起承轉合來看，可以說亮出家紋這一幕相當於「轉」的最後一幕，也就是「合」的引子。

為了方便說明，這裡假設節目長度為60分鐘，先將起承轉合分成四等分。這樣一來，亮出家紋這一幕就等於是出現在節目開始後第45分鐘左右，這時距離最終幕——也就是「合」的部分，水戶黃門一行人在眾人的目送下離去——還有15分鐘，這種節奏令人感覺可能還會再發生些什麼事件。

但實際上，亮出家紋解決事件後，水戶黃門一行人總是馬上踏上旅程，節目也到此結束。不過即便如此，也沒幾個人會覺得哪裡不對勁吧。

以上述例子來看，我們可以發現「起承轉合不要分成四等分似乎比較好」。這個準則同樣也適用在漫畫上哦！

既然如此，具體來說到底該如何分配頁數才好呢？

依常理而言，高潮戲——也就是「轉」——的部分可以分配較多頁數。從《水戶黃門》的例子就可以看出來，「合」的部分就算很短也無所謂。說明背景的「起」若是太長，讀者可能會覺得不耐煩，因此篇幅少些可能比較好。這樣一來，連接「轉」的「承」就可以分配到較多篇幅。

這裡給各位的建議是「起」占10%，「承」30%，「轉」50%，「合」10%。當然了，由於故事會不斷變動，並不可能完全按照這個比例，這裡的建議只是取個大概而已。

若是以此基準來分配24頁的漫畫，「起」大約可以分到2～3頁，「承」6～8頁，「轉」10～12頁，「合」則是2頁。

■將起承轉合分成四等分的頁數分配

表紙	起2	起3	起4	起5	起6	承7	承8	承9	承10	承11	承12
轉13	轉14	轉15	轉16	轉17	轉18	合19	合20	合21	合22	合23	合24

■以劇情的高低起伏，來決定起承轉合的篇幅

表紙	起2	起3	起4	承5	承6	承7	承8	承9	承10	轉11	轉12
轉13	轉14	轉15	轉16	轉17	轉18	轉19	轉20	轉21	轉22	合23	合24

BL的5W1H設定筆記

Who? (何人)

主角→	對象→
攻 · 受	攻 · 受

When? (何時)

時代→

Where? (何處)

地點→

What? (什麼)

對象的人或物→

Why? (為何)

理由·目的→

How? (如何)

手段·行動→

Last (結果·有什麼改變)

結果→

★請放大使用,寫下五花八門的點子!

問題: 想不出故事時該怎麼辦？

□ 該如何尋找點子？

「畫漫畫」說起來容易，但真正動起手來，不但要從零開始構思、架構劇情，還得具體畫出腦海當中的想像，自己一個人做起來真的十分累人。

當然了，就連職業漫畫家也常會遇上撞牆期，更別說是想要成為職業漫畫家的人了，常常碰上擠不出點子、故事沒有系統等問題，也是理所當然的。話雖如此，要是這樣就停下腳步，是不可能好好把作品完成的哦！

那麼，職業漫畫家又是該如何克服這道難關的呢？

漫畫家平日就會積極收集各類資訊，藉由看新聞、看報紙來關心世界情勢。此外，漫畫家也會看電影、看書，以及研究其他漫畫。此外，有想畫的作品時，漫畫家還會學習與主題相關的領域，例如時尚的歷史及各時代的流行差異等等。

想要增加點子、豐富想像力的話，最重要的就是要對人們平時的生活樣態抱持興趣才行。因為漫畫的讀者也同樣是人，要是不了解讀者，又怎麼能知道讀者想看什麼樣的畫風和故事呢？

如果各位想要成為職業漫畫家，那就不要只侷限於BL題材，別忘了拓展自己的興趣，充實自己的眼界。這樣一來一定可以找到一把鑰匙，在遇到困難時引導各位度過難關！

□ 碰上瓶頸時該如何解決？

當然了，為了防止自己陷入困境，最重要的就是每天努力不懈來充實自己的漫畫實力。但傷腦筋的是，無論再怎麼累積實力，有時還是免不了會遇上挫折。

碰上這種情況時該如何是好？這點因人而異，並沒有放諸四海皆準的解決之道。

為了解決這個問題，有許多漫畫家會特別下一些工夫來調適心情。

例如出外散步或旅遊、觀賞跟目前手上的作品毫不相關的電影、藉由運動徹底舒展身體、埋頭於興趣之中，有時就算截稿日已經迫在眉睫，有一些漫畫家仍會刻意扔下作品跑出去玩。這是因為與其毫無幹勁、懶洋洋地面對稿紙，倒不如先離開作品去調適一下心情，之後反倒能集中精神、提高工作效率之故。

此外，有時暫時離開一下作品，反倒可以發現遇上瓶頸的原因，或是想出克服難關的好點子。

當然，如果不用遇上瓶頸的話是再好不過了，但只要持續創作，有時難免還是會遇上阻礙，這時請不要慌張，先找個適合自己的方式來調適心情吧。

如何鍛鍊BL腦

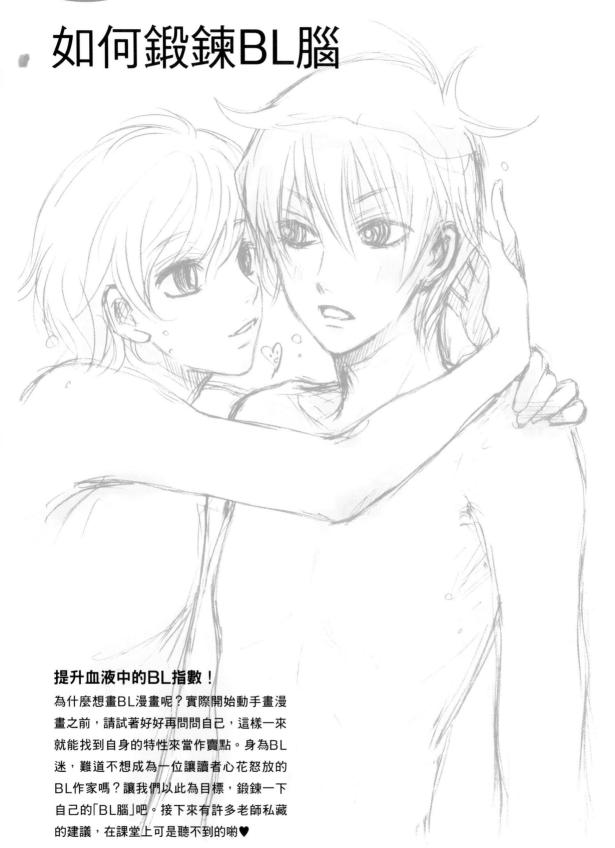

提升血液中的BL指數！

為什麼想畫BL漫畫呢？實際開始動手畫漫畫之前，請試著好好再問問自己，這樣一來就能找到自身的特性來當作賣點。身為BL迷，難道不想成為一位讓讀者心花怒放的BL作家嗎？讓我們以此為目標，鍛鍊一下自己的「BL腦」吧。接下來有許多老師私藏的建議，在課堂上可是聽不到的喲♥

如何鍛鍊BL腦

現在是BL漫畫短期集中講座的午休時間，煩惱的學生敲了老師的房門。學生雖然在學習BL漫畫的創作技巧，卻不曉得創作時該抱持什麼心態才好，也不知道如何才能畫出好作品。真要說起來，好作品的標準又是什麼呢？請老師為學生解惑吧！

「凝視自己內心的本真」

萌子…我想出來的故事感覺假假的，沒有什麼說服力，而且也沒有特別的主題……我根本沒有什麼獨特的個性和才華。

ミツロウ老師 (以下簡稱「老師」)…一個人有沒有才華，要經過十年的努力才看得出來。何不說說看妳想畫什麼樣的BL呢？

萌子…唔，這個嘛，就像是那套漫畫一樣，可是這樣只是在模仿別人……

老師…等等，這不叫做模仿，妳有很喜歡的BL作品對吧。

萌子…是啊。我有一套很寶貝的漫畫，從國中開始就一直重看了好幾次，可以說是我的心靈支柱。第一次看那套漫畫就覺得好感動，非常喜歡，一直在想自己也想畫出這麼棒的漫畫，所以才參加了這個講座。

老師…也就是說，對於自己想畫的漫畫，妳已經有一個理想了對吧。這樣就夠了啊，妳所追求的感覺就藏在妳最喜歡的漫畫裡，妳只要將它畫出來就可以了。**只要將妳對BL的執著，提供給同樣對BL有所執著的讀者就可以了。**

萌子…將我對BL的執著，提供給其他讀者……？

老師…沒錯，這並不是在模仿別人。妳最愛的作品裡存在著妳的理想與夢想，所以妳才會喜歡它啊。這些妳喜歡的部分，就是與妳本質有關的真實。只要畫出來，至少妳自己而言就是真正存在的，所以會具備一種真實感。第一步就先從凝視自己內心的真實開始吧。……話是這麼說，不過這也不是想做就做得到，妳可以把想法寫在這張備忘錄上試試。

萌子…「萌傾向分析備忘錄」？

老師&學生簡介

ミツロウ老師
資歷20年的資深BL漫畫家。

萌子
21歲的大學女生(就讀文學系)。想成為BL漫畫家，倒不是對技巧沒自信，但懷疑自己的精神層面是否具備這種才華。

萌點在哪兒？

請影印右方的「萌傾向分析備忘錄」，將最愛作品的內容寫下來。
完成後，請在最右欄寫出各項的共通點，這結果便是各位的萌傾向。

worksheet

給想成為BL創作者的
萌傾向分析備忘錄　日期 2009年 3月 1 ■

	作品A	作品B	作品C	共通點
作品名稱	トーマの心臓 (マンガ)	アマデウス (映画)	炎の蜃気楼 (小説)	
最喜歡的角色	姓名 ユーリ 喜歡的地方 優等生、委員長 真面目でプライドが高い、ストイック、コンプレックス(裏) 松が学びしの制服がいい	姓名 サリエリ 喜歡的地方 苦労するタイプ 芸術家肌、平凡な自分への葛藤、外面がいい、笑顔で活る方も、執拗さ	姓名 直江信綱 喜歡的地方 従者、下克上(野心家) スーツ系キャラ、参謀、インテリ 敬語、真面目→実は腹黒いところも、執念、遠士 (ギャップ)	子供のころからなまでにくりかえされたのも共心的です 人に認めらわない インテリ、優秀な人 努力家でもある コンブレックスもち 人には見せない顔(苦悩)、負けすぎない 是不是喜歡因為身為知識份子而苦惱的類型？
想來配對的對象是？	姓名 オスカー 喜歡的地方 不良っぽいが良い人、明るい、大人っぽい、多面方、実は生い立ちが複雑、生き方が軽やかで憧れる	姓名 W.アマデウス・モリツァルト 喜歡的地方 天才、子供っぽい 浮き沈みの激しい性格 権力があると人格的に欠点もある、悲劇的	姓名 仰木高耶B 喜歡的地方 ヤリチ生がある 元ヤン(やさしい)して上げる 本当にナイブ、妹思い 正義感、孤独な背景	誰にも尊重 内面はナイーブ 複雑な過去がある？ 権力と人とのかかわり 自分の痛みを抱えている 是不是喜歡因為身為知識份子而苦惱的類型？
兩人間的關係是？	ギムナジウムの察のルームメイト お互いを支えあう、束と束の関係	音楽の分野でのライバル (だが) 理解者でもある サリエリ→モーツァルト	前世からの宿命の絆、四百年間に渡る葛藤、愛憎の濃さ、主従愛	未来一体の関係 おたがいにいとしいと思っる正反対の存在のところ
特別喜歡的場景、台詞	オスカーの家族のことが出てくる(校長先生のエピソード)	モリツァルトの葬儀のシーン モリエク・レクイエムの美しさ 雨の幻想的なムード	火輪の王国のラストシーン 覇者の魔鏡の湖のシーン	モリ人の救済のイメージ 悲劇的な美しさ

展現出難為情的自己！

（左側備註）
妳好像對制服有興趣

宿命和強烈的情誼很吸引妳

萌子…這代表我喜歡的是「陰沉」、「自卑感」、「喜歡身為模範生的自己」、「想站在優勢的一方」、「嫉妒心重」的角色吧。所以這就是我內心的真實？沒想到我是這樣……唔。

老師…妳一定覺得很不好意思吧。可是對創作者來說，這種難為情的感覺正是真實！創作者要展現出這種不願意讓人看見的自己，也就是自己難為情的一面。就像是太宰治和坂口安吾一

樣，要直視自己難堪的一面，要挺起胸膛說出「這些就是我的煩惱」，滿懷自信地呈現在漫畫上。**這種作品會很有說服力，讀者也會有感同身受和宣洩情緒的感覺。**一定要開心接受「難為情的自己」才行！這就是屬於妳的武器。

萌子…我懂了！我會下定決心接受自己，把這一面毫無保留地呈現在漫畫上。

給想成為BL創作者的
萌傾向分析備忘錄

	作品 A	作品 B	作品 C	日期 　年　月　日　共通點
作品名稱				
最喜歡的角色	姓名 喜歡的地方	姓名 喜歡的地方	姓名 喜歡的地方	
想拿來配對的對象是？	姓名 喜歡的地方	姓名 喜歡的地方	姓名 喜歡的地方	
兩人間的關係是？				
特別喜歡的場景、台詞				

努力
才會進步

萌子…寫過「萌傾向分析備忘錄」之後，我明白自己心中也有想畫的題材了。沒想到**列出喜歡的作品**，居然可以幫助我了解自己呢！

老師…是啊。恭喜妳注意到自己內心的真實。這是妳**個人風格的起點**，妳可要**好好磨練**喔。可是事實上，**如果圍繞在身旁的只有自己心中喜歡、感到愜意的事物，這樣是無法進步的。**一邊培育心中的真實，一邊向外拓展自己的視野也是很重要的。

萌子…老師的意思是？

老師…妳以為職業漫畫家構思劇情時都是信手拈來的嗎？其實愈是專業的漫畫家，為了能長久生存下去，可是不斷地**努力想找出**有沒有什麼很棒的題材哦。若是近在身旁、隨手可得的創意，價值自然也不會高到哪裡去。舉例來說，有想看的書時，與其站在書店看，或是跟朋友借了以後急忙讀完，倒不如下定決心買下來，既然花了錢，就得認真從書上學到些什麼，這種態度是很重要的。因為**唯有花錢買來的訊息才會讓人認真看待**，這樣才能將這些學來的資訊真正變成自己的東西。

萌子…老師這麼說很有道理。雖然學生的經濟能力有限，不過從今天開始，就算要一個星期不吃午飯，我也要買票去看那些大受好評的舞台劇。

老師…身體也很重要喔。

請不要吝惜花錢來蒐集參考資料

追求
特別的愛

萌子…和從前比起來，BL的接受度已經高到一般雜誌也會刊登了。可是總覺得檯面化之後，BL漫畫也產生了一些變化，不曉得老師有什麼看法？

老師…隨著愈來愈多人知道BL是什麼，BL也漸漸不再只是所謂的特殊興趣，類別也跟著愈分愈細。市場已經接受了以往被認為BL很難處理的奇幻題材，不過以平淡日常生活為主題的漫畫也很受歡迎。樸實的作品需要一定的實力才畫得好。光就畫風來說，銳利簡潔的線條很受歡迎，不過就算是粗獷的筆觸，只要表現上很有味道，也能得到不少支持。大概是因為愈來愈多人看BL了吧，已經愈來愈少人覺得「這種畫風一定要配上這種故事」了。另外，其他特殊喜好的需求也變大了，不過當然還是得畫得好才行。這種趨勢應該還會延續下去吧，**就像是進入成熟期一樣**，希望看到各種類型作品的讀者似乎也增加了許多呢。

萌子…我也來想想屬於自己的風格好了。BL在劇情上是不是也有些變化呢？

老師…比起以往只有負面觀感的時期，BL已經發展為一個類別，一般人對同性戀的接受度也增高，漸漸不再被當作異類了。大概是這個緣故，因為煩惱「我是男生，可是我喜歡上另一個男生，這是一種禁忌嗎？」而猶豫不決的角色似乎變少了。

萌子…也許「男男關係」已經愈來愈理所當然了。在這之前，敘述男男戀的BL等於是違反天性，所以有一種「特地選擇他」的「特別感」，讀者也將BL視為單純的愛情故事……可是，當男男戀不再是禁忌，這種「因為喜歡他而做出抉擇」的特別感受，不就已經消失了嗎？

老師…妳說的沒錯。以往的BL裡，有許多因為雙方都是男性而引發的悲劇，正是因為這樣，讀者才能感受到角色之間強烈又純粹的愛。可是，一旦失去這種感覺之後，讀者也許就會懷疑「說不定就算對象不是這個角色，反正只要對方是男的，男主角也能跟他談戀愛？」、「說不定這個配對對彼此而言不是獨一無二，而是可以替換的？」要是對角色在作品裡的愛感到懷疑，就無法好好欣賞BL漫畫了。所以現在創作BL時必須設定一些要素，讓角色不同於其他登場人物，令角色顯得特別才能

每日功課

1. 從今天起每天讀一本書。

2. 將出租店的DVD從頭到尾看過一次。

3. 擇一實行第1或2項的目標，將發現與感想記錄下來。
 （日記或部落格亦可）

創作者必須多加努力，才能讓更多人欣賞自己的作品。若要達到這個目標，可以透過閱讀或欣賞藝術作品來獲取別人的想法、思緒、知識與技巧等。如果不曉得該怎麼做，可以先參考左側列出的目標嘗試看看。特別是還年輕又有空間的人，更應該多多接觸各類資訊。閱讀時不要只看小說，也要多方涉獵實用類及科學類等不同領域的書籍。DVD也不要只看喜歡的類別，主動去看一些從未接觸過的領域吧。一切努力都會在創作時派上用場哦！

正因為BL是一個特殊領域，所以特別需要『靈魂的吶喊』

說服讀者。

萌子…所以一定要創造出非常特殊的角色，才能創作出BL漫畫嗎？

老師…話不是這麼說。說得簡單一點，其實只要是相貌端正又有藝術才華的角色，無論對誰而言都是非常特別的。不過，**就算只是一個樸實的角色，只要他對作品裡的另一半而言是特別的，並且讓讀者接受這一點的話，這個樸實的角色看起來也會充滿魅力。**

萌子…原來如此……可是，我做得到嗎？

老師…妳也有自己理想中的BL不是嗎？那就是為愛煩惱的好男人看來非常萌。正因為BL是一個特殊領域，所以特別需要「靈魂的吶喊」。我真想聽聽妳的靈魂吶喊呢。

萌子…謝謝老師，今後我會繼續在BL之路上好好努力的！

阿瑪迪斯

電影／1984年
導演 米洛斯・福曼
編劇 彼得・謝弗

　　請試著接觸看看電影、舞台劇、小說、詩和舞蹈等藝術作品。我們要看的不只是跟BL相關的領域，另外還有古典作品、得獎作品、暢銷作品，以及自己第一次接觸的領域。如果找到讓各位靈光一閃的娛樂作品，第一次觀賞時可以單純欣賞就好，第二次則要好好研究，一邊觀賞，一邊將注意到的部分盡量記下來吧！

　　舉例來說，上面是ミツロウ老師觀賞已經很久沒複習的電影《阿瑪迪斯》所做的筆記。這部電影不愧是不朽名作，可看出160分鐘的影片裡安排了細膩的機關、驚人的演出手法、充滿魅力的角色、令人印象深刻的台詞，以及意味深遠的主題。這些每日累積下來的觀察，都將成為漫畫家身上的一部分。

天地人

電視連續劇／2009年
編劇 小松江里子

情誼與約定

直江兼續幼年時期那種拼命努力、固執倔強的模樣教人心花朵朵開，讓人很想了解他成長為傑出青年的過程。

走在大雪之中的姿態，顯露出身為越後武家少年的單純與堅強意志。

いつまでもわしのそばにいよ！

主公背著年幼的與六走在雪中，這模樣真是教人動容。傳達心意後，胸中熾熱的思緒逐漸融化兩人之間的芥蒂。

看連續劇時不要只是隨便看過去，試著記下裡頭出現哪些巧思吧。以女性為主要觀眾或讀者的連續劇或漫畫，往往都是在登場人物較少、範圍較小、時間較短的環境中，描繪親密的人際關係。因此，作品中會細細描寫登場人物間的心情。相較之下，大河劇這種歷史故事大多登場人物較多，劇情循著歷史大脈絡進行，許多少年漫畫的結構也是如此。

這類作品為了避免焦點過分集中於登場人物間的個別關係，會試著給予觀眾或讀者「電視上雖然沒有演出來，不過在這場戰爭前一晚的酒宴上，登場人物A與B之間一定曾有什麼私下接觸」的想像空間。特別是歷史故事會出現非常多男性角色，所有BL的人際關係──對手、主僕、兄弟、伙伴──都會登場。一般連續劇雖然是為了讓男女老少都能觀賞而拍攝，但只要是能從男男愛中萌生心動感的女性，無論是什麼樣的作品，應該都能從中找出萌點才是。

邊看邊做筆記時，不要只記下萌點或是帥氣的登場人物，記得將發覺的演出手法也寫下來。老師這裡特別注意的是一種大河劇獨有的表現手法，也就是象徵性地運用季節變化。

只有內行人才會懂，
其實中年男子也頗具魅力

古裝劇的服飾也很吸引人，不過畫起來有些費事。

問題：BL一定要有「H」嗎？

如果想畫BL，故事裡一定要有「H」才行嗎？　大家可能都有這個疑問，來討論看看實際情況吧！

□聽說有「H」場景比較好，這是真的嗎？

據說現在「作品裡沒有H的話，不管是漫畫還是電子書都賣不好」。當然了，就算沒有H，只要作品本身的魅力在H之上還是行得通，但是具有這種能力的作家，必須到達可以橫跨多個領域的能力才辦得到。雖然我在創作之路上還只算是初出茅廬的新人，不過這裡想給有心成為職業漫畫家的人一些建議。

BL的讀者主要可分為兩類，一種是「單純想欣賞作畫和劇情」的漫畫迷，以及將BL視為「H漫畫」來欣賞的讀者。如果沒辦法同時吸引這兩種讀者，作品是不會暢銷的。因此，若不在作品裡放入H場景，就等於是將後者拒於門外。就算各位覺得H畫面很難畫，建議還是嘗試看看比較好，畢竟畫圖這種東西只要練習就會有進步。

□「H」對故事而言是不可或缺的嗎？

愛情故事描述的多半是「從認識到結合」的過程，因此H算是理所當然的一環。長篇作品姑且不論，幾乎所有故事都是以「起承轉合」構築而成。戀情萌芽，歷經許多曲折，然後迎向結局；按此流程，「合」的部分以H收尾便是一般BL漫畫的慣例，最後再加上「結局」。如果少了其中一個環節，讀者應該會覺得整個故事少了些什麼吧！

□「性描寫」可以畫到什麼地步？

大多出版社都有自己的一套規範，因此標準相當模糊。最近對於男女間H的作品管制很嚴，所以對於BL裡的性描寫，不管是哪家出版社應該都很小心才是。首先要注意的是，千萬不可以將性器官畫得太寫實。輪廓還無所謂，至於模樣還是不要畫得太逼真會比較好。而性器官接合的部分，也必須藉由一些技巧來處理，例如避開、暈染，或是以網點處理、用狀聲詞遮掉等。此外，雖然與性描寫的限制無關，但基本上絕對不可以畫出胸毛和腋毛。BL是一種充滿夢想的世界，千萬不要讓讀者感到幻滅。

性描寫與裸體的作畫要領在於要畫得美，但若是美過頭看起來就不煽情了，請好好拿捏之間的分寸。

讀者雖然喜歡看H，不過並不是從頭到尾全都畫H就好。女性漫畫的讀者會經由設定對角色投注感情，因此當讀者還無法掌握角色性格時，就算出現H，也無法從中感受到「萌」。讀者要等到熟悉角色之後，看見喜歡的角色相互結合才會感到開心。H是故事重要的一環，重點就在於想將角色之間的愛，傳達給讀者知道的那份心意！

漫畫分格分鏡

以充滿魄力的畫面吸引讀者

角色與劇情都已經完成,現在需要做的,就
只剩下如何將腦海裡的想像化作漫畫的技巧
了。漫畫感動讀者的秘訣就在於「分鏡」。讓
我們趕緊掌握要領,創造出淺顯易懂、撼動
人心的畫面!

導論

分鏡繪製步驟

各位畫漫畫時，是不是劈頭就開始在稿紙上作畫？作畫之前請先思考一下，該怎麼畫才能更有效率地呈現故事，這時，「分鏡」就顯得很重要了。在這個階段，我們要考量的是該以何種構圖與表現方式，來將故事呈現在畫格裡。在分鏡階段多下些工夫，之後的作畫才會更有效率！

漫畫作畫流程

擬定大綱

具體寫下整個故事概要的文章，就叫做「大綱」。在此階段，請盡可能針對所有場景的台詞與背景詳加設定，看是要寫在筆記本上，或是像寫劇本一樣打字下來都無所謂。一般來說，職業漫畫家都會先拿大綱給編輯看，然後商量討論內容細節。

大略分鏡

製作「分鏡」前，請先畫出所有頁數的大致結構，藉此確認頁數分配是否得宜。這階段只要大略畫一下，大致上看得出自己想畫什麼即可。例如篇幅是24頁，應該事先確認整個故事是否放得進去，如果不行又該怎麼修改，這些都必須在此階段加以掌握並修正。

繪製、修正分鏡

所謂「分鏡」，指的是每頁中角色與背景、台詞等配置。此階段要進行「分格」，正式開始作畫時，如果還要一再重畫可是很辛苦的，所以請在分鏡階段就先畫到滿意為止。職業漫畫家一定會將分鏡先拿給編輯看，一般來說要一直重畫到編輯點頭為止。這個階段要用什麼紙作畫都無所謂。此外，有時也會將漫畫中的文字要素稱為「分鏡」（因為會先在這階段決定好文字內容）。

草圖、描線等作畫流程

分鏡完成後，接下來就要正式在稿紙上作畫了。請將分鏡完成前的這一連串流程，當作是為了在作畫前決定好「要畫什麼」的準備工作吧！關於漫畫原稿的作畫流程，留待第六堂課時再詳加說明。

擬定大綱

讓角色在畫面中動起來吧！

大略分鏡

分　鏡

你畫漫畫時是不是都直接開始畫草圖呢？這裡介紹的步驟看起來可能像是在繞遠路，不過只要按部就班，就不會事後才發現需要大幅修正了，反而更有效率哦！

裝訂後會變成怎樣？

「裝訂」是指將印刷物製作成書籍的形式。繪製原稿時，必須先設想好實際裝訂並刊登在雜誌上時，看起來會是什麼模樣才行。

《右翻漫畫的閱讀方式》

由右往左、從上到下，依箭頭所示的方向閱讀。

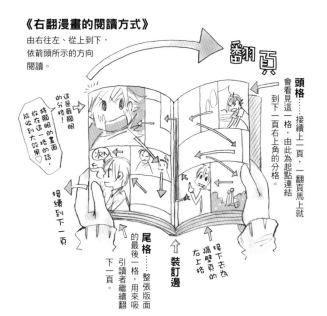

頭格……接續上一頁，一翻頁馬上就會看見這一格，由此為起點連結到下一頁右上角的分格。

尾格……整張版面的最後一格，用來吸引讀者繼續翻下一頁。

裝訂邊

| 頭　格 | 一翻頁馬上就會看見的分格。切換場景時，如果能在這格加入說明，故事就會顯得比較流暢。除了接續上一頁外，也可以放上出人意表的畫面，這樣一來就能加強衝擊感，吸引讀者繼續往下看。 |

| 尾　格 | 在左頁最後一格就是所謂的「尾格」。這格是用來吸引讀者的好奇心，給予讀者繼續翻閱的動力。若能在這格畫上教人無法預測、緊張萬分的內容，就能收到很好的效果。 |

| 裝訂邊 | 雜誌和漫畫的左右頁之間就叫做「裝訂邊」，是用來裝訂紙張的部分。對放在右頁的原稿而言，原稿紙左側就是所謂的「裝訂邊」。書籍裝訂後，這部分看起來就像是陷進去一樣，因此在作畫時，一定要讓重要的畫面與文字遠離裝訂邊。 |

對話框與分格的種類

漫畫裡不是只有「圖」，也會安插分格與對話框等要素。這部分就和文章的寫法一樣，只要遵循同樣的規則，便能精準地將作者的意圖傳達給讀者。

對話框
「對話框」是用來呈現角色的「聲音」，可以用來表現對話、自言自語或心聲。透過形狀與大小不同的對話框，便可表現出語調起伏與音量大小。選擇對話框時，請先考量何種樣式比較適合故事中的台詞。

分格的形狀
正方形是分格的基本形狀。但為了避免畫面太單調，實際作畫時會使用各式各樣的分格，例如畫到稿紙邊緣的「出血」和分割出斜格的「變形」等手法。

裁切線（出血）
印刷時會按照書的尺寸來裁切紙張，這條被裁掉的邊界就稱為裁切線。若是分格超出內框，作畫時一般而言都只會畫到裁切線為止，因此這類分格也稱為「出血」。

文字（照相排版）
所謂「照相排版」，指的是在印刷前使用機器將台詞等文字放入原稿。以往大多是以人工排版，現在則是使用數位排版。

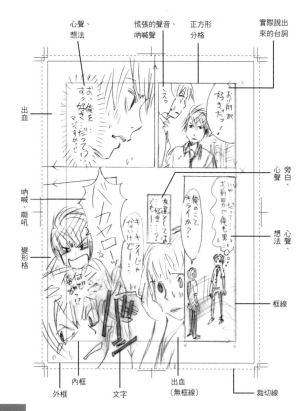

這些都是畫漫畫時非知道不可的基本常識。
繪製分鏡時，還可以一併確認分格及對話框是否運用得宜。

BL漫畫大綱範例
(總頁數24)

這裡以第四堂課的範本──B君（美壹）與L君（江瑠）的故事──為例，來看看大綱的結構。也可以參考伏筆的安插與頁數的分配方式。

起　p1～p4 （扉頁＋3頁）

■學校的自助餐
　　……午休時間的邂逅

　　主角美壹很有異性緣，身旁總是圍繞著女生。但是不知為何，他的表情總是僵硬的看起來有些不知所措。學生為了搶食麵包而在福利社你爭我奪，這時，從人群中傳來感覺快被壓死的求救聲。美壹嚇了一跳，趕緊救出那個被人群淹沒的學生。那學生長得十分可愛，美壹不禁感到怦然心動……可是，對方其實是個男孩子。他自我介紹為「江瑠」，並向美壹致上最高的謝意。美壹將手帕借給受傷的江瑠，對於如此體貼的美壹，江瑠也感到一陣小鹿亂撞。江瑠邊捏著剛才撞倒自己的同學，一面陶醉地望著美壹翩然離去的身影。

承　p5～p12 （8頁）

■美壹家
　　……不為人知的煩惱曝光

　　美壹一回家，他那驚人的四姊妹及母親便登場了。美壹國中時的難堪照片總是被她們當成笑柄，若是頂撞她們，也只會被狠狠揍一頓而已。甚至連妹妹也瞧不起美壹，他就這麼穿著一條內褲被關在家門外（鄰居的反應則是「怎麼又來了」）。這模樣簡直跟他學校裡帥氣的模樣判若兩人。美壹自言自語地陳述著理想與現實的差距及煩惱（真正的我到底是什麼？）。他在大門前吶喊：「我要隱藏沒用的自己，把這個秘密帶到棺材裡去！」……這時江瑠出現在他身後！美壹嚇得心臟幾乎跳了出來。江瑠為了還他手帕而帶著點心來道謝，美壹的秘密就這麼輕而易舉地曝光了。「我不會跟別人說，你放心吧！」江瑠安慰美壹，模樣看起來似乎很開心，美壹則是沮喪不已。

■學校
　　……山雨欲來風滿樓

　　每當有女生向美壹表白，他總會疑心病發作：「我知道女生說翻臉就翻臉！別想騙我！」拒絕了所有女生，不過他其實很想談戀愛，因此感到十分苦惱。江瑠總是在暗地裡看著美壹這副模樣（表情有點開心）。他（有點壞心眼地）對美壹說：「美壹，你可真受歡迎。可是你不是沒有女朋友嗎，為什麼不答應呢？你討厭女生是因為那些姊姊嗎？」美壹因為秘密被人得知而尷尬不已，不小心對看似溫柔的江瑠說：「如果你是女生那就好了……」聽見這種言詞，江瑠發起脾氣來。看見兩人親暱的模樣，其他女同學開始嫉妒江瑠。

轉　p13～p22 （10頁）

■放學後
　　……事件發生

　　美壹聽說江瑠被好幾個人帶走，似乎是美壹的愛慕者為了遷怒而幹的好事。美壹急忙尋找江瑠，這時從體育室傳來呻吟聲。他以為江瑠被欺負而衝了進去……沒想到卻是江瑠將那些人綁了起來！其中的男生被扒光衣服，呈現著被綑成一團的丟臉模樣。江瑠（毫髮無傷）開朗地說：「我只是稍微教訓他們一下☆」美壹訝異不已。他帶著平安無事的江瑠離開，卻不曉得究竟發生了什麼事。不過美壹認為江瑠之所以會差點被人欺負，都是自己造成的，感到十分抱歉，於是說道：「對不起，以後就由我來保護你吧！」然後送江瑠回家。

■江瑠家
　　……親熱戲登場

　　江瑠的房間又乾淨又充滿香氣。近距離下的江瑠依然可愛，美壹忍不住將他與理想的情人聯想在一塊兒。然而，江瑠其實別有目的。他將茶翻倒在美壹身上，刻意脫下美壹身上濕掉的衣服，一面迅速將美壹綁了起來，轉眼間就露出超級虐待狂的神情！「我喜歡你……不過不喜歡你逞強的模樣。讓我看看你真實的一面吧。」面對粗魯的江瑠，美壹奮力抵抗（因為對方是男生，而且自己被綁了起來，再加上內心的掙扎）。其實江瑠在學校的模樣也是演出來的，他自己積極主動，跟美壹並不一樣。江瑠說美壹一直在隱藏自己，但其實他所隱藏的是自己可愛又吸引人的部分，只是美壹自己沒察覺而已。這是第一次有人認同自己懦弱的本性，美壹大吃一驚，在江瑠的言語攻勢及性虐待下，美壹逐漸變回真正的自己。「懦弱也很好，這樣很可愛。」聽江瑠這麼說，美壹終於接受了自己，心想：「是嗎，原來如此……原來這樣也很好。」在兩情相悅之下，兩人跨越了最後一道防線。

合　p23～p24

■教室……結局
「我願意接受你的一切。」

　　美壹變了，就算被姊妹欺負也不在乎，甚至還有點開心，一副輕飄飄的模樣。就連在學校裡，也是一副少女系男孩的樣子，還做便當給江瑠吃。江瑠覺得這樣的美壹好可愛。相對的，江瑠則失去了以往可愛的模樣，變成一個酷酷的男子漢。突如其來的轉變令其他同學退避三舍，但兩人並不在乎。「真糟糕……怎麼辦，我覺得好開心。」兩人的情緒越來愈亢奮，於是超級虐待狂江瑠忍不住將美壹綁了起來！不過，兩人的笑容看起來都很開心（結束）。

範例1

開頭
(p4)

分格範例
……p90-91

現在腦海裡就像右邊的圖一樣，還只有場景和基本設定而已，請將這些構想進行分格，轉換成「漫畫的畫面」吧！
從大綱挑出5個有特色的場景，下一頁開始進入動手分格的步驟囉！

範例2

注意！
(p8)

分格範例
……p92-93

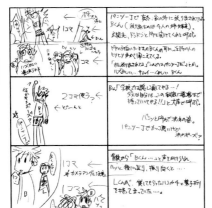

範例3

兩人對話
(p12)

分格範例
……p94-95

範例4

「轉」
(p18)

分格範例
……p96-97

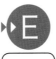

範例5

結尾
(p24)

分格範例
……p98-99

要進入
分格步驟囉！

畫出令人印象深刻的場景

範例1　開頭場景

分格的閱讀順序是固定的。若是右翻的漫畫，閱讀方向就是由上到下、從右到左。只要遵守分格規則，就能夠畫出便於閱讀的流程。接下來就在這個流程裡，畫出足以吸引讀者目光、令人印象深刻的場景吧！

課題　BL漫畫　以一年級學生的作品為例……

有個學生按照之前想出的台詞與事件，努力完成了分格。可是，總覺得畫面有點不順暢，需要改進的部分在哪兒呢？就讓老師好好指導指導吧！

以學生作品為例

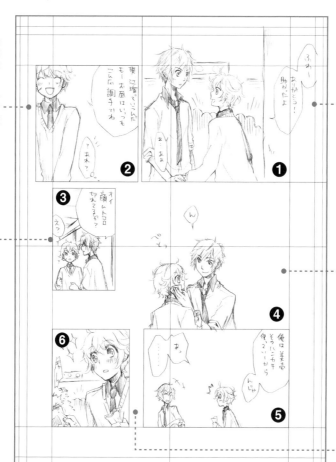

NG 圖的位置不自然！

角色的位置很奇怪，感覺不是很流暢。特別是臉被切掉的部分很怪，讀者可能會覺得很不對勁，而且分格本身也超出了內框。這個例子不只是比例上不正確，實際印出來時，有些畫面還可能會被裁掉，或是被釘進裝訂側裡。

NG 讓讀者一眼就看出是誰在說話！

這格的「對話框」與圖畫之間，居然出現了沒必要的分割線。這樣一來看不出這是誰的台詞，也看不出與圖畫之間的關連性。請別忘了讓台詞和角色出現在同一格裡。

NG 將「重點」強調出來！

兩人在這個分格裡靠得很近，是讓人感到小鹿亂撞的部分，可是圖卻畫得這麼小，根本沒有善用空間。請在每一頁決定一個想要強調的分格，讓畫面看起來更高潮迭起吧！

NG 遵從順序規則

分格的橫向流動是由右向左，可是例子中間部分的第3格卻是在左邊，第4格在右邊，而且上半部的相對位置也怪怪的，因此第3格會顯得格格不入。這樣一來讀者的視線會轉來轉去，不曉得該按照什麼順序閱讀。

NG 統一分格之間的間隔！

一般而言，直向的間隔較細，橫向的間隔較粗。要是直向間隔太粗，或是每格的間隔都不一樣，畫面的流動就會失去平衡，讓人覺得難以閱讀。

以邂逅場景吸引讀者！

開頭相當於「起」的部分，是讓讀者決定是否繼續看下去的關鍵點。作畫時請抱著要讓讀者一看就愛上這部作品的決心！此處要領在於畫出令人印象深刻的場景，藉此讓讀者產生興趣。

目標 這就是職業漫畫家的實力！ ｜ 經過老師的修改，並且重新畫過後，原來的學生作品便有了一百八十度的轉變。請好好觀察老師所使用的技巧！為了吸引讀者，作畫時請盡量呈現出畫面張力。

修改範例

GOOD 表情搭配台詞的效果

這一格不僅是對作品中的主角，同時也是對讀者的「自我介紹」。使用拉近表情的手法，台詞也會顯得感情豐富，成為令人印象深刻的分格。

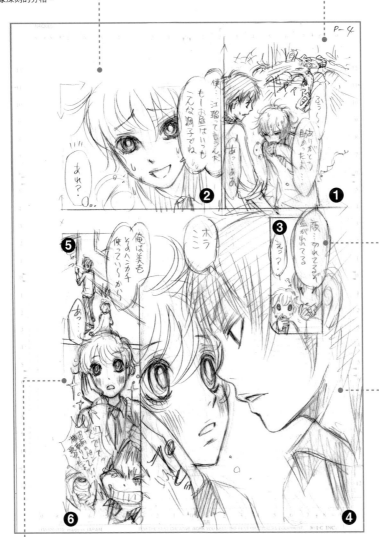

GOOD 第一格很重要！

翻開新的一頁時，首先映入眼簾的就是這格了。只要像範例一樣確實呈現出角色所處的情況，讀者就能輕易理解故事整體的進展。此外，也可以順著與前頁之間的關連，在第一格放入出乎意料的場面，這樣一來也很有效果。

GOOD 分格的大小分配

分格愈大，給人的衝擊也就愈強。範例裡大幅調整了第3與第4格的比例。要是每一格都同樣大小，畫面很容易會顯得單調。分格時請依想呈現的效果來加以運用。

GOOD 令人眼紅心跳的魅力

這是整頁裡最重要的分格。範例當中將整個畫面塞滿到裁切線，呈現出兩人的表情。請好好運用拉近的技巧，讓讀者感受角色的魅力，牢牢抓住讀者的心！

GOOD 自然的劇情進展！

這是讓台詞與角色跨格的例子。只要運用一點接續上的技巧，就能讓讀者忽略分格間的視角移動，呈現出更自然的節奏感。在構圖上，將鏡頭拉遠、運用俯角技巧的第5格，以及放大角色的第6格之間的對比，同時也帶來呈現劇情高低起伏的效果。

若只是將劇情按照時間先後呈現，漫畫可就一點也不有趣了。愛情故事的重點在於表達出「感情變化」，必須考量角色的情緒演變來決定所要強調的分格。範例是以第4格——兩人首次意識到彼此而臉紅心跳的瞬間——為畫面重點，這樣一來讀者也會跟著怦然心動，融入劇情之中。

作出高潮迭起的畫面
範例2 吸睛效果強烈的分鏡

為了讓畫面多些變化，是不是應該切出很多分格，或是使用許多變形分格呢？這些努力的確很重要，不過要在畫面上呈現高低起伏變化是有訣竅的！如果發覺已經使盡全力，畫面卻還是過於單調，那可要好好注意以下的說明囉！

以學生作品為例

NG 不要讓分格太窄！

由於角色所處的位置不同，而將第2格（鄰居）及第3格（主角）分成兩格，結果看起來相當凌亂。要是連續出現正方形的小分格，畫面就會顯得平淡，因此有時會給人散漫的感覺。

NG 避免使用「側面角度」

要是為了讓讀者看出故事裡的地點，而採用側面角度構圖的話，地面與屋子的牆壁就會變成「剖面圖」了。雖然這是一種變形的表現手法，但在運用上有點勉強。「無論將鏡頭放在哪裡都行」是漫畫獨有的優點，請善用這項特點，在畫面角度上多下點工夫吧！

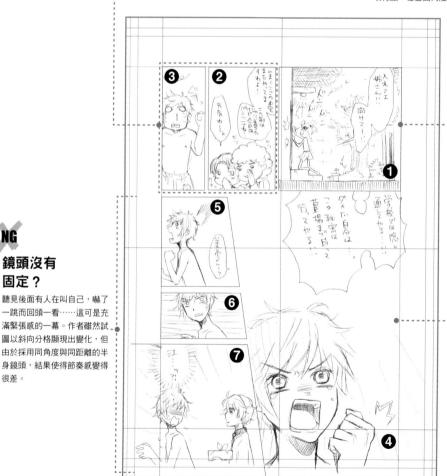

NG 鏡頭沒有固定？

聽見後面有人在叫自己，嚇了一跳而回頭一看……這可是充滿緊張感的一幕。作者雖然試圖以斜向分格顯現出變化，但由於採用同角度與同距離的半身鏡頭，結果使得節奏感變得很差。

NG 盡可能運用空間

這是主角大聲喊出自己決心的一幕，是整頁的高潮部分。這裡使用大分格並沒有問題，但是對話框和角色之間的距離遠得不太自然，並未好好利用空間。只是拉近角色臉部，並未呈現出應有的張力和氣勢。

Point

要呈現意外場面時，分格上也要跟著盡量大膽！

藉由「光著身子被趕出家門」、「邊哭邊吶喊」等場面，可以表現出角色個性的衝突感，重點在於讓讀者感到意外而嚇一跳。請提起幹勁，以撼動人心的畫面一決勝負！

⭐ **GOOD** 善用遠近感

利用空間的遠近感，來畫出同一格裡的遠（鄰居）近（主角）差異，整合性和節奏都相當不錯，而且更加能表現出主角那「好丟臉！怎麼辦!?」的心情。

⭐ **GOOD** 以俯角說明情況！

俯角技巧可以確實顯示出主角身處的情形。這種俯瞰整體的構圖，很適合用來傳達地點與人物之間的關係。此外，由於範例中將背景畫到裁切線的部分，使得分格呈現出遠近感，魄力也跟著提升不少！

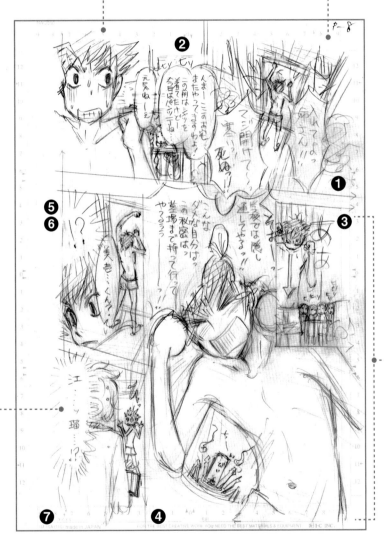

⭐ **GOOD** 彷彿要衝出分格的感覺

主角放聲大喊的這一幕十分有震撼力。這裡將主角全身的動作放入大分格內，表現出他的躍動感，而且趁機放進性感的裸體畫面，發揮了為讀者服務的精神！

⭐ **GOOD** 改變角度就能讓畫面高潮迭起！

這裡將學生作品裡分成兩格的部分整合成一格。這種將兩個角度組合在一起的方式，是漫畫獨有的構圖技巧。這種表現方式將主角因為有人出聲叫他而嚇了一跳的瞬間，在轉眼間便傳達給讀者知道。除此之外，第7格在構圖上亦運用了遠近感。只要善用各種角度來構圖，就能讓讀者覺得百看不厭。

這裡是故事中的轉捩點，兩人之間的距離一口氣縮短了不少，同時也引起讀者對劇情進展的興趣。為了「顛覆角色形象」，必須推翻角色在故事一開始的模樣。這裡刻意以誇張的角度，呈現主角只穿著一條內褲的狀態，強調出他有多麼難堪，以及因為秘密被人知道而受到的打擊。畫BL漫畫不需要害羞！儘管放手畫就對了！

以「視線」讓讀者投注感情
範例3 對話場景

閱讀的前後順序為何？目光會停留在哪一格？這些都取決於「視線」。讀者觀看的視線，角色間意味深遠的視線，從分格中望向讀者的視線……只要多注意視線的方向與動靜，就能畫出方便閱讀、能讓讀者投注感情的漫畫。

以學生作品為例

NG 分格的流動性與閱讀的流暢度息息相關

這裡的4個分格大小與間隔都相同，教人弄不清楚接下來該看哪格才對。這種沒為讀者著想的分鏡，會打亂讀者閱讀時的流暢度。就算作者認為這是一種「創新的分格」，但若是破壞流暢度可就本末倒置了。尤其是繪製畫面上缺乏變化的場景時，對於分格千萬要特別小心！

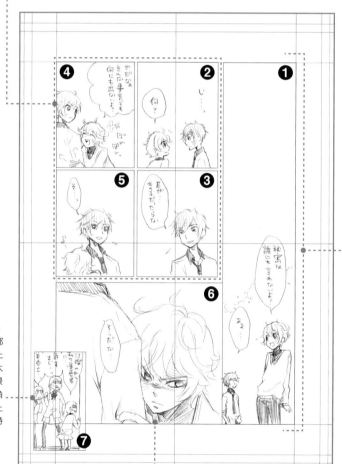

NG 為何要「跨格」？

這種貫穿畫稿上下的手法稱為「跨格」，很適合用來呈現劇情的高低起伏。但是在這個例子裡，圖畫和台詞都集中在下方，因此讀者的視線得先往下再往上移，這種閱讀方式並不自然，只會造成閱讀上的困難，並未善用跨格的效果。

NG 時間與地點的關連要明確！

整頁裡只有這格超出了內框，位置顯得不太自然，與其他部分的關連也顯得模糊。再加上框線與裁切線之間的距離太近，感覺與之前一連串的場景格格不入。愈是遇上切換視角的分格，就愈是要小心轉換上是否自然，別讓讀者在閱讀時產生不流暢的感覺。

NG 分格大小＝印象強弱

第6格的角色表情是整頁的重點。但由於第1格長得不太自然，第6格的空間也跟著被壓縮。但若是分格太小，無論畫出來的表情再怎麼意義深遠，給人的印象也會顯得薄弱。在安排分格時，請先決定好重點分格擺放的位置！

以讀者的角度考量視線的移動！
由於作者本人很清楚觀看時的順序與重點所在，因此若是太專注於分格與位置的安排，有時反倒會弄巧成拙。千萬不可以讓分格強迫讀者的視線像是喝醉酒一樣不自然地移動。別忘了經常檢查閱讀時視線的流動方向是否正確！

Point

修改範例

GOOD 呈現對話時的「心境」

平淡的對話場面很容易畫得太過單調，因此可以試著表現出角色的視線移動，例如凝視對方臉龐、忽然移開視線等。眼睛的動靜是感情表現的關鍵！透過眼神的輔助，台詞中細膩的語境也能更加具體地呈現出來。

GOOD 效果頗佳的長鏡頭

其實不需要太長的分格，只要將畫面的鏡頭拉遠，就足以告訴讀者主角的處境為何。相較於學生的作品，範例中兩人之間的距離稍稍近了一點，發展到第5格相擁親熱戲的過程也更加流暢。

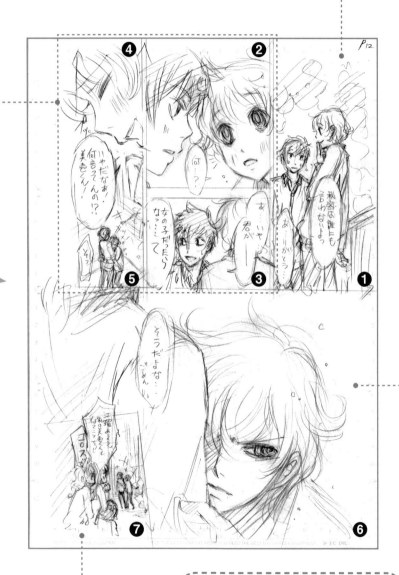

GOOD 加深讀者對角色情感的印象

這一格中別具深意的表情與強勢的目光，將無法以台詞呈現並蘊藏心中的微妙思緒傳達給了讀者。為了描繪「戀愛」這一個BL的主題，必須使用「視覺」技巧來勾勒出細膩的情緒起伏。唯有圖畫的力量能傳達角色的情感！重點部分請使用大分格來加以強調。

GOOD 以不同角度捕捉「同一瞬間」

出現在第7格的是暗地裡觀察兩人的女同學。此時必須讓讀者知道雖然她們所處的位置不同，不過這是發生於同一個時間點的事情。藉由女同學遠望的這一幕，清楚呈現出兩人的相對位置。這一格放在版面較大的第6格裡，就分格而言顯得自然流暢。

為了勾勒出細膩的情緒變化，對話場面是不可或缺的。請善用拉近與長鏡頭的切換，以及疊格等技巧，繪製出讓讀者百看不厭的畫面。此外，只要構圖時有明確的目標，就能將台詞與心境之間的關連傳達給讀者。這裡的要訣就在於將重點放在情緒起伏的角色上！

對白框的用法
範例4 「轉」的場景

「對話框」是一種以圖畫來顯示台詞的手法,對漫畫而言是不可或缺的要素。對話框的使用是否得當,將會左右故事給人的觀感!請以寫出感情豐富的台詞為目標,讓讀者覺得角色就在耳邊說話一樣吧!

以學生作品為例

NG 對話框的大小適當嗎?

這是一個占據分格中央的大對話框。作者可能是想藉此呈現魄力,不過圖畫在這格裡被分成了左右兩半。請記住對話框的存在感絕不能超過圖畫。放入對話框時,請配合分格的尺寸及台詞的長度加以調整!

NG 「心聲」的處理方式

要區分腦海中的想法及說出口的台詞時,可以藉由不同種類的對話框來處理。但要注意的是,請記得讓讀者可以輕易看出是「誰」在說話。若像這樣將獨白部分單獨放在分格外,看起來就像是從遠方傳來跟畫面毫無關連的聲音。

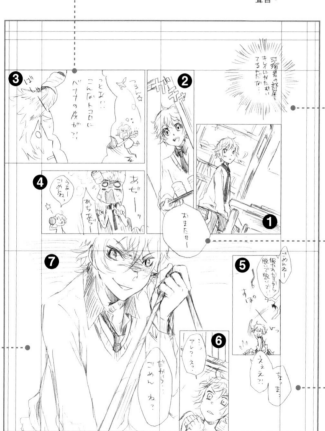

NG 注意相對位置

這裡的對話框不太自然地超出第2格的框架。這樣一來在閱讀時,視線會被這個部分吸引,造成注意力都跑到底下的分格。為了添加變化,有時會讓對話框超出分格,這時別忘了一定要好好檢查構圖與比例是否不太對勁。

NG 將「重頭戲」表現在台詞上!

第7格是這頁的重頭戲。由於是最後一格,會給讀者帶來一種「下一頁會發生什麼事」的期待感,具有吸引讀者繼續看下去的效果。這裡是想要表現出「他怎麼突然變得這麼兇殘,真是嚇死人了!」的效果,不過感覺力道不是很足夠。臉部與對話框的位置太靠中間,並未成功運用分格空間。

對話框會影響到閱讀的流暢度!

漫畫這種表現手法的特徵,就在於「圖畫」與「文字」相互彌補這一點。就算圖畫得很好,要是讀者都不看台詞,就無法將劇情100%傳達給讀者。若要創作出台詞自然而然進入腦海的漫畫,祕訣就在於掌握對話框的使用技巧。

NG 避免破壞節奏感!

這裡是很有節奏感的喜劇場面,要呈現出主角「為什麼要脫我衣服!」的不知所措與焦慮模樣。可是,這裡卻將對話框放在分格的外頭。這樣一來,讀者將視線移往下一格的時候,就會產生一種難以言喻的距離感。

GOOD 掌握變形對話框的用法

這種鋸齒狀的對話框適合用來表現吶喊聲。對話框也是圖的一部分！此處的範例不受框線拘束，在角色的動作及對話框上添加了變化。有時台詞也可以透過手寫的方式呈現，是一種用來強調的手法。

GOOD 自然融入畫面的「心聲」

「心聲」原本是看不見的。要處理「心聲」時，請像範例一樣放進背景，自然地融入分格的畫面中吧。「好乾淨的房間」這句話會隨著畫面一起映入讀者眼簾，說服力也會隨之提升！

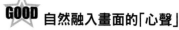

P-18

GOOD 以對話框帶出節奏感！

隨著對話框完成，第5格與第6格之間產生了一種便於閱讀的節奏感。這裡還要請各位注意的是，對話框幾乎放在一直線上，這樣一來就能讓讀者覺得一連串的台詞毫無停頓。

GOOD 掌握台詞的節奏

這裡將學生作品中只有一句的台詞分成兩句，呈現出一種「帥氣」的感覺。接近臉部的對話框與俯瞰的視線相輔相成，效果也隨之加倍，甚至讀者似乎也能聽見他為了說服對方而低聲呢喃的語調。這樣的對話框充分表現出台詞的意境。

在「轉」的階段裡，故事開始有了極大的進展。範例的喜劇節奏掌握得不錯，並修正原本不當的對話框位置，改善了進行的節奏。圖畫和對話框就算超出分格也無所謂，總之一定要有魄力。此外，為了呈現速度感，還必須「省略分格的間距」。要是格數太多，就會變成缺乏節奏感的平鋪直敘。作畫時請好好想想哪些分格是必要的！

STEPS
自由移動「鏡頭」
範例5　結尾場景

作畫的角度就和拍照角度一樣，不同的是畫漫畫時，可以隨心所欲地將鏡頭置放在各種位置。若是覺得老是出現類似的畫面，再多找找有沒有其他角度可以拍出更好的畫面吧！

以學生作品為例

NG 避免使用「同樣的角度」！

畫臉的時候，是不是常常忍不住只畫比較容易的角度？若是鏡頭以同樣的高度及方向捕捉兩人，整體畫面只會給人一種沒下工夫的印象，看不出相愛的他們意識到彼此存在的感覺。

NG 視線的目標在哪兒？

受到注視的對象原本應該出現在這空間裡才對。從這個例子可以看出作者忽略了角色與物品的相對位置，是一種常見的作畫失誤。若將這情況當作是在拍照，應該可以明白存在的東西絕不可能沒拍出來。可別滿腦子想著「只要畫出小鹿亂撞的角色就好」，一定要注意畫面的角度才行！

NG 為什麼感覺起來很單調？

第4到第5格是想讓人噗嗤一笑的部分。儘管節奏掌控得不錯，整體的過程卻顯得平淡，原因就在於分格上太過雷同。請試著透過不同角度的鏡頭來捕捉角色，也可以試著拉近距離，為每個分格增添變化吧！

NG 讓「結尾」更加清楚

第7格是整個作品中的最後一格，兩名主角必須呈現出和周遭格格不入的距離感才行。但是相對於第6格的篇幅，這裡卻只用了具備安定感的方框收尾，難以看出和其他分格之間的差異。下方的空白部分也很令人在意。

NG 「水平角度＝安定感」

主角發現自己新的一面，那就是「就算被喜歡的人欺負，也會因為感受到了愛而開心不已！」這一格相當於整個故事的「收尾」，若是為了清楚呈現出兩人的模樣而採用側面視角，原先想表達的「特殊狀況下的衝擊感」會隨之減半，張力也會跟著下降。

每一格「視點」所下的工夫，都會改變整體的印象！
比起台詞與所處狀況等細節，整體印象更能左右是否能讓讀者一看就覺得「有趣」。如果老是出現一些同樣的畫面，很容易讓讀者覺得太過平淡。請試著導入各種角度，讓畫面活靈活現起來吧！

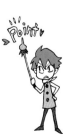
Point

修改範例

投注感情的對象是誰？

這裡放大了角色的側臉。經過第3格的鋪陳，從這裡的表情與視線，可以看出他投注感情的對象就在眼前。這一格要表達出「看見對方的表情而怦然心動的瞬間」！一旦定下這個目標，可以像這裡的範例一樣，藉由刪除其他多餘的訊息來簡潔地表現。

GOOD 一格就表現出兩人的對比！

在學生作品裡，這格只畫出了一個角色。相較之下，範例裡則刻意將兩人都放入鏡頭。這樣一來，就能清楚看出「緊張地等待對方反應」的情境。兩人表情對比也頗具效果。

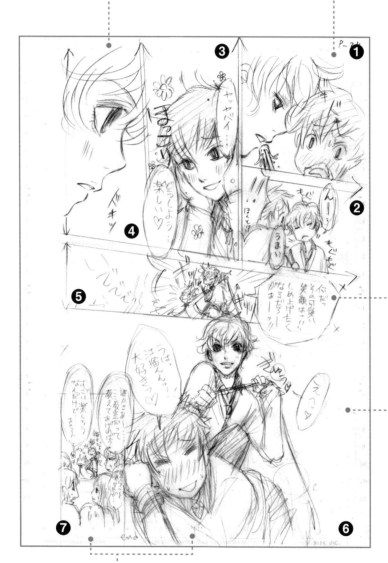

GOOD
善用變形分格

正方形分格容易給人平穩、單調的感覺。技巧還不成熟時，變形分格算是一種難度頗高的技術，不過希望讓畫面呈現動感時，還是挑戰看看吧！範例將上半部的分格斜向呈現，打破整體的安定感，藉以展現出畫面張力。

GOOD
運用構圖
提升衝擊感！

此為仰角的運用，成功在單格裡放入兩人的表情與姿勢，而且空間上具有遠近感，呈現出一種幾乎從畫面中蹦出來的魄力。創作BL漫畫時，千萬別覺得畫這種場面很丟臉。無論是分格還是作畫，總之放手去做就對了！

GOOD 增添落差感，表現出「結局」的感覺！

相較於情緒亢奮的第6格，第7格想呈現周遭的人「退避三舍」的感覺。只要讓其他人的視線集中在主角的表情上，就能自然而然呈現出這種感覺。這裡將最後兩格放在同樣位置來收尾，表現出優異的連貫性。

一部作品成功與否的關鍵就在於結局。收尾時請傾注全力，表現出作品的說服力，一舉抓住讀者的心吧！範例勾勒出戀愛時的心動感，最後則以搞笑「收尾」，為兩人增添「就算會嚇到別人，只要我們幸福就好」的感覺，將「展現真正的自己，開心地活下去吧」的主題濃縮其中，徹底表現出BL獨有的價值觀♥

將充滿萌點的故事，經過分格處理轉換成漫畫。製作分鏡時，請把握已經學習過的分格要領，好好思考一下流程、構圖及有效的演出手法等技巧。

複習基本要領！

再複習一下第五堂課範例中的要領吧。請和自己的分格作比對，看看是否符合這些要領吧！

CHECK LIST

OK

1 分格的安排是否能讓讀者輕易看出順序？ ☐

2 可以看出對話框是誰在說話嗎？ ☐

3 圖和台詞是否放在印不到的地方？ ☐

4 各分格的大小與形狀是否恰當？ ☐

5 對話框的大小與形狀是否恰當？ ☐

6 畫面中是否有意義不明的空白部分？ ☐

7 畫面中是否有讓人印象深刻的「重點」？ ☐

8 是否運用分格的大小來表現情境？ ☐

9 是否運用變形分格等手法來強調畫面？ ☐

10 收尾部分的分格是否讓人印象深刻？ ☐

11 構圖上是否運用俯角與仰角的技巧？ ☐

12 繪製人物時是否運用到拉近及長鏡頭的手法？ ☐

13 是否避免同樣角度的構圖一再出現？ ☐

為了讓漫畫更有趣，在表現手法上必須針對分格下工夫才行！同樣的劇情最後會演變成無趣的漫畫或是高潮迭起的作品，關鍵就在於畫面的表現手法。

漫畫作畫技巧

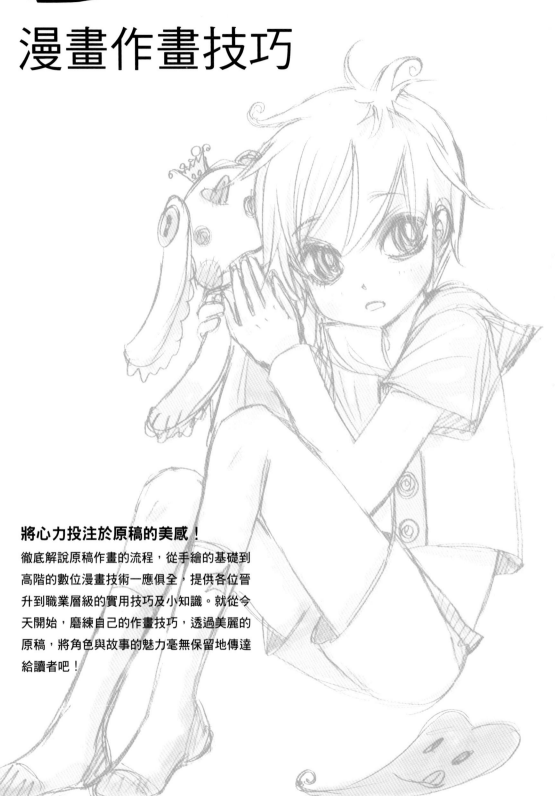

將心力投注於原稿的美感！

徹底解說原稿作畫的流程，從手繪的基礎到
高階的數位漫畫技術一應俱全，提供各位晉
升到職業層級的實用技巧及小知識。就從今
天開始，磨練自己的作畫技巧，透過美麗的
原稿，將角色與故事的魅力毫無保留地傳達
給讀者吧！

導 論

作畫準備步驟

分鏡完成之後，接下來就輪到一步一腳印的作畫流程了。要成功完成作品，首先必須按部就班作畫，並使用合適的工具。作畫流程會影響到漫畫最後的完成度，就讓我們全神貫注、循序漸進地讓這個灌注了自己熱情的作品，完美地呈現出來吧！

作業流程

準備工具及作畫環境

首先從準備必要的工具開始。要以手繪方式作畫時，必須準備許多作畫工具才行。若要使用電腦來完成所有工作，那就必須準備軟體、必要設備等工具。

請選擇順手的工具！

草圖，描線

請一邊看著完成分格的分鏡，一邊繪製草圖。描線是原稿的謄寫步驟，為了將原稿處理成可以送印的狀態，必須以沾了墨水的沾水筆描畫底稿。有些人從這個步驟就開始使用電腦處理。

上墨線、網點等效果及修正

接下來要畫上陰影及背景的效果線。描線之後，必須隨時以白漆修改沒畫好的部分，或是在圖上添加細節的明亮部分等。使用CG處理的話會更有效率。

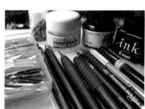

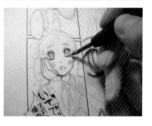

收尾，檢查

完成前請集中精神，徹底加以檢查，看看有沒有該修的地方沒修到、忘了貼網點、不小心遺漏描線的部分。若是要拿去投稿的原稿，還必須以墨線作畫。如果想在圖或是墨線上寫字，請放上透寫紙，將分鏡說明寫在上頭（只要將透寫紙折到背面貼好，就不會傷到原稿）。只要檢查和收尾時小心謹慎，原稿的完成度也會跟著提升！

按部就班地用心作畫！

繪製原稿時請注意！

因為是在自己房間的桌子作畫，有些人就因此掉以輕心起來。作品的原稿可是珍貴的財產，千萬不可以弄髒或隨便處理。

不要直接用手碰觸原稿！

　　弄髒原稿的原因很多，其中最容易遭到忽略的就是手汗。手汗會造成墨水無法成功寫在紙上，因此作畫時請戴上裁掉指尖部分的手套，或是在手底下墊一張紙，避免直接碰觸原稿。

　　此外，要是直接光著手作畫，沾在手上的鉛筆屑或橡皮擦屑會弄髒紙，或是造成沾到稿紙上墨水的手又弄髒稿紙的惡性循環。作畫時一定要保持原稿的清潔。

濕氣是原稿的敵人！

　　各位畫漫畫時，是不是會放杯茶在旁邊呢？要是附近放著飲料，難保不會不小心翻倒而弄髒原稿，造成無法挽回的後果。

　　此外，特別是熱茶之類的飲料，就算只是放在附近並沒有翻倒，蒸發的水蒸氣也會使紙潮濕，造成墨水暈開等情形。

　　濕氣是紙張的敵人，請盡量不要將飲料帶到工作環境裡。

不要邊吃零食邊作畫！

　　作畫時請不要一心二用。這樣一來不僅會分散注意力，而且只要摸過食物或零食，手就會沾上看不見的髒污。

　　此外，要是不小心將油膩或巧克力等易融的零食掉在原稿上，就會造成難以挽回的後果。除了作畫工具以外，請盡量不要將其他物品放在桌上。唯有乾淨的作畫空間才能造就美麗的原稿。

作畫時必須要將注意力集中在眼前的原稿上。是否小心謹慎地繪製作品？這些過程都會自然而然地顯現在完成品上。疲累時請適度休息，這樣一來才能夠畫出好作品喔！

備齊漫畫用具

接下來要介紹畫漫畫的代表性用具及用途。
請配合自己的作畫環境，從必要的用具開始準備吧！

手繪用具

繪圖工具可以從美術用品店、大型雜貨店購得。漫畫用具的製造商很多，種類也五花八門。每家製造商都有自己的特色，請多方比較後選擇適合自己的工具。

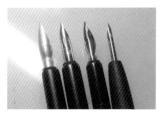

❶ 沾水筆（筆尖、筆管）

沾水筆是畫漫畫最基本的工具，使用方法是將筆尖插入筆管，再沾上墨水使用。筆尖是消耗品，發覺線不好畫時請加以更換。代表性的沾水筆有G筆、圓筆，種類相當多元。隨著製造商不同，同樣是G筆畫起來的感覺也會有所差異，請配合自己的筆壓及筆觸來作選擇。

❷ 原稿用紙

初學者請使用市面上已經印好漫畫框線的原稿用紙。隨著紙質與磅數不同，畫起來的感覺也會不一樣。

＜DELETER肯特紙 漫畫原稿用紙＞
標準的漫畫原稿用紙，採用平滑好畫的肯特紙。刻度間距為1mm，方便你做分格。
（圖為B4附刻度135kg 專業投稿尺寸）
製造商：SE

❸ 網點

可以用來當作影子、背景和衣服花紋等。只要用刀片割下後撕開，就能像貼紙一樣貼在原稿上，是製作漫畫時不可或缺的用品。

＜DELETER網點＞
魅力在於其高品質和合理的價格。從基本的網點到花紋、背景效果等一應俱全。
製造商：SE

❹ 墨水

要送印的原稿千萬不能使用原子筆、淡墨或鉛筆來作畫，一定要使用深黑色又不會暈開的墨水才行。依據自己的需求，選擇快乾或成色均勻的墨水。

＜開明墨汁＞
這是一種書法專用的墨汁（水溶性）。成色好，可以畫出細緻的筆觸。
製造商：開明

＜PILOT製圖墨水＞
速乾性好，延展性佳，特別推薦給想要快速完稿的人。
製造商：百樂

＜漫畫防水墨水＞
很光滑，就算用橡皮擦擦過也不會掉。防水，可用在彩圖上。
製造商：NICKER顏料

❺ 白漆

漫畫專用的白色顏料就叫做白漆，以筆尖較細的面相筆沾取使用，是修改畫面及呈現瞳孔、頭髮亮度時的必備品。

＜COPIC OPAQUE WHITE＞
這是一種水溶性、延展性佳的白漆。被這種白漆覆蓋的顏色不會暈開，特別適用於表現畫面的明亮部分。

＜LION MISNON油性墨水專用＞
速乾性佳、適用範圍廣的修正液。瓶蓋附有刷毛，方便用來修正細節。油性墨水專用，也可以加水稀釋後來使用。
製造商：LION OFFICE PRODUCTS

❻ 透光板（透寫台）

貼網點或描圖時使用，價格不低，對初學者而言並非必備品，但對作畫幫助很大。選購時請挑選A3以上的尺寸，這樣一來B4投稿專用稿紙也能使用。

＜DELETER LIGHT LE-B4＞
輕巧的薄型透光板，特點為燈光閃爍率高，眼睛不易疲勞。適用3種尺寸，B4、A6、B5。
製造商：SE

❼ Rotring工程筆、針筆等

用於畫框線、對話框及藝術字，最適合用來畫寬度均一的線。一般而言，漫畫外框常用的是8mm筆芯。

電腦繪圖的工具及軟體

隨著電腦普及，使用CG繪製漫畫的人也逐年增加，在應用上也可以搭配手繪，只有某些步驟使用電腦處理。雖然剛開始要花一筆錢添購設備，不過只要學會使用方式，就能有效率地畫出漂亮的原稿，使用上非常方便。

CG軟體

下列是應用在數位漫畫及CG上的代表軟體。選購時請挑選適用於自己電腦作業系統（Windows／Macintosh）的版本。

〈Adobe® Photoshop®CS5〉
Photoshop是一種代表性的CG軟體，原本主要用來修改照片，但也有許多人用來繪製漫畫，在製作素材及插畫上也很方便。
製造商：Adobe

〈Adobe® Illustrator®CS5〉
主要用於印刷品的輸出及設計，也能用來自製標籤、繪製插圖。
製造商：Adobe

〈ComicStudioPro 4.0〉
針對漫畫製作而特別研發的老牌數位漫畫軟體，具備草圖、描線、網點等所有作畫機能及素材。依功能及價格不同，可分為標準Pro版及EX版、Debut版3種。支援Win／Mac。
製造商：CELSYS

> 為這些CG軟體追加功能的軟體稱為「附加元件」。市面上也販售許多支援漫畫製作的附加元件，如網點素材集等。

電腦及周邊設備

要使用電腦繪圖來製作漫畫，必須先準備好能順利操作的作業環境才行。除了電腦外，至少還要有掃描器、印表機及繪圖板。每種廠牌型號的效能都不同，選購時請考量需求及規格，挑選適合自己的機型。

繪圖板

繪圖板是電腦繪圖的必備工具，是取代畫筆的輸入裝置，可支援所有繪畫工作，如草圖、描線、貼網點等。

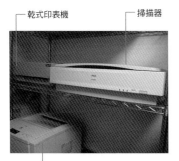

- 乾式印表機
- 掃描器
- 雷射印表機

- 電腦主機

- 噴墨式印表機
- 螢幕
- 外接硬碟
- 繪圖板
- 鍵盤
- 滑鼠

作者的設備

電腦規格
機型：Power Mac G5 Quad
記憶體：2.5GB
系統版本：Mac OS X 10.4.11
內建硬碟：500G
使用軟體：Adobe Photoshop CS2、Illustrator CS2

周邊設備
外接硬碟300G、120G
繪圖板：WACOM Intuos 3 PTZ-930
印表機：支援A3的雷射印表機
　　　　（canon LASER SHOT LBP-870）
掃描器：支援A3的EPSON ES-6000H
噴墨式印表機：EPSON PM-950C
乾式印表機：ALPS MD-5500

★在日文原書中，作者的數位漫畫及插畫範例使用的是Photoshop CS2的Macintosh版。本書已將範例之操作圖示更新為Photoshop CS5 Extended版，以貼近台灣讀者的軟體使用方式，更具實用性。

Check

電腦規格

使用電腦繪製漫畫時，必須處理高解析度的龐大檔案，因此需要具備一定以上效能的電腦。CG軟體的包裝上會標註系統需求，要挑戰電腦繪圖之前，請先確認自己電腦的記憶體及硬碟容量是否足夠。

手繪

完成滿意的角色與分鏡了嗎？如果沒問題了，那就準備開始作畫吧！先想好大致上的畫面，然後繪製草圖，開始描線，最後再以橡皮擦清乾淨，手繪的部分就完成了。

草圖

想好大致上的畫面後，就可以開始畫草圖了。作畫時請確實掌握分鏡階段所想好的構圖。

分鏡

1．將分鏡放在一旁，邊參考邊作畫。

2．作畫時請同時思考每一格該畫什麼。要是腦袋空空地畫過去，就無法好好呈現自己想要表達的意境。

草圖

讓「重點」更加鮮明！

★作者先以藍色的水性彩色鉛筆畫出預想畫面，再以0.3～0.7mm的自動鉛筆畫草圖。

3．決定要將重點放在哪一格，將那格畫得特別大、特別顯眼。

Check

避免弄髒原稿

為了防止手汗沾到原稿，作畫時請戴上手套。為了方便畫圖，可以先將拇指及食指的部分裁掉。

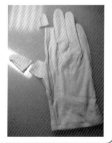

描線

美麗的畫面是BL漫畫的生命！描線時請配合對話框及人物逐一更換畫筆，努力畫出最棒最美的線條。首先請從人物及背景以外的部分開始描線。

描出對話框、藝術字及框線

1. 使用鏑筆等可畫出均一線條的畫筆來畫對話框。

鏑筆
…用來畫對話框

毛筆
…用來描繪文字

針筆
（COPIC Multiliner）
…用來描繪文字

水性墨水圓珠筆
（百樂HI-TEC-C）
…用來描繪文字

2. 請配合氣氛選用畫筆來描出藝術字。這裡使用了毛筆（「いでででっ」）及針筆（「ぺとっ」）。

3. 最後以0.7～0.8mm的Otring工程筆畫出框線。若使用直尺的正面，墨水會被摩擦到而弄髒原稿，因此請將直尺翻至背面使用，不要讓刻度貼到稿紙。也可以使用針筆來畫框線，不過有些針筆畫出來的線被橡皮擦擦過後墨水會掉，使用時請多加留意。

描線的基本順序為框線、對話框、藝術字、人物、背景（在本頁的範例裡，由於對話框和藝術文字遮到框線，所以才將框線留到後面）。描線的順序其實只要自己方便就好，不過最好將人物及背景的順序放在框線之後，這樣一來比較不必修正逸出等部分。

人物及背景的描線

1．接下來進入人物和背景的描線。每種筆尖都有不同的優點，請靈活運用。

掌握每種筆尖的特點，
畫出頗具效果的線條！

各式筆尖和優點

最常用的筆尖就屬圓筆及G筆了。筆尖經過長時間使用後，就無法畫出銳利的線條。請各位多多留意作畫時的情形，適時更換新的筆尖。

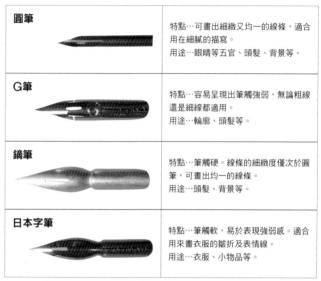

圓筆		特點…可畫出細緻又均一的線條，適合用在細膩的描寫。 用途…眼睛等五官、頭髮、背景等。
G筆		特點…容易呈現出筆觸強弱，無論粗線還是細線都適用。 用途…輪廓、頭髮等。
鏑筆		特點…筆觸硬。線條的細緻度僅次於圓筆，可畫出均一的線條。 用途…頭髮、背景等。
日本字筆		特點…筆觸軟，易於表現強弱感。適合用來畫衣服的皺折及表情線。 用途…衣服、小物品等。

五官…圓筆

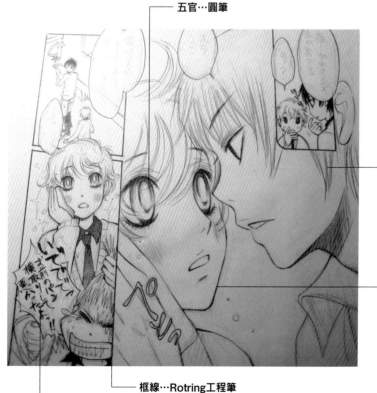

頭髮…鏑筆

輪廓、主要線條…G筆

框線…Rotring工程筆

藝術字…毛筆

★單單只是一張原稿，就使用了如此多樣的筆尖。請一定要找到適合自己的筆尖，多多體驗畫出來的味道！如果只是照草圖慢慢描出頭髮，線條可是不會漂亮的，因此要以俐落的筆觸來描繪，才能夠呈現出柔順的秀髮。此外，繪製輪廓及人物的主要線條時，若能以G筆等較柔和的筆尖來作畫，讓筆觸稍微呈現出強弱，便能畫出溫和的線條。

墨線與
效果線

接下來要進入墨線及效果線的步驟。若是先用橡皮擦擦過再畫墨線及效果線時，請先描邊或畫上X記號，避免作畫時有所遺漏。

1．也可以使用電腦CG來畫墨線。不過，像是頭髮等細緻的部分，用手繪的方式會比較容易。請使用毛筆來上墨線。

2．請使用能畫出細線的圓筆來畫網底。

網底　　　　　　　　　　　　　墨線

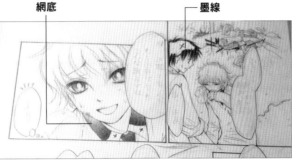

橡皮擦

描完線後，使用橡皮擦清除預想線及草圖。擦的時候請注意不要留下草圖的痕跡。另外在動手前，務必確認墨水已經完全乾燥。

1．為了避免紙張皺掉，擦的時候請用另一隻手按住原稿。

2．若直接用手拍掉橡皮擦屑，可能會讓墨水糊掉，所以請務必使用羽毛刷。

描線完成了嗎？接下來要將原稿掃進電腦，進行數位處理的步驟了。

描線完成！

STEP2
數位化處理

掃瞄好原稿，將其儲存為數位檔案，這樣一來就能使用數位軟體來作畫了。為了方便後續處理，請確實做好線條修補及去除雜訊的工作。

掃瞄原稿

將手繪原稿儲存為電腦檔案。這裡使用灰階模式及600dpi的解析度掃瞄。

1．在掃描器的驅動畫面詳細設定。

若原稿為黑白，可以將掃瞄模式設定為「8bit灰階」，解析度為「600dpi」。

線條修補

原稿的波紋及紙面的起伏，都會在掃出的圖片上產生陰影。這裡要將影像中的黑線與其他白色部分分開，進行線條修補。方法有很多，以下將介紹其中兩種。

方法① 使用「遞色」功能

1．從功能表選擇「影像」→「調整」→「亮度／對比」，進行適度修補。對比太低會容易出現雜訊，請多加留意。

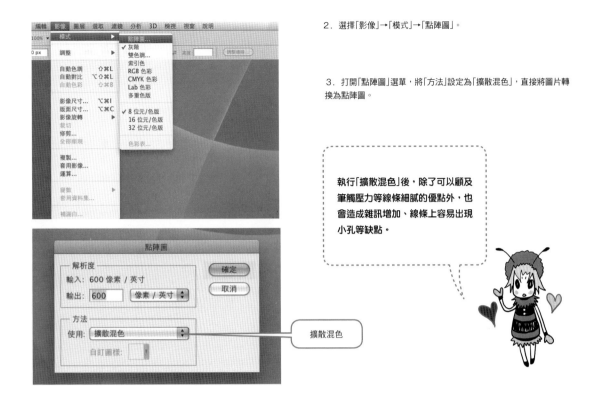

2．選擇「影像」→「模式」→「點陣圖」。

3．打開「點陣圖」選單，將「方法」設定為「擴散混色」，直接將圖片轉換為點陣圖。

執行「擴散混色」後，除了可以顧及筆觸壓力等線條細膩的優點外，也會造成雜訊增加、線條上容易出現小孔等缺點。

擴散混色

方法② 以「亮度／對比」將線條二值化

1．從功能表選擇「影像」→「調整」→「亮度／對比」，將「對比」拉到最高(+100)，「亮度」則視情況調整(只要將「對比」調到最高的+100，線條就會自動二值化)。

2．「亮度」太高會造成線條消失，太低的話線條則會變粗(雜訊也會增加)。請放大大頭髮及眼睛的部分，找出自己能接受的數值。

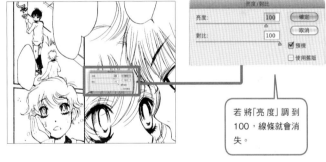

若將「亮度」調到100，線條就會消失。

若以「亮度／對比」將線條二值化進行修補的方法較為簡單，但很難顧及細膩的線條筆觸。

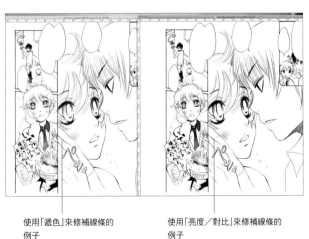

使用「遞色」來修補線條的例子

使用「亮度／對比」來修補線條的例子

Check

這裡的範例最後是以雷射印表機輸出。若是設定了「消除鋸齒」，輸出時線條就會半色調化而變得歪七扭八，請千萬注意！

去除雜訊

去除雜訊的方法很多，這裡要介紹的是運用「圖層樣式」，簡單去除雜訊的方法。

1．將背景圖層切換為可編輯的一般圖層。按住Alt鍵（Mac：Option），雙擊圖層面板上的背景圖層縮圖，或是由「圖層」→「新增」選單選擇「背景圖層」。

2．這時背景圖層會轉換為「圖層0」，可以正常加以編輯。

3．接著將線畫抽離。請按住Control鍵，點擊色版面板上灰階色版的縮圖。這樣一來就會選取線稿以外的白色部分，然後按下Delete鍵，就能將線稿抽離出來。

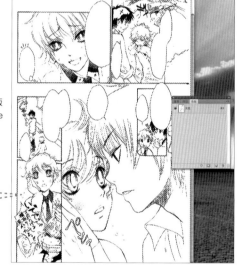

選取畫面以外白色部分的狀態

4．接下來要顯示出雜訊。

抽離線稿後，請雙擊線稿所在的圖層（「圖層0」）。此時會跑出圖層樣式的視窗，請使用最下方的「筆畫」進行設定。

選擇「筆畫」

雜訊顯示在畫面上

5．請一邊看著預覽畫面，一邊適度調整尺寸及顏色的設定。這樣一來，雜訊也會跟著顯示出筆畫，在畫面上呈現出來。

6. 接著以橡皮擦工具及選取工具來去除雜訊。

7. 進行得差不多後，請將圖層樣式的「效果」扔進回收筒。

8. 此時要扔掉的只有「效果」圖層。若將圖層本身拖進回收筒，整個圖層都會跟著消失，請千萬小心！

Check

請選擇橡皮擦工具中的「鉛筆」或「區塊」模式，此外一定要取消選取工具的「消除鋸齒」選項。好不容易才將線稿二值化，如果沒有取消的話，線稿又會被設定為消除鋸齒了。

只要將用來去除雜訊的圖層樣式註記為「樣式面板」，之後就能輕鬆設定。去除雜訊的工作完成後，只要解除「樣式」就能只顯示出線條。

貼在原稿用紙上

將數位化的漫畫檔案，貼到以Illustrator製作的原稿用紙上。

1. 使用拖曳或複製貼上，將處理好的線稿貼上原稿用紙的檔案。請正確放進內框之中。

請參照p121來製作原稿用紙。如果覺得有點困難，網路上也有其他免費的檔案，可以試著搜尋看看。

放置完成後，請將內框及外框的圖層設定為非顯示。

2. 張貼完成。請用電腦在畫稿上放進各種特效，表現出畫面的張力吧。

張貼完成！

STEP3
貼網點

採用電腦繪圖的話，就能將網點貼了又撕，不斷嘗試直到滿意為止。接下來介紹自製網點的高階技巧，讓我們一起盡情嘗試網點的效果吧！

製作61號網點

接下來要教各位製作的是實用性高的「61號」網點。61號是指60線、密度10%，62號則是60線、密度20%（嚴格說來，其實每家製造商的網點在大小及色澤上都有若干差異）。這裡將以Photoshop製作這種網點。

「影像」→「模式」→「點陣圖」

1．新增一個1cm×1cm、600dpi的灰階檔案。

2．以10%灰色填滿1cm×1cm、600dpi的灰階檔案（數位網點的顏色看起來比實物網點略淡。如果在意，上色時請設定高幾%的灰色）。從功能表開啟「影像」→「模式」→「點陣圖」。

3．將點陣圖視窗中的「輸出」調為600dpi，方法則選擇「半色調網屏」，然後按「確定」。

4．將半色調網屏視窗中的網線數設定為「60直線／英寸」，角度45度，形狀為「圓形」，然後按「確定」。

5．這個1cm×1cm的檔案就相當於61號網點。

選擇「編輯」→「定義圖樣」

登錄名稱

6．為了將網點用作無縫圖樣（填滿圖樣時看不出接縫），接下來要儲存這個檔案。從功能表選擇「編輯」→「定義圖樣」，以自己喜歡的名稱保存。請各位按照上述步驟，盡情製作常用的網點圖樣保存下來吧。

7．請妥善保存這些自製網點。要另存新檔時，請使用「預設集管理員」（「編輯→預設集管理員」，或是從樣式選單選擇「預設集管理員」），然後從類型一覽表中選擇想另外存檔的樣式。如果想一次儲存多個樣式，請由樣式選單選擇「儲存樣式」。

盡情製作不同的網點樣式吧！

張貼圖樣

接下來將完成的網點圖樣貼在原稿上吧。
以下要介紹兩種方式。

方法① 使用「調整圖層」的圖樣

選取的部分

開啟新檔案

1. 方法①的優點在於貼好網點後，還能不斷加以變更。按下圖層面版下方的「建立新填色或調整圖層」鍵，再從下拉式選單中選取「圖樣」。

圖層縮圖

視窗開啟

2. 這時「圖樣填滿」視窗會跳出，請選擇想貼上的網點。雙擊「圖層縮圖」即可進行編輯。

方法② 使用「仿製印章工具」

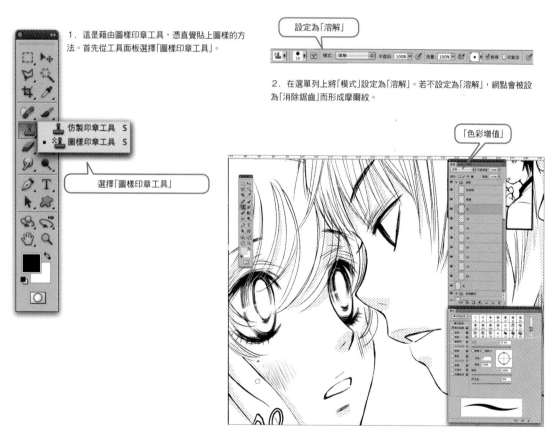

1. 這是藉由圖樣印章工具，憑直覺貼上圖樣的方法。首先從工具面板選擇「圖樣印章工具」。

仿製印章工具 S
圖樣印章工具 S

選擇「圖樣印章工具」

設定為「溶解」

2. 在選單列上將「模式」設定為「溶解」。若不設定為「溶解」，網點會被設為「消除鋸齒」而形成摩爾紋。

「色彩增值」

3. 設定筆刷大小，將圖層的繪製模式設定為「色彩增值」，然後以塗抹方式貼上網點。

圖樣整理

完成的圖樣名稱及登錄順序，可在事後加以變更或刪除。請將常用圖樣以易於辨認的檔名來整理，例如「肌膚」、「衣服花紋」、「影子」等，以便日後使用。

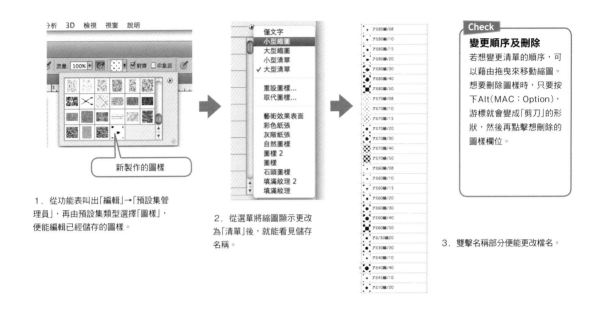

新製作的圖樣

1. 從功能表叫出「編輯」→「預設集管理員」，再由預設集類型選擇「圖樣」，便能編輯已經儲存的圖樣。

2. 從選單將縮圖顯示更改為「清單」後，就能看見儲存名稱。

3. 雙擊名稱部分便能更改檔名。

Check

變更順序及刪除

若想變更清單的順序，可以藉由拖曳來移動縮圖。想要刪除圖樣時，只要按下Alt（MAC：Option），游標就會變成「剪刀」的形狀，然後再點擊想刪除的圖樣欄位。

填滿

請使用填滿工具，直接將整個範圍填滿，也可以開一個填滿專用的圖層。請記得取消工具選單的「消除鋸齒」。要是勾選「全部圖層」，就算並非目標圖層也能加以填滿。

消除鋸齒

全部圖層

POINT 　請掃瞄本書的圖樣，用來製作新的筆刷吧！

1. 自創的筆刷可以用來刮網點，或是作背景效果。p117的完工原稿當中，也運用了本書p125裡的自創筆刷，請務必嘗試看看。

2. 從筆刷中選出喜歡的圖樣加以掃瞄，這裡選擇的例子是十字圖樣。請參考p125，將掃瞄好的圖樣儲存為筆刷。

3. 這裡將十字筆刷的大小及濃度加以變化，鑲嵌在畫面之中，表現出角色怦然心動的心理狀態。

貼完網點後的完工原稿

完成了！如各位所見，電腦繪圖也能呈現出許多效果。如果網點太過單調，畫面也會跟著單調起來。請嘗試各種手法，盡可能配合劇情氣氛，藉由網點來提升畫面的戲劇性吧。

★如果是同人誌的原稿，此時可以使用「文字工具」自行放入台詞。

轉檔、確認

原稿已經完成，只要再花點工夫就可以出版了。最後請將原稿轉換為適合列印的檔案，印出來檢查一下內容吧！

檢查圖層組

完成後，請轉換為點陣圖！轉換後，畫面就會全部合併而無法編輯，請先檢查必要的圖層是否已經備齊。

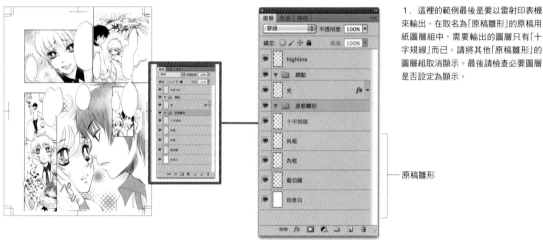

1．這裡的範例最後是要以雷射印表機來輸出。在取名為「原稿雛形」的原稿用紙圖層組中，需要輸出的圖層只有「十字規線」而已。請將其他「原稿雛形」的圖層組取消顯示。最後請檢查必要圖層是否設定為顯示。

從灰階到點陣圖

完成後請將檔案儲存為「點陣圖」，以方便列印。這時每個圖層的資訊都會消失。

1．從功能表中選取「影像」→「模式」→「點陣圖」，將點陣圖視窗內的解析度「輸出」設定為1200dpi。

按下「確定」，原稿便會轉換為1200dpi的點陣圖模式。

2．請記住，黑白的數位漫畫最後都要以1200dpi來輸出。若以600dpi輸出，有時會發生色彩跳躍的現象（部分色彩不連續而形成條紋）。

記得保留轉換為點陣圖前的檔案

轉換為點陣圖後就無法重新編輯了，因此一定要保留轉換前的檔案。請小心不要將檔案給「覆蓋儲存」掉了！

3．若發覺顏色出現層次等未調和的灰色部分，那就趁現在全部加以調整，請選擇「半色調網屏」自行設定網線數。

輸出的時候到了！

接著要將完成的原稿影印出來，基本上是使用雷射印表機來輸出。沒有雷射印表機的話請洽影像輸出中心。

最後確認

原稿一定要印在紙上做檢查，因為只從螢幕上檢查很容易有所遺漏！這樣才能提升原稿的完成度。

檢查表	OK
1．大小正確嗎？	☐
2．線稿是否出現鋸齒？	☐
3．是否殘留不需要的圖層？	☐
4．需要的圖層都印出來了嗎？	☐
5．是否超出稿紙？	☐
6．有沒有忘記貼網點？	☐
7．是否有地方忘了修正？	☐
8．有出現摩爾紋嗎？	☐

如果發現問題，請叫出儲存為點陣圖之前的檔案，再重新編輯、修正。

確認完畢後就大功告成了！
檔案要好好保留下來喔。
各位辛苦了！

POINT

數位漫畫用語

要畫數位漫畫,有些用語得先知道,以下將詳細說明這些用語。有些部分可能稍難,但為了畫出更適合印刷出來的原稿,這些知識還是非知道不可。只要看過這頁的說明,便能明白本書的CG技巧!

二值化與灰階

　畫面只有「黑」、「白」兩色的狀態,就是「二值化」。這是製作數位漫畫時的關鍵用語,若要畫出印刷精美的原稿,必須加以了解才行。

　只要仔細觀察所有印刷出來的圖畫和照片,就會發現是以墨水小點所構成,而黑白漫畫也一樣,線稿必須轉換為二值化。白色的深度為0%,填滿的黑色則為100%。至於兩者之間的數值,則以點的大小及密度來模擬出灰色。

　既然如此,使用Photoshop繪製漫畫時,為何不一開始就以點陣圖模式來處理呢?這可不行,因為有許多編輯功能無法在點陣圖模式下使用。

　因此作畫時要使用灰階來進行作業。不過,如果直接以灰階檔案送印,可能會產生摩爾紋(點的方向不一致而出現奇怪的圖樣),或是印出來後跟預想中完全不一樣。

　作畫完成後,請務必將灰階模式的原稿轉換為點陣圖再送印。

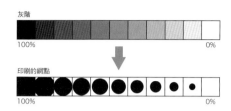

灰階
100% 　　　　　　　　　　　　　　　0%

印刷的網點
100% 　　　　　　　　　　　　　　　0%

dpi與lpi

　印刷品是以lpi(網線數)作為量度單位。

　dpi代表構成畫面的點,其大小並不會因為顏色深度而改變。但構成lpi的網點會隨著顏色深度的%數改變大小,因此更適合用來呈現畫面的細緻度。

　若是彩色或灰階的印刷用圖,dpi數值大約為lpi(網線數)×2(若一般的175線印刷,dpi即為350)。但為了呈現出沒有二次色的平滑點陣圖影像,實際上必須使用更高的解析度。

dpi	影像檔案的量度單位,表示1英寸的範圍內有多少個點。
lpi	印刷用的「網線數」單位。印刷品是由網點構成,「直線／英寸」便是其量度單位。

解析度問題

　影像的解析度愈高,畫面看起來就愈平滑。不過適合用來印刷的解析度是固定的,將解析度設得太高並無意義。一般來說,彩稿的送印解析度為350dpi,灰階為400dpi以上,點陣圖則是600dpi～1200dpi。隨著輸出的印表機不同,最佳解析度也會不一樣。如果要將數位漫畫自行送印來出版同人誌,請事先向印刷廠詢問應該使用多少解析度。

1英寸(2.54公分)　　　1英寸(2.54公分)　　　1英寸(2.54公分)

4dpi　　　　　　8dpi　　　　　　16dpi

消除鋸齒

　「白」、「黑」之間若有「灰色」部分,便稱為「消除鋸齒(邊緣柔化)」。在螢幕上看時,灰色的部分會暈開,乍看之下線條也許很平滑,但要是在消除鋸齒的狀態下列印,暈開的部分將會變成點狀,線條會變得歪七扭八(但若是彩色印刷,有時線條經過消除鋸齒後,看起來會是平滑的)。使用電腦繪圖時,每當要消除線條與圖樣,都必須注意是否取消了消除鋸齒的功能。若想表現出柔和暈開的線條,只要將筆刷選單的模式設定為「溶解」,便能將暈開的部分轉換為二值化的點陣圖。

CMYK與RGB

　CMYK是Cyan(藍色)、Magenta(紅色)、Yellow(黃色)及Black(黑色)＝色調(Key Tone)的頭字語。印刷品就是透過這四色來呈現各種顏色。

　理論上只要三原色就能調出所有顏色,但實際上混色無法調出漂亮的黑色,因此一般都使用三原色加上黑色來印刷。如果要送印彩稿,請記得顏色要設定為CMYK模式,否則會印不出想要的顏色。

　另一種代表性的顯色方式為RGB,是Red(紅)、Green(綠)、藍(Blue)的頭字語。電視與電腦螢幕便是以這三色來顯示顏色。

消除鋸齒狀態　　　　　　線稿二值化的狀態

何謂漫畫原稿用紙

為了配合印刷格式，漫畫的原稿有其專屬的尺寸。市售的原稿用紙無論是哪一家公司生產，在尺寸上都是一樣的(不過投稿用原稿用紙的外框、裁切線的寬度，多少會有些差異)。如果對紙有自己的堅持，也可以將格式印在白紙上使用。如果使用電腦繪圖，也可透過同樣方法來自製原稿用紙。

【名稱介紹】

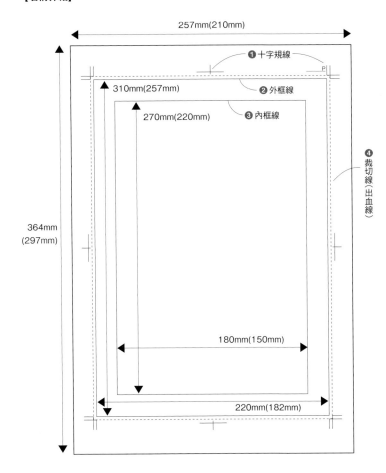

❶ 十字規線

十字規線是用來顯示印刷時要從何處裁切、中心點位於何處的標誌。使用數位檔案，或是拿自己喜歡的紙製作原稿用紙時，請務必將十字規線放進去。

❷ 外框

外框以內是會印刷出來的部分。但是，如果要讓分格貼近裝訂邊，作畫時就必須畫到裁切線為止，否則印刷或裁紙時若有誤差，就會出現多餘的留白。超出外框的部分稱為「出血」。

❸ 內框

基本上漫畫是畫在內框裡頭。特別是台詞，請盡可能放在內框裡，否則可能會在印刷及製本過程中被切掉或裝訂而看不見。

❹ 裁切線(出血線)

在雜誌以及單行本的印刷過程中，會將紙疊在一起一口氣裁斷，因此必然會產生幾公釐的誤差。若不事先保留誤差範圍，裁切向內偏移時就會切掉必要的畫面，向外偏移時則會留下白色部分。裁切線就是為了避免誤差而設定的。一般建議送印數位檔案的話保留3mm，手繪及輸出原稿則保留5mm的裁切線。

原稿用紙尺寸

	投稿專用	同人誌專用
用紙尺寸	B 4 (364×257)	A 4 (297×210)
內框線	高270×寬257	高220×寬150
外框線	高310×寬220	高257×寬182
裁切線	高320×寬230	高263×寬188
中央	Y =182、X =128.5	Y =148.5、X =105

(單位＝mm)

紙的重量

紙重是以一千張為一單位，「110kg的紙」是指一千張紙的重量為110kg。同樣尺寸的紙如果愈重，厚度也就愈厚。市面上的原稿用紙一般以110kg及135kg為主流。

110kg的特徵

・適合印表機列印
・紙質較薄，運筆容易卡住

135kg的特徵

・紙質較厚，運筆較順暢
・不適合列印

製作數位漫畫的原稿用紙

為了使用CG畫漫畫的讀者，接下來將介紹使用繪圖軟體「Illustrator」及「Photoshop」來製作原稿用紙的方法。範例要介紹的是投稿專用的B4原稿用紙。

1．以Illustrator新增B4(高364mm×寬257mm)的檔案(之後可使用「文件設定」來更改尺寸)。第一步先從內框(高270mm×寬180mm)畫起吧！設定一個名稱為「內框」的圖層，以「矩形工具」在適當處畫一個矩形，只要讓這矩形的「線條」有顏色即可，因此要將「填色」關閉。

關閉「填色」

2．開啟「變形視窗」。在數值欄中，分別將X設定為B4一半的128.5mm，Y設為182mm，寬則設為相當於內框大小的180mm，高設定為270mm。按下[return]或[enter]鍵確定，就能在紙張中心畫出內框。

3．請使用步驟2的內框線來畫出外框線。複製內框圖層，將新圖層取名為「外框」。為了避免內框圖層被刪除或變形，只要將其鎖定就不必擔心。這時，外框圖層裡會有一個跟內框一樣的矩形。

變形視窗

4．接著要將外框圖層的矩形變形為外框尺寸。請選取矩形，在變形視窗中將寬設定為220mm，高設為310mm，再按下[return]或[enter]鍵確定，外框就完成了。

5．然後以同樣方式製作裁切線。複製外框圖層，將新圖層取名為「裁切線」。選取矩形後，在變形視窗中將寬設為230mm，高設為320mm，然後按下[return]或[enter]鍵確定(此時上下左右取5mm寬度的數值)。

裁切線設定

6．為了要方便區分，請將裁切線設為「虛線」。勾選「筆畫視窗」裡的虛線，將「虛線」與「間隔」設為自己想要的數值(範例中設定為5pt)。

矩形變形時，線條的粗細有時會改變。如要避免這種狀況，請從「檔案」→「偏好設定」裡叫出「一般」視窗，取消「縮放筆畫或效果」即可。

7．接著要畫出十字規線。十字規線的尺寸與外框相同，請複製外框圖層後取名為「十字規線」，選取十字規線圖層中的矩形，點選功能表「濾鏡」→「建立」中的「裁切標記」，十字規線便完成了(此時的線條很細，可將線寬設定為1pt左右)。

濾鏡選單

加上十字規線

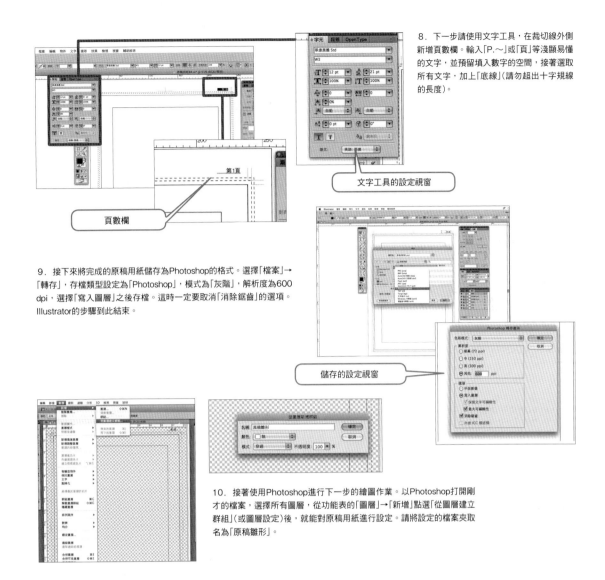

8．下一步請使用文字工具，在裁切線外側新增頁數欄。輸入「P.～」或「頁」等淺顯易懂的文字，並預留填入數字的空間，接著選取所有文字，加上「底線」（請勿超出十字規線的長度）。

文字工具的設定視窗

頁數欄

第1頁

9．接下來將完成的原稿用紙儲存為Photoshop的格式。選擇「檔案」→「轉存」，存檔類型設定為「Photoshop」，模式為「灰階」，解析度為600 dpi，選擇「寫入圖層」之後存檔。這時一定要取消「消除鋸齒」的選項。Illustrator的步驟到此結束。

儲存的設定視窗

10．接著使用Photoshop進行下一步的繪圖作業。以Photoshop打開剛才的檔案，選擇所有圖層，從功能表的「圖層」→「新增」點選「從圖層建立群組」（或圖層設定）後，就能對原稿用紙進行設定。請將設定的檔案夾取名為「原稿雛形」。

11．為了方便作畫，請在框線圖層的群組下方新增「背景白」圖層，並以白色將其填滿，就像是在原本透明的原稿用紙底下鋪上白紙一樣。原稿用紙檔案就此完成。

若要製作同人誌專用的A4原稿用紙(高297×寬210)請按同樣步驟填入p121的數值即可。

提升3倍作畫速度！ 快捷鍵輕鬆上手　　for photoshop

操作電腦時總是會有「保存」、「取消」這些麻煩的指令操作，這時使用「鍵盤快速鍵」就能藉由組合鍵來節省時間。這裡不只有基本的快捷鍵，連進階玩家才曉得的方便快捷鍵都一應俱全哦！其中許多快捷鍵也可應用在Photoshop外的軟體，記下來加以運用吧！

基本操作

確定
Win：[enter]　Mac：[return] ／ [enter]

取消
Win：[escape] ／ [control] ＋ [.]
Mac：[escape] ／ [command] ＋ [.]

編　輯

還原
Win：[control] ＋ [Z]　Mac：[command] ＋ [Z]

向前1階段
Win：[control] ＋ [shift] ＋ [Z]
Mac：[command] ＋ [shift] ＋ [Z]

退後1階段
Win：[alt] ＋ [control] ＋ [Z]
Mac：[command] ＋ [option] ＋ [Z]

剪下選取範圍
Win：[control] ＋ [X]　Mac：[command] ＋ [X]

複製選取範圍
Win：[control] ＋ [C]　Mac：[command] ＋ [C]

複製所有顯示圖層
Win：[control] ＋ [shift] ＋ [C]
Mac：[command] ＋ [shift] ＋ [C]

貼上剪下及複製的影像、路徑、文字
Win：[control] ＋ [V]　Mac：[command] ＋ [V]

刪除選取範圍
Win：[backspace]　Mac：[delete]

影　像

開啟「色彩平衡」對話框
Win：[control] ＋ [B]　Mac：[command] ＋ [B]

開啟「色相／飽和度」對話框
Win：[control] ＋ [U]　Mac：[command] ＋ [U]

工具箱

切換前景色和背景色
Win／Mac共用：[X]

回復預設的前景色和背景色
Win／Mac共用：[D]

放大、縮小影像
Win：[alt] ＋ [control] ＋ [+] or [-]
Mac：[command] ＋ [+] or [-]

將所有工具切換為「手掌工具」
Win／Mac共用：[space]

將顯示比例調整為100%
Win／Mac共用：雙擊工具箱的　　　　「縮放顯示工具」

將路徑轉換為選取範圍
Win：[control] ＋ [enter] ／ [enter]
Mac：[command] ＋ [return] ／ [command] ＋ [enter] ／
　　　[return] ／ [enter]

圖　層

複製使用中圖層
Win：[control] ＋ [J]　Mac：[command] ＋ [J]

將下層圖層結合成群組
Win：[control] ＋ [shift] ＋ [J]
Mac：[command] ＋ [shift] ＋ [J]

選取範圍

全選
Win：[control] ＋ [A]　Mac：[command] ＋ [A]

取消選取
Win：[control] ＋ [D]　Mac：[command] ＋ [D]

檢　視

顯示／隱藏選取邊緣(其他路徑、格子、導引、註解等)
Win：[control] ＋ [H]　Mac：[command] ＋ [H]

濾　鏡

重複執行上一次濾鏡操作
Win：[control] ＋ [F]　Mac：[command] ＋ [F]

檔　案

開新檔案
Win：[control] ＋ [N]　Mac：[command] ＋ [N]

開啟舊檔
Win：[control] ＋ [O]　Mac：[command] ＋ [O]

儲存檔案
Win：[control] ＋ [S]　Mac：[command] ＋ [S]

另存新檔
Win：[control] ＋ [shift] ＋ [S]　Mac：[command] ＋ [shift] ＋ [S]

儲存備份
Win：[alt] ＋ [control] ＋ [S]
Mac：[command] ＋ [option] ＋ [S]

關閉檔案
Win：[control] ＋ [W]　Mac：[command] ＋ [W]

全部關閉
Win：[control] ＋ [shift] ＋ [W]
Mac：[command] ＋ [shift] ＋ [W]

★本書使用的是Mac的快速鍵。隨著軟體的版本不同，快速鍵也可能有所改變。

掃瞄即可!! 一起來自創筆刷吧！

使用電腦繪圖時，除了軟體內建的筆刷外，若能準備一些其他筆刷，使用上就能方便不少。除了可以當作衣服花紋與背景的網點，也能運用在刮網點上。請先將底下的圖像登錄在「筆刷面板」中試試看吧！掌握筆刷的使用訣竅後，再試著挑戰自行創作筆刷。

如何登錄新筆刷

❶將筆刷掃瞄成檔案
請以300～600dpi、灰階、點陣圖的格式，來掃瞄上方的筆刷素材(請依用途調整解析度與色彩模式)。

❷登錄新筆刷
以「套索工具」選取想登錄的範圍，點選「編輯」→「定義筆刷預設集」，登錄一個好記的名稱。

❸排列及變更筆刷名稱
若想更改儲存的筆刷，請叫出「預設集管理員」(點擊筆刷面板的選項索引標籤的▼，或是點選「編輯」→「預設集管理員」)，雙擊縮圖即可更改名稱，更改順序則以拖曳方式進行。要刪除時請一邊按著[Alt(Option)]鍵，一邊點擊滑鼠。

❹儲存筆刷
要保存所有顯示的筆刷的時候，請點選筆刷面板選單的「儲存筆刷」。若只想保存自創筆刷，請以預設集管理員進行操作(按住[Shift]鍵，選取想保存的筆刷，再點選「儲存設定」)。

POINT 如何讓筆刷運用得更順手

調整筆壓……就和拿沾水筆手繪時一樣，如果使用的筆刷不適合自己的筆壓，作畫時就會覺得手痠。請在實際運用筆刷前，事先調整筆刷的筆觸、硬度及軟度。筆刷可由筆刷面板的「筆尖形狀」功能自行調整，另外也可依自身喜好來調整繪圖板的筆壓設定。

如何成為職業作家？
成為BL漫畫家的事前準備

「我最喜歡BL了，好想從事畫BL漫畫的工作！該怎麼做才能進入這行呢？」如果你有這種想法，請參考以下來自第一線BL編輯的真實心聲。漫畫千奇百怪，而BL在這之中又屬於特殊的一支。透過了解BL漫畫創作的實際情況與特色，可以幫助你朝目標更邁進一步！

□出版業的現狀

2009年的出版業受到不景氣波及，處境十分嚴峻。在這種大環境之下，書籍的銷售量不佳，從不久前開始，一些大出版社的雜誌銷售已經出現赤字，得靠將雜誌內的漫畫集結成冊才勉強能賺些錢。而發行可在手機及網路上閱讀的「電子書」，已經成為今後的時代潮流了。

出版社必須以作品的銷售額來回收成本，並且賺取出版下一本書的資金才行。因此「賣不好」的作家，很難在這嚴苛的環境下長久生存。

在此背景下，有些出版社的雜誌只刊載那些銷售穩定的作家的作品，但也有些出版社不斷推出有潛力的新人，藉此測試市場的反應。

因此，只要鎖定積極起用新人的雜誌，跨入漫畫界的機會應該也會增加不少。對想要成為漫畫家的人來說，或許這是一個好機會也說不定哦！

□什麼樣的BL漫畫才暢銷

現在銷售量不錯的作品，大多具備了畫風優美、角色有魅力、劇情有趣、有H內容等要素。出書時封面很重要，因此彩圖也要畫得好才行。你有沒有因為受畫風吸引而憑直覺買下BL漫畫的經驗？許多購買新作家作品的BL迷，其實都是衝著「封面」而出手的。最能讓讀者產生閱讀欲望的就是畫風，這麼說可是一點也不為過。

反過來說，只要畫風和名氣得到讀者支持的作家，作品的題材不管是奇幻還是什麼都無所謂，而讀者這種寬大的胸襟也是BL漫畫界的特徵之一。話雖如此，最保險的作法還是選擇接近現實的世界觀──盡可能對每位讀者而言都很親近，卻又不至於樸實無華。因為這樣一來容易讓讀者投注感情，有時還會對受角的遭遇感同身受而心花朵朵開。想要獲得讀者的支持，祕訣就在於盡可能創作出可愛的角色。

□迎合讀者口味

說到「迎合讀者口味」，或許有人會覺得不是很好吧。但是要成為職業漫畫家，時時想著應該如何迎合讀者口味是必要的。有很多人即使遵循上述建議，想要讓自己大紅大紫，卻仍為了無法得到讀者支持而苦惱不已，這個世界就是如此嚴苛。只要畫畫自己想畫的就能大賣？天底下可沒這種好事。

如果不在乎讀者的反應，可是會陷入「沒有高潮、沒有結尾、沒有意義」的負面狀態之中。此外，看完後讓人感覺不佳的作品基本上也行不通。特別是像現在景氣不好時，市場會比較歡迎陽光開朗的作品。

□資歷會有影響嗎？

BL漫畫的世界是實力至上，跟資歷並沒有什麼關係。

就算沒有特別學習什麼漫畫技巧，也不會因此輸在起跑點上，也有人是一邊擔任公司職員一邊當漫畫家的。當漫畫家不只要學習作畫技巧，如果能體驗許多社會經驗，日後也許能在作品中派上用場。

不過，若是曾經因興趣畫過同人誌的人，應該會曉得作畫時的時間分配才是。此外，如果能去職業學校上課，也能學到漫畫創作的常識與技巧。

另外，擔任漫畫家助手也是一條路，因為這樣一來可以直接看到漫畫家的原稿，還能請教作畫技巧及業界的情形。上述建議都不是非做不可，有興趣的話請配合自己的個性與情況挑戰看看。

不過，有時候年齡會是一道阻礙，因為畫風、設定、搞笑方式與台詞等表達可能會跟不上時代，使得年輕讀者無法接受，其中最致命的就是畫風太過時，要克服這點並不容易。

但是，也有些漫畫家雖然有些年紀才入行，卻成功改變了自己的畫風，因此也不能一概而論。最重要的是要時時對新事物保持敏感，讓自己的感受性日益精進。

□入行的途徑

一般而言最好的方法，就是投稿到正在募集新人的出版社，要注意有時出版社並不會退還原稿。漫畫編輯常常被工作追著跑，因此經常將投來的稿件延後處理。不過，只要編輯找到能在雜誌上刊載的投稿，通常都會盡早與投稿者聯絡。要是沒接到聯絡請及早放棄，將心思放在下一部作品上吧。

接下來這個方法雖然不能適用於所有種類的漫畫雜誌，不過可以試著將以前所畫過的同人誌或原稿的縮印版寄給出版社，這樣就足以讓編輯有個評斷的基準。因為在BL漫畫界裡，編輯每天總是積極地在尋找業餘作家，尋求可能的合作機會。無論如何，只要等了一陣子仍未等到回音，那就將作品改投其他出版社吧。

話雖如此，可千萬不能拿同一部作品同時去投稿不同的比賽。這種行為相當於「一稿多投」，會造成日後許多糾紛。若要投稿特定的新人獎，請務必留意是否違反投稿規定。

至於直接帶著稿子跑去編輯部，建議各位還是不要嘗試比較好。BL雜誌的情況，可不比大型出版社少年雜誌那種有能力培育人才的地方。直接帶著稿子跑去編輯部而成功入行的機會，實際上可是少之又少。就算投稿到出版社，要從眾多作品中脫穎而出的機率也很低。作者本人很難看出自己的實力層級，最好先做好心理建設，設想其他人對作品的評價會低於自己比較好。

除了上述管道外，目前許多BL漫畫家的入行方式，其實是在Comic Market(簡稱Comike)等同人誌販售會上受到挖掘的。這種方式有一個優點，因為在同人誌界已經有書迷的漫畫家，如果轉換跑道到雜誌上連載，也能得到一定程度的既有書迷支持。但對於住的比較遠而無法參加販售會的人來說，這樣的確非常不利……。對編輯而言，前往販售會發掘新人不但可以直接見到作者本人，還可以一口氣和好幾位談合作，可說是一種很有效率的方式。有時就算作者本人不在現場，只要喜歡對方的作品，也可以等之後再透過網站聯絡。如果有時間，建議各位可以架設自己的網站，藉此擴展自己的活動範圍(但請注意，有些人會寫信謊稱自己是編輯來進行詐騙)。

另外還有一種入行方式也不少，那就是擔任助手時經由漫畫家介紹給編輯。如果真心想成為BL漫畫家，擔任漫畫家助手對於拓展人脈會有很大的助益。

□光靠BL能維持生計嗎？

如果問我「只靠畫BL能夠維持生計嗎？」我也只能說實際上很困難。在這條路上成功的人很有限，如果是為了賺錢而想畫BL，那我建議還是放棄比較好。

就算漫畫的銷售量很大，但相較於整體的漫畫書迷，BL迷其實是很有限的。漫畫出版後，作者是以「版稅」的形式來獲取一定比例的銷售額。版稅目前的行情為銷售額的10%，但最近有些書初版只有不到一萬本的印刷量，這樣一來為了維持基本開銷的收支平衡，版稅也會跟著調降。

稿費本身也絕對說不上高。此外，如果發行的是電子書，單價上也會相當低廉許多。事實上，即便是已經踏入職業界的BL漫畫家，有許多人販賣同人誌的收入甚至高過版稅金額。

如果能接下小說、遊戲等其他領域的插畫工作，收入就會稍微好一些。可是要成為插畫家，就必須擁有高超的上色技巧，以及光靠一張圖就能吸引讀者的能耐才行。雖然辛苦的地方不同，不過插畫家也是很累人的。

「就算這樣我還是要畫，因為我喜歡BL！」其實大部分的職業漫畫家都是這樣想的，這就是BL漫畫界的實際情況。

□職業漫畫家需要具備什麼？

「我不只是為了興趣而畫，還要以作家的專業性為目標！」這個夢想能否實現，不僅決定於一個人的作畫能力，還關係到認真程度與持續走下去的決心等自我堅持。

要達成上述目標，最重要的就是不放棄、不逃避。有時，編輯嚴厲的意見會傷害到漫畫家的心，而能否承受這點便是一道分水嶺。我不建議意志薄弱的人來當漫畫家。就算現在的編輯人很好，也無法保證今後的責任編輯都是同一個人。編輯也是人，有些人既嚴厲又積極，卻也有些人馬馬虎虎。有時光是因為這些人際關係就會讓人感到挫折……還有一件很基本的事，那就是「遵守截稿日」。也許很多人覺得漫畫家拖稿是理所當然，但實際上並非如此。如果要在定期出版的雜誌上連載的話，就必須具備在截稿日前完成原稿的能力。

有沒有才華固然重要，不過只要保持謙虛並持續努力，任誰都有可能得到機會。如果下定決心要成為職業漫畫家，那就別為了一些小事而放棄，拿出熱情好好努力下去吧！

作者的話

　　我不曉得這本書能給各位多少幫助，不過我已經盡可能將自身經驗消化過後寫了出來。我深深體認到要從零開始有多麼困難……，有些東西還是非得自己實際嘗試過才能體會。

　　漫畫這種表現方式蘊含了無限的可能。儘管創作過程十分困難，但正因為困難，做起來才特別有意義。

　　事實上，在漫畫這條路上，也只能腳踏實地、一步一腳印地累積努力，才能夠有所成果。

　　這麼說可能有點被虐傾向……不過沒什麼好抱怨的，總之畫就對了！只有持續精進這條路……就是這樣!!

　　其實我自己也還在學習，我想學習之路是不會有盡頭的吧。

　　這本書能順利出版，都是多虧了所有工作人員以及工學院提供協助的各位，在此致上我由衷的感謝。

　　希望本書能多少為各位帶來一些助益。

　　謝謝各位閱讀完這本書！

<div align="right">藤本ミツロウ</div>

表現出美形角色的性感！　上色技巧立即上手

挑戰彩圖

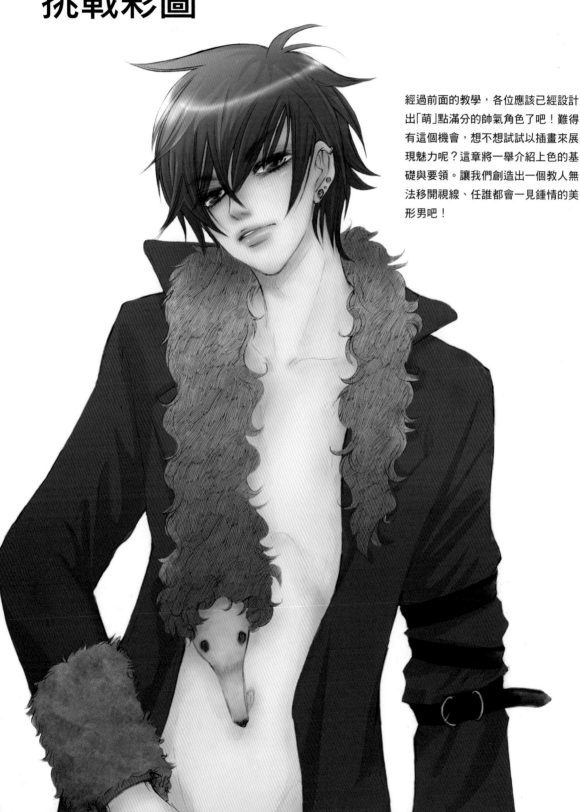

經過前面的教學，各位應該已經設計出「萌」點滿分的帥氣角色了吧！難得有這個機會，想不想試試以插畫來展現魅力呢？這章將一舉介紹上色的基礎與要領。讓我們創造出一個教人無法移開視線、任誰都會一見鍾情的美形男吧！

STEP1
製作線稿

插圖必須以「帥氣」的視線與姿勢來吸引觀看者的目光。為了掌握大致上的感覺，請先從草圖開始畫起。這時若能先想好之後要上的顏色，整個作畫過程就會更有效率。畫出令人滿意的草圖後，接著就可以進一步處理為線稿了。

1. 想要整理自己腦中的思緒，要訣在於盡可能多畫幾張草圖，嘗試各種眼神、姿勢與服裝等。打草稿時如能畫出大致的全身裸體，構思搭上衣服後的比例時也會比較輕鬆。

2. 整體構想成形後，請另外將圖描畫下來，處理為乾淨的線稿。範例中並未使用墨水，而是以鉛筆描下草圖，表現出溫和的線條筆觸。

3. 將線稿掃進電腦，接下來要使用Photoshop為數位化的線稿上色。

Check

掃瞄設定

掃瞄的時候，請將模式設定為「灰階」，解析度設為350dpi（彩稿與黑白稿的印刷方式不同，因此只需設定為350dpi）。要是解析度設得太高，會因檔案太大而影響處理速度，請多加留意。

4．以Photoshop開啟檔案後，首先要進行線條修補及
去除雜訊。線條修補請由工具「影像」→「調整」中選擇
「亮度／對比」、「曲線」等功能進行。接著去除掃瞄後的
陰影，調整線條深度，處理為乾淨的線稿。

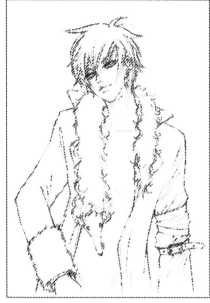

5．下一步要使用「快速遮色片」來去除雜訊。先切換到
色版面板，按住[control]鍵，點擊「灰色」色版的縮圖後
（或點擊面板下方的「載入色版為選取範圍」），便會選取
線條以外的白色部分。如能抽離線稿，亦可使用「圖層
樣式」的「筆畫」來去除雜訊。

6．接著要縮減選取範圍。請由「選取」→「修改」中點選「縮減」選項，將縮減值設定在5～10像素的
範圍。這樣一來白色部分的選取範圍，就會被縮減在線稿與雜訊的附近而已。

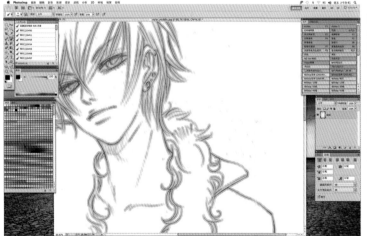

7．在選取範圍的狀態下很難分辨線條，因此請
點擊工具面板下方的「以快速遮色片模式編輯」鍵
來切換模式。此時，粉紅色的部分受到遮色（保
護），請使用橡皮擦工具或選取範圍的工具，來
刪除雜訊及多餘線條上的遮色片。

8．大致刪除了多餘部分的遮色片之後，請點擊
「以標準模式編輯」鍵，切換為標準模式。此時，
就會顯示出選取範圍，確定背景色為「白色」後按
下[delete]，雜訊便會消失（若線稿並非「背景圖
層」，則未受遮色的部分會消失而成透明）。這樣
一來，受遮色片保護的線稿就會保留下來。

STEP2
底色

請按照有效率的步驟來上色,不要喜歡從哪兒開始就從哪兒!印刷色彩基本上使用的是「CMYK」。繪製CG時,若先以RGB模式上色後再轉換檔案,需要多花很多工夫調整色彩,因此建議一開始就使用CMYK模式來上色。

1. 上色的第一步是「底色」,先從肌膚等大面積的部分開始上色,顏色只是暫訂的也無所謂。上色前請先將「影像」→「模式」設定為「CMYK色彩」。此外,雖然有點麻煩,不過只要一開始先將各部位分為不同圖層,之後要調整顏色時就輕鬆多了。

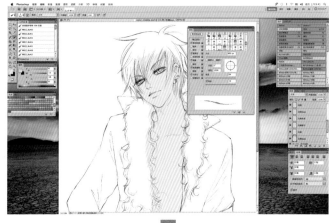

不要在意選取範圍等限制,盡情上色吧!

Check

筆刷工具
「筆刷」就相當於畫筆。軟體已經內建許多種類的筆刷,請選擇順手的使用。此外也可以自訂筆刷,或是自製及追加喜歡的筆刷(請參考p125)。

2. 上完底色後,接下來要以同一色系的顏色來添加陰影。這時先以較淡的顏色一層層塗抹出深淺,而不要一開始就塗得太深。臉部與脖子也稍微塗上陰影,呈現出逼真的質感。如果想直接套用其他地方的顏色,只要使用「滴管工具」就能複製該顏色來使用。

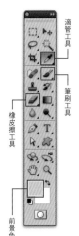

滴管工具

筆刷工具

橡皮擦工具

前景色

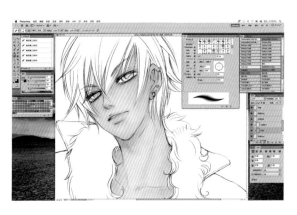

Check

檢色器
點擊工具列的「設定前景色」,便會跳出「檢色器」視窗。只要使用這項功能,便能輕易選取顏色。例如要選取比肌膚底色略深的同色系顏色時,檢色器功能就相當方便。

3．下一步要替頭髮上底色。不要一開始就上黑色等深色，
建議像範例這樣先上淺色試試。

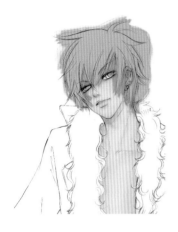

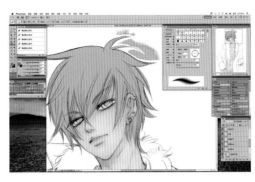

雖然超出邊界的部分
很多，但只要之後使
用「橡皮擦工具」擦掉
即可，儘管放手畫就
對了！

4．為了保險起見，這裡將陰影部分另外分出圖層。顏色上完
後，請將「肌影01」、「肌影02」等合併為「肌影」一個圖層。

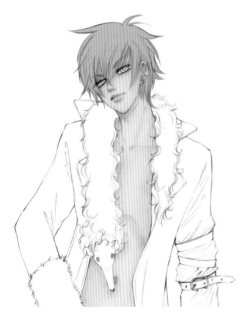

Check

細心管理圖層
隨著工作進行，圖層會愈來愈
多，管理的訣竅就在於取個好
認的名稱。請依各部位分門別
類，處理完成後再加以統合，
邊整理邊上色。

5．瞳孔也暫時先上跟頭髮同色系的顏色，這樣一來角色就有
表情了。

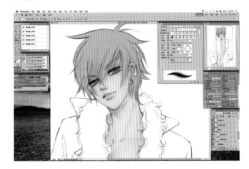

Point

肌膚的上色方式
**性感要靠肌膚的
上色方式來表現！**

肌膚上色的成功與否，關係到角色
是否給人活生生的感覺。為了呈現
美形男的性感魅力，請務必顧及每
一個小細節，嘗試各種畫法，找出
符合自己理想的表現方式吧！

選色秘訣
肌膚的顏色盡量避免摻到藍色及黑色，調出來
的顏色才不會黯淡無光。

與頭髮之間的交界
有頭髮覆蓋的部分，可以多少讓肌膚的顏色沾
上頭髮部分，有時這樣會顯得比較自然。

以紅色呈現性感
若為肌膚多添加一點紅色，看起來就會像是發
熱似的，可以表現出性感的味道。將紅色重點
式地集中在臉頰、眼睛附近等部位，能帶來
不錯的效果哦！

各部位上色

接著要介紹的是髮色、衣服底色等上色步驟，先替整張圖的色調打底。由於電腦繪圖可以等事後再調整細部顏色，為了避免漏塗，建議先大致塗好基本色之後再加以調整。

以漸層
呈現髮色

角色給人的印象會隨著髮色大不相同。強烈的色調會給人好勝、強勢的感覺，淡色的頭髮則讓角色看起來個性溫和。決定髮色時別忘了考量自己想呈現的人物個性。

1. 先複製名為「頭髮base」的頭髮底色圖層。蓋上「正片疊底」的圖層後，顏色會相疊而變深。為了避免顏色蓋到圖片上方的頭髮，本範例使用了遮色片功能，因此能輕易調整髮梢的深淺。

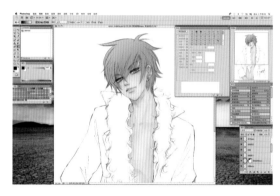

遮色片快速鍵

2. 稍稍調整遮色片的範圍，一面增加同樣的「頭髮base」圖層。只要調整各圖層的不透明度，就能呈現出一層一層塗上淡色的效果，表現出自然的漸層。

Check

遮色片功能
圖層中若有不想上色的部分，就可以使用「遮色片」功能來遮蓋，縮圖的黑色就是被遮蓋的部分。點選功能表的「圖層」→「圖層遮色片」或者是點擊「圖層遮色片」快速鍵，即可加上遮色片。

3. 接下來調整色調。只要稍微調整色澤或亮度，就能呈現出更加自然的色調。從功能表的「影像」→「調整」叫出「色相／飽和度」視窗，能自由調整各圖層的色調，在使用上相當方便。

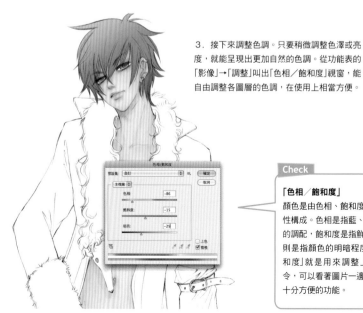

Check

「色相／飽和度」
顏色是由色相、飽和度、亮度三種屬性構成。色相是指藍、紅、黃等顏色的調配，飽和度是指鮮豔程度，亮度則是指顏色的明暗程度。「色相／飽和度」就是用來調整上述屬性的指令，可以看著圖片一邊調整顏色，是十分方便的功能。

大面積上色
要從底色開始

大面積的外套顏色關係到整張圖給人的感覺，必須考量和人物膚色之間的平衡。建議可以和頭髮上色時一樣，先全部塗上淡淡的顏色來打底，如此一來還可以避免漏塗。

1. 先以寬筆刷大致塗上顏色，之後再以橡皮擦工具擦掉溢色和皮帶等配件部分。

2. 皮草的交界、衣服折皺等細節部分的上色，可以使用「指尖工具」來塗抹調整，使交界部分顯得自然。

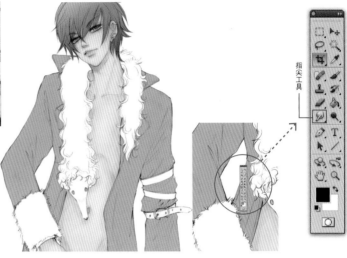

指尖工具

在這階段，外套的顏色就算只是暫訂的也沒關係。CG的優點之一就是之後可以一再調整顏色。

呈現衣料的質感

掛在脖子上的皮草是整體搭配的重點，必須呈現出不同於外套的蓬鬆質感。衣服是由各種材質所構成，由於BL漫畫的讀者大多是女性，因此在服裝搭配上一定要多加用心。

1. 使用朦朧筆觸的筆刷上色。這裡也和之前提過的一樣，先大致塗上顏色，然後擦掉多餘的部分。

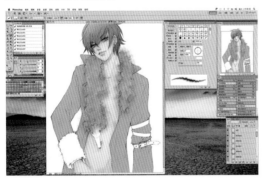

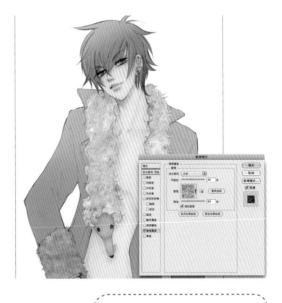

2. 圖為筆刷的設定面板。只要對筆刷尺寸和形狀稍做調整，便能設定出符合作畫需求的筆刷。

3. 接著要讓皮草整體呈現出蓬鬆的質感，本範例是以「圖樣覆蓋」將雲狀圖樣覆蓋上去。

只要使用圖樣功能，就能夠將繪難以呈現的質感也能輕易表現出來。圖層效果的指令可以從功能表的「圖層」→「圖層樣式」，或是圖層面板下方的圖層樣式快速鍵叫出。

增添「味道」

只要添加不同的色調或陰影，插畫呈現的感覺就會更加生動。請善用色彩獨有的特性，在頭髮與肌膚的氛圍等細節處好好下工夫吧。

以線條的顏色改變整體印象

難得有機會畫彩稿，何不試著配合圖畫給人的印象，改變一下主要線條的顏色呢？如果覺得黑色線條太過清晰而與肌膚顏色不協調，這時就可以試著更換線條顏色。

1.替主要線條改變一下顏色吧。只要將線條顏色改成和膚色相近，就能提升協調的感覺。

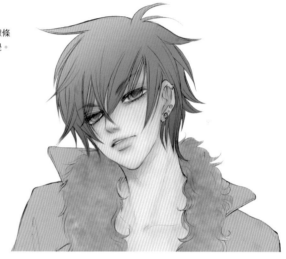

2.選取要更改顏色的部位，從「影像」→「調整」內點選「綜觀變量」等選項來更換顏色。範例中為了配合髮色，調整線條略呈茶紅色。

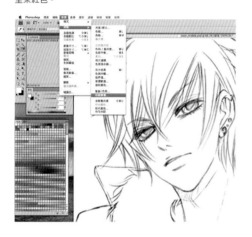

點選「綜觀變量」就能顯示出色調變化的種類，就算要慢慢調整也很方便。

3.如圖例所示，只要使用綜觀變量功能，只想更改部分線條的操作時(例如讓嘴唇線條略紅一點)就簡單多了。只要讓每個部位的線條顏色接近些，線條自然就會和整體融合在一起。

※本頁的「綜觀變量」操作示範圖為Photoshop CS4

以陰影
呈現立體感

如果整張圖給人的感覺太單調，可以替細節部分添增陰影來增加立體感。範例中試著為髮梢加上顏色，增添一些微妙的變化。

1．選取要添加陰影的範圍，如果想塗的色調是一樣的，直接全部選取會比較方便。

Check

選取範圍
想要上色或變形時，必須選取編輯的範圍。只要使用套索工具等各種選取工具，或是使用筆型工具裡的轉換錨點，就能選取自己想編輯的區域。

2．此圖為將顏色注入選取範圍後的模樣，可以看出顏色覆蓋的情形。以色彩增值疊上圖層並調整色調後，就會產生適度的陰影。

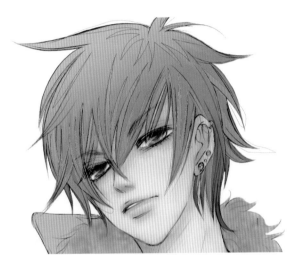

充滿魅力的「水嫩雙唇」

若想呈現嘴唇豐腴的性感模樣，祕訣就在於添加明亮部分來增添濕潤感。比起畫成一直線，不如稍微抖動線條，更能表現出「水嫩」的性感唇瓣。

加亮工具

指尖工具

例A：以「指尖工具」抹開顏色，呈現出自然光澤。

例B：使用「加亮工具」在嘴唇顏色上添加明亮光彩。

STEPS
瞳孔的寫實畫法

瞳孔的作畫是為角色注入生命,眼神強而有力的圖畫擁有吸引人的魅力。要想呈現出性感的眼神,就必須具備細膩的上色技巧。黑眼珠細節的畫法、光線的入射角度也得下足工夫才行。

瞳孔虹膜畫法

虹膜是眼睛的一部分,功能則為調節光線進入眼球的強度。在漫畫的表現手法上,以寫實手法畫出瞳孔時,黑眼珠內的那些細線就稱作虹膜。

1. 開一個新檔案(A4,解析度350dpi,CMYK模式),建立新圖層,然後使用直線工具拉出幾條線。只要一邊按住[Shift]就能拉出直線。

2. 由「濾鏡」→「模糊」選擇「動態模糊」,將角度設定為90度。

3. 由「濾鏡」→「扭曲」選擇「旋轉效果」,轉換座標軸。

請配合瞳孔色澤來調整虹膜的深淺以及顏色。只要加進虹膜,瞳孔就會給人逼真的感覺。

4. 在視窗中選擇「矩形到旋轉效果」。

5. 如此一來,直線就會轉變為朝中心集中的線條。

6. 接著以複製&貼上加到圖畫上。使用放大縮小、旋轉等功能,讓虹膜成功對上瞳孔。

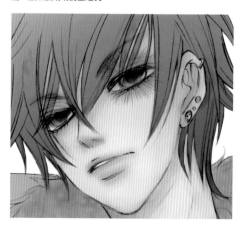

加入明亮光彩

加入明亮光彩後，瞳孔便會閃閃發亮，更能表現出角色的生命力。眼睛一旦有神，圖畫的華麗程度也會一口氣提升不少。

1. 以「套索工具」選取要加入明亮光彩的範圍，再使用漸層工具添加明亮光彩。

雖然不能一概而論，但添加明亮光彩時，請選擇能讓瞳孔看起來水汪汪的位置，這樣一來就能提升眼神的性感度！

套索工具

漸層工具

2. 先將前景色設定為「白色」，漸層樣式選擇「前景到透明」。至於明亮光彩的形狀，請使用「指尖工具」等功能調整。

Point

頭髮光澤的秘密就在於「天使光環」！

只要畫上光環，就能表現出光澤動人的秀髮。隨著光線強度及角度不同，給人的印象也會有許多變化。

1. 此為簡單加入光澤的例子。選取要加入光亮部分的範圍。

2. 放入「前景到透明」的漸層，就能呈現出具備透明感的光澤。

3. 如果明亮的部分太過顯眼，可以使用「加亮工具」功能，調整為自然的光澤。

範例所完成的圖用了「加亮工具」。加亮功能是以手動方式加入明亮光澤，因此能呈現出自然輕柔的感覺。

STEP 6
服裝上色

人物的上色完成後，接著就來為衣服及配件上色吧。藉由衣服顏色的選擇，可以表現出角色形象及整體的季節感。此外搭配色與對比色的組合也很重要，請配合自己想呈現的氣氛，善加運用暖色系、寒色系與深淺等搭配吧！

決定基本色調

首先要決定插畫整體的基本色調。由於外套所占的版面最大，所以請先決定好外套的顏色，再一一調整其他部分的顏色。

1. 之前塗底色時，我們已經在外套塗上淡綠色，皮草等小配件的顏色也只是暫訂。請調整顏色直到滿意為止。

2. 由「影像」→「調整」打開「色相／飽和度」面板。首先配合鮮豔的膚色來調整外套顏色的飽和度，避免太過暗沉。只要移動色相調節鈕，各個塗有顏色的圖面也會產生變化。

修補顏色時請勾選「預視」！

例A：飽和度較低，由粉紅色變成了紫色系，呈現出開朗、性感的氛圍。

例B：此為藍色系漸層。外套與膚色的對比鮮明，給人冷酷的印象。

定案：此為胭脂紅漸層。顏色有深度，給人華麗的印象。

這裡為配合皮草而採用秋冬色系的胭脂紅。紅色系呈現出華麗、強勢的氛圍！

140

加強「強調色」

如果整體的顏色搭配得當，感覺太過搭調時，可以考慮為小配件的色調添加些「衝突感」。有整體感絕非壞事，但如果畫面太過溫和而欠缺震撼力時，可以在小配件這些地方加入「強調色」。

1．咖啡色與黃色系的顏色與外套的紅色相近，是相容度很高的顏色。雖然很有整體感，卻也因此使得整體印象有些模糊。

2．這裡改變了色調，試著調整為相對色的藍、綠色系。只要像這樣添加些「衝突感」，就能讓畫面呈現出高低起伏。

3．如果重視的是整體感，那就使用同色系來加強吧。上圖為使用與外套同樣的紅色系的例子。

4．為了表現出衣料的質感，這裡在著色上添加了些變化。範例由「濾鏡」→「雜訊」中選擇了「增加雜訊」，為皮草圖層增添效果。

STEP 7
整體比例調整

大致上好色後，先來重新檢視一下整體的畫面吧。如果發覺配色缺乏整體感，或是畫面上的焦點不足，再試著畫得更精細，或是變更一下色彩的深淺吧。等到整體比例調整均衡後，整張畫就大功告成了！

人　物 ｜ 請再次確認膚色是否太深？衣物與人物的色調是否搭配得宜？即使膚色相同，只要衣物顏色不同，呈現出的亮度與鮮豔度也會隨之改變，因此必須一再進行調整。

1. 將外套設定為紅色系後，原本咖啡色的頭髮就顯得不太搭調，頭部給人的印象減弱了。

2. 由於將髮色調整為深灰色系，因此也將頭髮的線稿部分更改為同樣色系。黑色頭髮給人強勢的感覺。

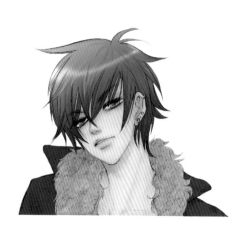

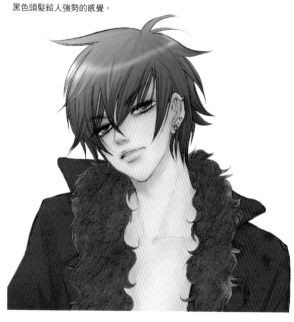

3. 由於髮色變深，膚色看起來就相對減弱了。範例中調高了對比，讓顏色稍微加深。

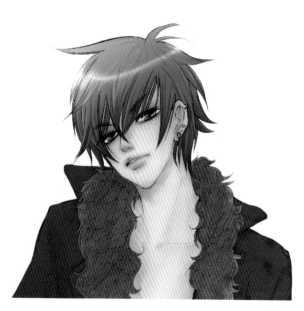

Check

圖層設定
圖層太過複雜時，請為各個部位設置「群組」資料夾，方便自己管理吧！只要由「圖層」→「新增」點選「群組」，或是點擊圖層面版下方的「建立新群組」鍵即可。

衣服、小配件

請檢查衣服（包含細節部分）的立體感是否不如人物的色調，並且觀察有沒有什麼地方不對勁。整張插圖是否具備整體感也是重點之一。

1. 為外套添加陰影後，已經接近完工的階段了。只要留意光線的方向（光源的位置），就能表現出自然的陰影。如果陰影筆畫的對比太強，可以刪除部分陰影，或是使用色調修補來調整整個陰影圖層。

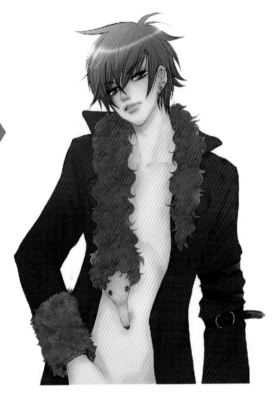

2. 觀察整體比例，不斷檢查顏色直到滿意為止吧！調整皮草的色調與皮帶的質感後，整張圖就大功告成了。

這裡將皮草的顏色轉換為漸層，表現出華麗的氛圍。範例替原本的線稿增添了許多想像，一個「我行我素」的角色就此完成！

印刷出來之後，整體顏色會比電腦畫面上深上一些。墨水與紙張的種類也會造成差異，不過請先做好心理準備，印出來的成品顏色一定會比想像中「暗沉」。特別是膚色，要是膚色太深，成品可就算是失敗了。因此，若要直接將檔案送印，最後處理時請將膚色的深度調淡。調淡的方法很多，將膚色圖層的透明度調低幾%便是其中一種。

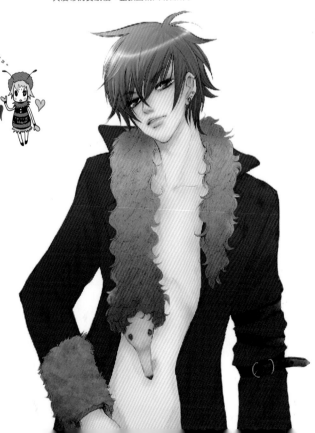

漫畫聖經1　最萌BL創作教室

作　　者／藤本ミツロウ
譯　　者／宋輝雄

發 行 人／黃鎮隆
協　　理／王怡翔
副　　理／田僅華
企劃主編／楊玲宜
責任編輯／楊裴文
封面插圖／穎　粒
封面設計／張婉琪
公關宣傳／楊仲偉、劉宜蓉
美術設計・印製／尚騰印刷事業股份有限公司

出　　版

城邦文化事業股份有限公司　尖端出版
台北市民生東路二段141號10樓
電話／(02)2500-7600　傳真／(02)2500-1971

發　　行

英屬蓋曼群島商家庭傳媒股份有限公司
城邦分公司　尖端出版行銷業務部
台北市民生東路二段141號10樓
電話／(02)2500-7600(代表號)　傳真／(02)2500-1979
客服信箱／marketing@spp.com.tw

書籍訂購

劃撥專線／(03)312-4212
劃撥戶名／英屬蓋曼群島商家庭傳媒(股)公司城邦分公司
劃撥帳號／50003021
◎劃撥金額未滿500元，請加付掛號郵資50元◎
法律顧問／通律機構　台北市重慶南路二段59號11樓
國內經銷商
中彰投以北(含宜花東)高見文化行銷股份有限公司
電話／0800-055-365　傳真／(02)2668-6220
雲嘉以南　威信圖書有限公司
(嘉義公司)電話／0800-028-028　傳真／(05)233-3863
(高雄公司)電話／0800-028-028　傳真／(07)373-0087
馬新地區總經銷
城邦(馬新)出版集團　Cite(M) Sdn.Bhd.(458372U)
電話／(603)9056-3833　傳真／(603)9056-2833
香港地區總經銷
豐達出版發行有限公司
電話／(852)2171-6533　傳真／(852)2171-4355

2011年3月初版　Printed in Taiwan　ISBN 978-957-10-4445-3

藤本ミツロウ

1989年成為漫畫家。作品橫跨BL、少年少女漫畫、科
幻、奇幻、搞笑短篇、4格漫畫等領域，同時也從事插
畫工作。
熟悉數位軟體，著有《Photoshop Shortcut MANIAX》
(Ohmsha出版)。2007年榮獲International Digital Car
toon Competition mobile類最優秀獎。
現為日本工學院專門學校動漫科兼任講師，指導學生漫
畫創作及電腦繪圖技巧。

STAFF

AD
炭谷 賢

繪畫協助・助手
高木咲也
松本あじこ
篠崎 優
石野竜三

編輯協助
藍沢柚香
平川 恵
有限会社 T.V.EDITORS

協助
日本工學院專門學校
CREATORS COLLEGE・動漫科

Special Thanks
大西智之（日本工學院專門學校）
石井花奈／蒲田生姜／バルボ／姜㘙姈
杜多歩／平野彩／蝙野／北山裕貴
山田猫／振原菜摘／三代晶子
雪白捺貴／池田真那美／川瀬紗織
たまねぎ／田舎チキン／筆たま
壱／小川遥果／岩田公孝
白たま／くじゃく／針／あさな
寿司子／鈴木裕介／鈴木聖一郎
（省略敬稱・順序）

編輯
福崎亜由美

企畫
小中千恵子（Graphic社）

國家圖書館出版品預行編目資料

漫畫聖經. 1, 最萌BL創作教室／藤本ミツロウ作；
宋輝雄譯. -- 初版. -- 臺北市：尖端，
　　2011.03
　　面；　　公分

　　ISBN 978-957-10-4445-3（平裝）

　　1.漫畫 2.人物畫 3.繪畫技法

947.41　　　　　　　　　　　　　　　99024522